KB142248

십자가
묵상

십자가 묵상

신의 사랑과 구원, 그 역설에 대하여

이성수 그림 산문집

바람이불어오는곳

일러두기

* 본서에서는 '하나님'이라는 기독교적 규정 대신 '신'이라는 보편적 표현을 사용했다.
* 책에 실린 작품은 작가의 십자가 연작(총 100점) 중 일부(86점)를 선별해 실었다.

"공시성에는 아이러니가 배태[1]되어 있다."

–페르디낭 드 소쉬르[2]

.

1 胚胎. 아이나 새끼를 가지다. 어떤 현상이나 사물이 발생하거나 일어날 원인을
 속으로 가지다.

2 Ferdinand de Saussure(1857-1913). 스위스의 언어학자로 근대 구조주의 언어
 학의 시조로 불린다.

10장 예배

11장 기도

12장 예술

기독교는 십자가의 종교이다. 그러나 정작 십자가에 대해 논하는 것은 암묵적으로 제한되어 있고 금기시되어 있다. 그래서 십자가를 바라보는 시선에 감동이 사라지고 있다는 생각이 들었다. 어느 날 나는 십자가를 낯설게 보기 시작했다. 그리고 드디어 십자가의 본질을 만나기 시작했다. 그 본질은 십자가의 역설에서 발견되었다. 십자가의 가장 큰 역설은 전능한 신이 특별한 목적을 위해 자신의 능력을 한정했다는 점이다. 인간이 되기로 한 것이다. 그리고 인간이 된 신은 자신을 가장 낮은 곳으로 끌어내려 모독하고 고통스럽게 만들었던 그 십자가의 이름으로 불리는 것을 허락했다.

이와 같은 장엄한 역설로 만들어진 십자가는 필연적으로 여러 가지 모순을 가지고 있었다. 자발성과 타율성, 희생과 처벌, 죄와 순결함, 폭력과 용서, 신성과 동물성, 피와 땀, 동정同情과 숭배, 절망과 구원, 죽음과 부활, 다시 죽음과 버텨 냄, 슬픔과

조롱, 약속과 성취, 약속과 배반, 공공의 장소와 내면의 목소리, 하늘과 땅, 신과 인간, 지옥과 천국, 영광과 수치, 빛과 어두움, 높음과 낮음, 왕위와 가시 면류관, 초월성과 구태의연함, 농담과 진실, 모성과 사모思母, 인정과 부정, 원망과 감사, 죽음에 대한 두려움과 마침내 두려움의 해소解消…….

그런데 십자가의 모순은 이상하게도 대립되는 단어들을 거짓이 되게 하지 않는다. 그것은 아마도 십자가의 모순이 한쪽은 이 세상을, 다른 쪽은 신의 세계를 동시에 담고 있기 때문일 것이다. 양쪽이 서로 시소를 타듯 오늘의 나의 상황에 균형을 맞춰 움직이며 새롭게 진실을 정립한다. 그렇게 십자가는 매일 새로운 영성의 균형을 통해 구도자에게 진실을 알리고 있는 것이다.

그런 점에서 십자가의 역설은 내게 어떤 신선한 도전으로 다가왔다. 강요된 진실이나 의문 없는 규정을 거의 본능적으로 거부하는 예술가의 기질상 나는 보편적으로 받아들여지는 진리를 웬만해선 믿지 않는다. '진실은 한 지점에 고정되어 있다기보다는 두 가지 대립된 가치 사이의 어딘가에 있다'는 것이 평소 내가 가지고 있는 인식의 태도이기 때문이다. 따라서 십자가의 역설과 모순을 만났을 때 나는 그것이 평소 내가 찾던 진실의 형태임을 알고 주목하여 나만의 방식으로 해석을 시작하게 되었다. 나는 예술가로서 십자가를 묵상한다. 예술가는 신학자나 역사가와 달라서 무엇이든 추상적 가치인 미美로 환산해서 본다. 그리고 미학적으로 본 십자가는 내가 아는 어떤 다른 상징보다 단순하고 강렬하며 모순되어 진실하다.

십자가처럼 이 책의 글과 그림들에도 어떤 진실된 모순이 담겨 있기를 바라고 있다.

이 책은 내가 다양한 방식으로 묵상한 십자가 인식認識을 입체적으로 나열하는 식의 단편집이다. 예술가인 내가 감각한 십자가와 예수, 신에 대한 이해를 매우 직관直觀, intuition적으로 기술한 것으로 어떤 변증가의 확인된 안전한 주장과는 다를 수 있다. 단지 십자가와 예수, 신과 인간의 관계와 의미에 대한 또 다른 시각을 환기하는 글과 그림이 되길 바란다.

> 회화가 좋은 것은 이 무거운 막대기를 공중에
> 띄울 수도, 바람에 날릴 수도, 그것의 움직임을
> 그려 넣을 수도 있다는 점이다.

십자가

1장

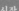

시작

십자가 모순[3]

십자가가 꺾였다. 누가 꺾었는지, 왜 꺾었는지는 말할 수 없다.
그러나 부러진 십자가가 지금 내 눈앞에 놓여 있는 것은
사실이다.
상징[4]으로서의 십자가는 아무도 꺾을 수 없다.
상징은 모욕할 수는 있어도 꺾을 수는 없는 것이다.
그러나 내가 보고 있는 이 십자가는 상징물이다.
상징물은 훼손할 수도 있고 다시 보수할 수도 있는 것이다.
누군가 상징물을 꺾으면 그것을 애정의 눈으로 바라보던 이들의
마음엔 큰 반발심이 생긴다.
그리고 이 반발심으로 인해 그들 마음속의 상징은 오히려
강화된다.
물리적인 십자가가 꺾이는 순간, 그것을 바라보는 이들은 둘로
나뉠 것이다.
안타까워 다시 세우려고 마음이 급한 사람들과
꺾인 십자가를 더 잘게 부숴 사라지게 하려는 사람들로.
나는 지금 '꺾인 십자가'를 보고 있다.
그리고 내 마음은 매우 분주하다.

3 矛盾. '창과 방패'라는 뜻으로, 말이나 행동의 앞뒤가 서로 일치하지 아니함.
4 象徵, symbol, icon. 닮아서 또는 의미가 내포하는 것이 자연스럽게 연상되어
 서 의미를 대표적으로 표현할 수 있는 그림, 암호, 기호, 문자, 동물, 식물, 사람,
 물건 같은 것들을 뜻하는 통칭을 의미한다.

복기 Reconstruction

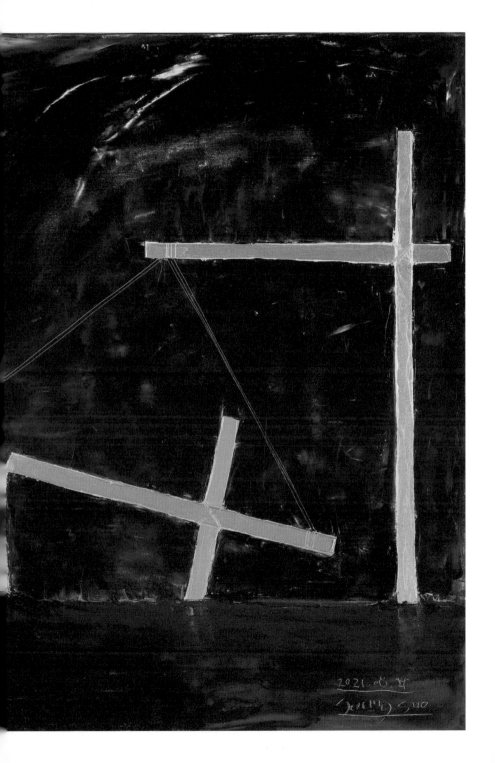

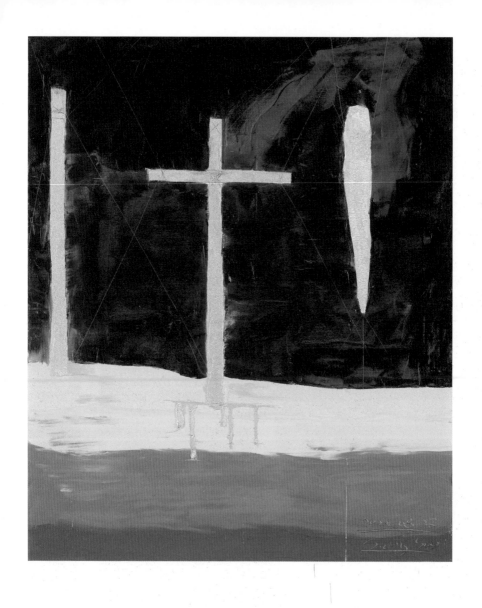

세 개의 대상 Three Objects

십자가의 본질에 대한 담론

십자가는 무엇인가?

십자가는 막대기들이다.

십자가는 상징이 현현[5]한 상징물이다.

십자가는 고문을 동반한 살해 도구이다.

십자가는 신령한 물건이다.

십자가는 예수이다.

십자가는 극악한 죄를 저지른 사형수이다.

십자가는 사람걸이이다.

십자가는 쇼다.

십자가는 골방이다.

십자가는 암호이다.

십자가는 우상이다.

5 顯現. 뚜렷하게 나타나거나 나타내다.

십자가를 세우다

십자가를 세우는 일은 '숭고함'과는 거리가 먼 일이다.

누군가 매달려 죽을 형틀인 십자가를 만들기 위해 나무를 다듬고 끈으로 매고 철편[6]이나 못으로 고정하며 보내는 시간은 역사상 가장 세속적이고 저열하며 잔인한 묵상의 시간인 것이다. 그 형틀에 연쇄 살인범 혹은 강간범이 걸리든 예수가 걸리든, 십자가를 만드는 시간과 그 장인의 손길은 저주받은 것임이 분명하다.

십자가가 세워지는 현장을 중계해 본다.

"그리고 마침내 모두의 시선을 받으며 모두의 힘으로 십자가는 바닥에서 들려 세워지고 있습니다. 우리 모두가 함께 힘을 합하여 이 십자가를 만들었습니다. 참으로 감격적인 순간이라 하지 않을 수 없습니다. 드디어 정의가 바로 세워지는 순간입니다. 세워진 십자가를 감상하고 있는 관객들의 목소리를 들어 보겠습니다."

"공간을 네 개로 구획하는 단순한 비율이 참 아름답습니다."

"위편이 넓고 아래로 좁아지는 이 상징물의 구도가 장엄하고 멋집니다."

이곳에선 이렇게 모두 아무런 죄책감 없이 이 섬뜩한 목조형물의 완성을 즐기고 있다.

6 鐵片. 쇠붙이의 조각.

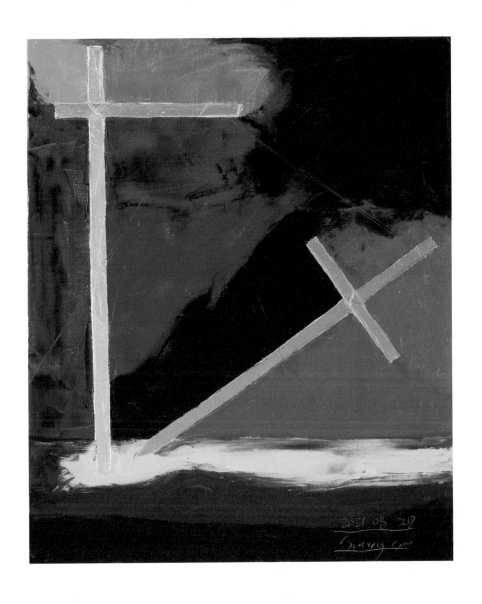

과정 Process

십자가의 신비

십자가는 밑동에서 끊어져야 신비를 갖기 시작한다.
십자가는 바닥에 철퍼덕하며 쓰러져야 동정을 얻으며
마침내 십자가는 지지자의 동정을 부력으로 하여 상승하게 된다.
십자가는 상승하면서 오히려 지상의 상징을 잃어버리고,
반면 지상의 상징으로서 의미를 잃는 순간
십자가는 영원에 대한 소망이 된다.
이제 소망은 십자가로 믿음의 대상이 되게 하고,
비로소 십자가는 신성을 갖게 된다.

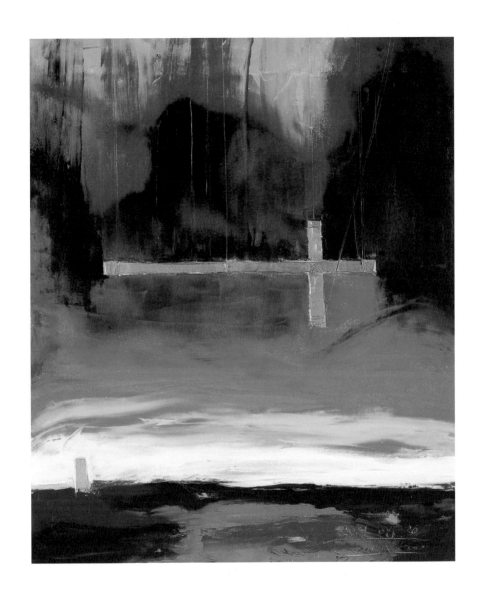

올리다 Raised Up

보이지 않는 힘

지금 십자가가 떠 있는 것은 아래에서 끌어내리려는 의지와
위에서 올려 당기는 끈의 팽팽한 긴장에 의한 것이다.
위에서 당기는 필연성은 늘 확고한 것이었다.
다만 아래에서 끌어당기는 의지가 좌절될 때
십자가는 떠오르는 것이다.
십자가를 떠오르게 하는 것은 십자가 자신이 아니다.
십자가 자신은 어떤 동력도 가지고 있지 않다.
그 타율성이 십자가의 위상을 정당화하는 완전한
알리바이[7]이다.
다시 말해, 모든 의지와 필연이 반영되는
최소한의 형태와 최대한의 헌신이 십자가 기획의 위대함인
것이다.

7 alibi. 범죄가 일어난 때에 피고인 또는 피의자가 범죄 현장 이외의 장소에 있었
 다는 사실을 주장함으로써 무죄를 입증하는 방법. 혐의를 벗을 완벽한 근거라
 는 의미에서 쓰이기도 한다.

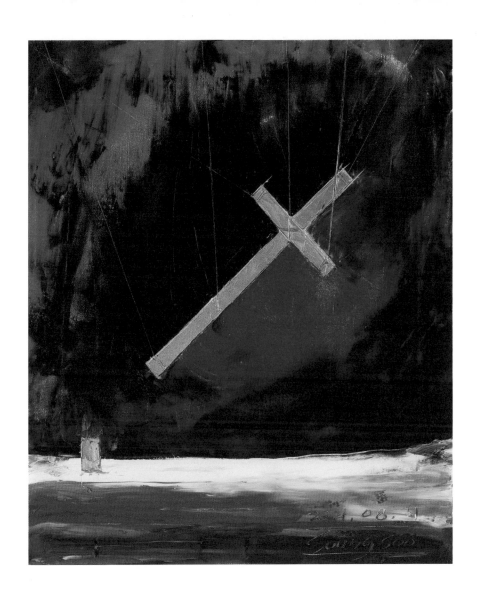

올리다 2 Raised Up 2

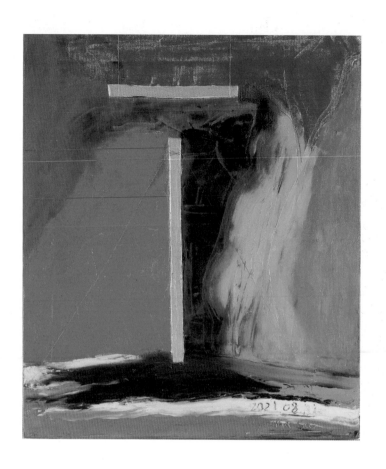

전주곡 Prelude

십자가의 탄생 설화를 지어 보다

목수가 곧게 뻗어 사람을 달기에 적당한 굵은 나무를 물색하는 것에서 모든 사건은 시작된다. 나무를 고르고 베어서 작업장으로 옮긴다. 잔가지를 제거하고 껍질을 벗기면 이제야 나무는 기둥이 되어 보인다. 굳이 대패질이나 사포질은 하지 않는다. 나무의 아랫부분은 뾰족하게 하고 윗부분은 평평하게 잘라낸다. 나무가 서로를 잡아 줄 홈을 파고 나면 준비는 끝난다. 두 나무를 서로 엇대고 철편이나 못으로 고정하고 움직이지 않도록 다시 끈으로 고정한다. 이렇게 목수는 십자가를 완성했다.

그러나 이것은 십자가를 전혀 영화롭게 하지 않는 사건의 구성일 뿐이다. 전해지는 신화는 전혀 다른 진술을 하고 있다. 위경偽經에선 이렇게 기록하고 있다. 선택받은 한 목수가 어떤 계시를 받고 두 개의 기둥을 만들었다고 한다. 하나는 성인 남성 키의 세 배로, 하나는 남성 키의 두 배로. 일을 마치자 큰 기둥이 꿈틀거리다가 반동하지 않을 만큼의 속도로 일어섰다. 잠시 후 작은 기둥이 천천히 공중에 높이 뜨더니 다시 천천히 하강하여 마침내 두 개의 기둥이 엇갈려 만나 첫 번째 십자가가 되었다는 것이다.

그리고 목수는 아무 갈등 없이 그 십자가에 매달려 첫 번째 희생 제물이 되었다고 전해진다. 여느 신화처럼 이 이야기도 세부 설명은 생략되어 있다.

내가 알던 십자가

부정을 통한 구도

어쩌면 내가 알던 십자가는 원래의 십자가가 아닌 어딘가에
반사된 이미지의 십자가라는 생각을 해 보게 된다. 그 이유는
내가 십자가에 대해 아는 지식이 너무 피상적이고 남들이 재현한
이미지에 의존한 것이기 때문인 듯하다. 이를테면 신학자들의
해석과 설교, 영화에서 재현된 이미지에서 유추한 정보들뿐이다.
물론 나는 더 실감나는 체험을 위해 성지 순례로 이스라엘과
터키와 이집트, 그리스와 로마를 여행했고, 특히 예루살렘에선
비아 돌로로사[8]를 따라 눈물의 순례도 경험했다. 당시엔 마음에
큰 감동이 있었지만 나중에 돌아보니 그 역시 이미 수천 년 동안
변해 버린 도시를 마치 당시의 현장인 것처럼 믿어 주고 상상의
나래를 펴는 연상 놀이와 같은 간접 체험에 불과했다.

솔직히 나는 예수의 십자가를 잘 알지 못한다. 그저
파편적인 정보들을 종합해서 상징화하여 이해할 뿐이다. 그리고
앞으로 많은 성경 묵상과 연구를 한 후에도 여전히 나는
십자가를 모를 것이라고 자신 있게 말할 수 있는 이유가 있다.
왜냐하면 십자가를 가장 잘 안다는 위대한 역사학자나
신학자조차도 감각적 인식의 한계와 정보의 부족, 시대 상황의
차이 때문에 자신은 십자가를 여전히 잘 모른다고 말할 수밖에

8 라틴어 Via Dolorosa는 '슬픔의 길'이라는 뜻으로서 빌라도 법정에서 골고다
언덕에 이르기까지의 십자가 수난의 길을 말한다.

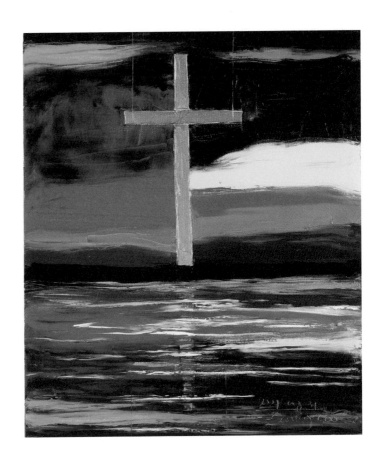

반영 Reflection

없을 것이기 때문이다. 아무리 최선을 다해 보아도 지식으로 십자가를 잘 안다고 말할 수 있는 사람은 아무도 없다.

그러면 어떻게 해야 하는가? 신은 지식이 아닌 어떤 방법을 구원을 위한 길로 주었는가? '믿음'이다. 믿음은 완벽한 지식에서 오는 것이 아니라 소망하는 것을 만날 때 생겨나는 것이다. 따라서 성서로부터 십자가가 어떤 상징적 의미를 갖고 있는지만 전달되면 그 지식만으로도 한 개인이 믿음을 갖기에 충분하다. 그리고 신은 그 믿음을 본래의 십자가에 대한 정확한 정보에서 비롯된 것인지와 상관없이 진실한 것으로 받아 주겠다고 하였다. 그래서 나는 말할 수 있다. "나는 십자가를 잘 알지 못하지만 믿는다!"

그러나 이러한 고백 이후에도 왠지 자신이 없다. 믿음을 갖고 있으나 여전히 십자가에 대해 뭔가 굳건한 논리로 말할 자신이 없다. 왜일까? 신이 허락한 믿음의 방법을 앎에도 불구하고 내가 예수 십자가를 잘 모른다고 느끼게 만드는 가장 큰 이유는 무엇일까? 그것은 뜻밖에도 '십자가를 믿음으로 믿어야 한다'는 단정에서 오는 강요였다. 신은 인간을 위한 자비로운 마음에서 믿음을 구원의 길로 제시했는데 인간은 그것을 법칙으로 만들어 십자가를 정직하게 바라볼 수 있는 눈을 가리는 도구로 사용한 것이다. '십자가에 의문을 갖지 않아야 한다'는 무조건적인 긍정의 요구, 그 암묵적 '합의' 때문에 십자가에 대한 풍성한 논리적 담론, 미적 체계, 치밀한 구원 메커니즘의 작동 원리에 대해 스스로 사고 체계를 세워 가지 못하게 되어 버린 것이다.

사실, 참된 소망은 너무나 분명해서 모든 부정하는 마음을 뚫고 올라가 참된 믿음에 이르게 한다. 반면, 믿음을 지키기 위해 의문을 눌러 버리기 시작하면 믿음의 기원인 소망마저 사라지게 한다. 그리고 그 자리에 맹신이라고 불리는 무지가 주인 노릇을 하게 된다. 그래서 십자가에 대한 온전하고 무너지지 않는 믿음을 갖기 위해서는 십자가를 부정하는 곳에서 구도의 길을 찾기 시작해야 하는 것이다. 말하자면 십자가를 두 개의 막대기로 보는 데서부터 십자가의 본질에 대한 질의를 엮어 가야 마침내 십자가 구원의 실체에 자신 있게 다가갈 수 있는 것이다.

　　다시 정리하자면, 십자가 신앙을 위해 십자가 파편(성물)과 부활한 예수의 육신을 만날 필요는 없다(가능하지도 않다). 십자가를 통한 예수의 죽음과 부활을 믿기 위해서는 성경에 제시된 함축적인 정보면 충분하다. 그러나 십자가를 신화로 만들지 않고 살아 있는 진실로 믿기 위해서는 끊임없는 질문과 의문을 정면으로 받아 내고, 스스로 답을 찾아내고, 그것을 넘어서 지나가야 한다. 십자가에 대한 깊은 이해와 믿음은 이러한 '부정'[9]과 함께 성숙해 가는 것이다.

9　　否定. 그렇지 아니하다고 단정하거나 옳지 아니하다고 반대함.

여러 개의 십자가

"나를 따라오려거든 자기를 부인하고 자기 십자가를 지고 나를 따를 것이니라."[10]

이 말이 선포되었을 때부터 십자가는 대량 생산되기 시작했다. 적어도 예수의 제자 수만큼의 십자가가 필연적으로 생겨나게 된 것이다.

그렇게 나도 십자가를 하나 갖게 되었다.

10 마가복음 8:34.

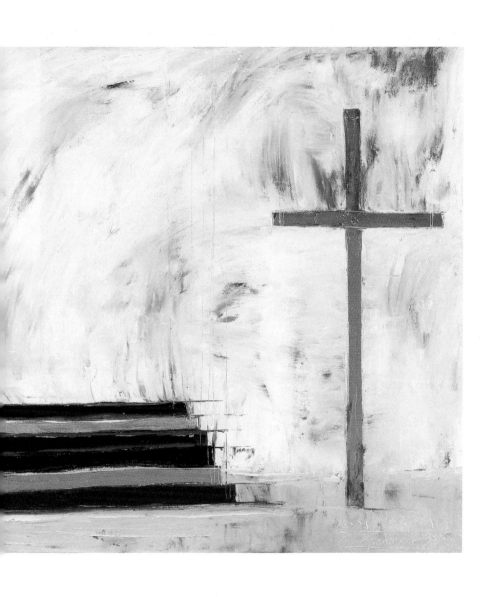

축적 Accumulation

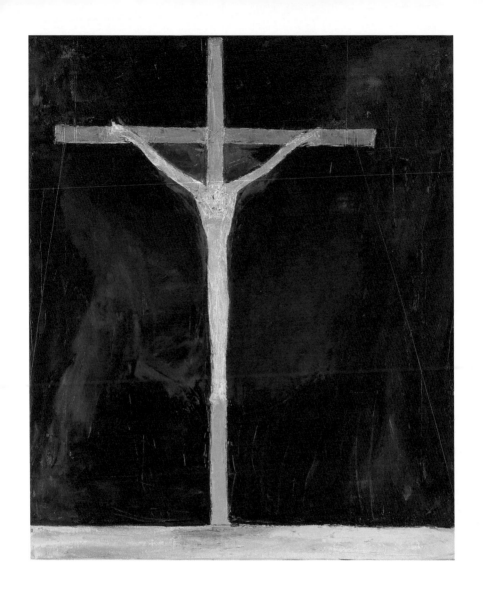

어둠 속의 십자가형 Crucifixion in Darkness

십자가 고통 묵상

십자가는 고통을 위해 고안된 기계이다.

이 무동력 기계의 우수성은 적극적이거나 능동적이지 않게 대상을 괴롭힌다는 점이다. 십자가는 마치 무뚝뚝한 남자처럼 정지해 있다. 그러나 매달린 사람은 한순간도 가만히 있을 수가 없다. 매달린 채로 힘을 빼면 호흡이 힘들고, 몸을 들어 호흡을 하면 손발의 찢어진 구멍에 박힌 못이 잡아당긴다.

너무 지치고 쉬고 싶지만 들숨과 날숨 때마다 끊임없이 몸을 들었다 놨다를 반복해야 한다, 죽을 때까지……. 그는 생각한다. 빨리 죽는 것이 나을까? 아니면 1초라도 더 연명하는 것이 나을까? 십자가는 사형수로 하여금 (인간의 가장 크고 근본적인 욕망인) 생존을 놓고 몇 시간 혹은 며칠 동안 (선택이라 할 수도 없는) 저울질을 하게 하여 의식의 무저갱에 이르게 하는 기계이다.

움직이지 않는 고통의 기계. 그것이 십자가 형틀의 본질이다.

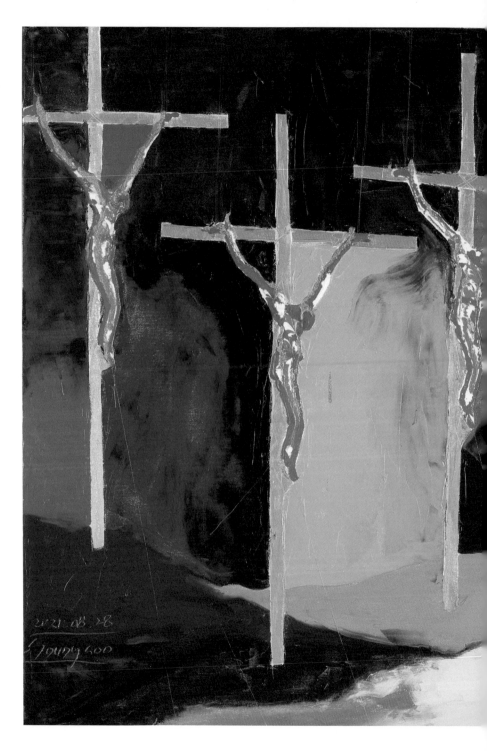

세 개의 십자가, 하나의 목소리

왼편의 강도는 예수에게 묻는다. "당신이 구원자라며. 그렇다면 당신 자신을 구하지 그래? 우리도 좀 구해 주고."

예수 대신 오른편의 강도가 대답한다. "너는 신이 두렵지 않니? 우리 모두가 같은 십자가 처형을 선고받았다 해도, 너나 나는 그럴 만해서 받는 거지만 이 사람은 잘못한 게 없는 데도 이렇게 당하고 있잖아?"

오른편의 강도는 예수에게 청한다. "당신의 나라에서 나를 잊지 마세요."

예수가 대답한다. "네가 나와 함께 낙원에 있으리라."

여러 번 읽어 볼수록 나는 이 대화가 마치 독백처럼 들린다. 다시 구성해 보면 이렇다.

예수가 스스로에게 묻는다. '예수! 왜 이런 일을 네가 당해야 하지? 너는 모든 것을 할 수 있는 신인데, 왜 너 자신을 구원하여 그냥 뛰쳐나가면 안 되나? 이렇게 수치스럽고 초라한 길 외에 다른 방법이 없는 건가?'

예수가 다시 자신에게 대답한다. '예수! 너도 이 방법밖에 없다는 걸 알지 않나? 고작 이 상황을 견디지 못하는가? 이 수치를 당할 걸 모르고 여기까지 온 건 아니지 않나? 네가 죄가 있어서 이 과정을 겪는 게 아니라는 걸 너도, 저들도 결국 다 알게 될 거야. 그러면 저들 중 일부를 찾을 수 있어. 결국 저들을 사랑해서 저들과 함께하려고 시작한 일 아닌가?'

예수가 다시 스스로 다짐한다. '그래. 이 일만 견디면

오늘부터 나와 저들이 함께 낙원에 있을 거야.'

　'후우…….'

죄

2장

신에게 역사는 사물이다

십자가 메커니즘

기획된 해프닝

내가 이해한 예수의 대속[11]이 인간에게 작동하는 방식은 다음과 같다.

1. 인간은 모두 죄인이다.
2. 죄인은 신과 연합[12]할 수 없다. 그러나 신은 인간을 창조했고 그와 연합하기 원했다.
3. 죄를 없애야 인간은 신과 연합하여 사랑을 나눌 수 있다.
4. 인간은 스스로 죄를 없앨 수 없으므로 자기 힘으로 결코 신에게 도달할 수 없을 것이다. 그래서 신은 사랑을 이루기 위해 인간이 죄를 갖고 있으면서도 그 상태 그대로 죄가 없는 것으로 여겨 주어 받아들이기로 한다. (그러나 거룩한 신은 죄와 섞일 수 없다.)
5. 그러기 위해서는 신이 완전함을 포기하고 불완전한 피조물인 인간에게 맞춰 수준을 낮춰 지극히 낮아져야 한다.
6. 다시 말해서, 신이 인간이 되어야 한다. 그런데 왜 하필 신이 인간이 되어야 하는가? (신이 낮아져 인간을 만나려면 다른 존재가 되어서는 안 되는가? 다른 강림 신화에서처럼 개나 호랑이,

11 代贖, atonement, redemption. 노예나 죄인을 자유케 하기 위해서 대신 값을 지불하는 일.
12 聯合, union. 두 가지 이상의 사물이 서로 합동하여 하나의 조직체를 만듦.

백조나 돌고래 같은 동물이 되어서는 안 되는가? 나무가 되어서도 안
되고, 돌이나 산이 되어서도 안 되는 이유는 무엇인가?) 그것은
구원의 대상이 인간이기 때문이다. 다른 형태의 임재는
인간에게 언어의 문제, 상징의 문제, 접근성의 문제로 인해
많은 오해를 갖게 할 수 있기 때문에 가장 간단하고 정확한
방법은 신이 인간이 되는 것이다. 또 인간을 죄에서 구원하기
위해서는 저열한 인간의 곤고함을 체휼[13]하고 대변해 줄
인간신이 필요하다. 신이 인간의 죄를 없는 것처럼
받아들이려면 인간의 죄 문제를 인간 입장에서 이해하고
창조신 자신의 문제가 되게 할 상황을 만들어야 하기
때문이다.

7. 그리고 그 인간신은 인간의 모든 죄를 뒤집어써야 한다.
그런데 문제가 있다. 인간이 되었음에도 불구하고 신은 죄를
지을 수가 없다. 신은 어떠한 조건에 처하더라도 여전히 신
자신과 동일한 입장이므로 자신을 위반할 수 없기 때문이다.[14]
결국 인간이 된 신은 자신의 죄에 의해서가 아니라 그가
인간이라는 죄 된 존재를 대표하는 방식으로 죄인이 된다.
(잠시 인간을 위해 인간신이 신과 분리되는 상황을 겪은 것이다.)
그리고 신 앞에서 인간의 죄에 상당한 처벌을 당함으로써

13 體恤. 처지를 이해하여 가엾게 여기는 것.
14 신이 죄를 짓는다는 것은 자신이 자신과 분리되어 존재한다는 것이다. 그리고
 신 자신이 자신을 멀리한다는 것이다. 이것은 단 한 번, 예수의 죽음의 순간 이
 외에는 불가능하다.

대가를 치르고 인간의 죄 문제가 사라졌음을 선언하는 죽음과 부활로 인간이 신과 연합할 수 있는 길을 열었다. 또한 그가 뒤집어쓴 죄의 대가가 무엇인지를 십자가 위의 고통과 죽음으로 인간에게 보여 주었다.

8. 이제 '인간이 된 신'은 인간이 불완전함을 갖고도 완전한 신과 연합하는 첫 사례를 만들어 놓았다. 드디어 신은 자신이 원한 대로 세상의 불완전함을 자신의 완전함에 편입할 수 있게 된 것이다. 오직 신의 희생(먼저 다가옴)을 통해서 그것이 가능해진 것이다. 다시 말해서 세상과 인간의 불완전함은 신이 그것을 자신의 불완전함으로 받아들임으로써 해소되었다고 할 수 있다.

9. 인간신의 희생은 다른 인간들에게도 중요한 감성적 메시지를 던졌다. 신이 이렇게 십자가 위에서 인간에 의해 고통스럽게 희생당하는 것을 목격하자, 인간은 '신을 죽인 가해자'(강자) 입장이 되고 신은 '인간에게 죽임을 당한 피해자'(약자) 입장이 되어, 연민과 죄책감을 강하게 느끼게 된다. 그리하여 드디어 인간이 공포에 의해서가 아니라 자발적으로 신을 사랑하는 이유를 가질 수 있게 되는 것이다. 이것은 신이 인간의 육체를 입었기 때문에 가능해진 신이 지불할 수 있는 최대의 희생이며, 동시에 사랑에 대해 인간이 심리적으로 마음을 열고 이해할 수 있도록 돕기 위해 치밀하게 고안된 구애 장치이다. (이것은 나의 생각인데 어쩌면 인간의 자발성을 고취하기 위해 신이 약자의 입장이 되길 원한 것일 수도 있다는 가정이 가능할 것 같다.)

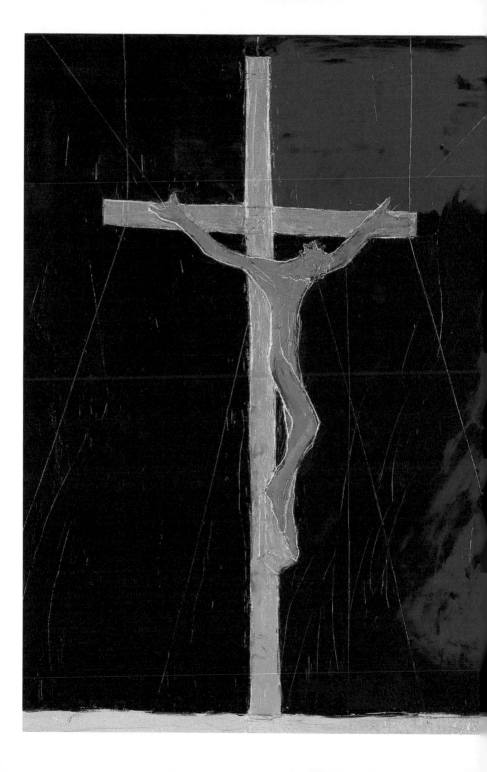

10. (만약 나의 가정이 맞는다면) 십자가는 태초부터 기획된, 인간의 자유 의지를 통한 사랑의 길이었던 것이다. 결국 신이 인간에게 고통당하는 존재로 나타나지 않으면, 인간이 그에게 복종할 수는 있어도 연민과 사랑의 대상으로 그리워할 수는 없으므로.

신이 인간이 되어 희생한 결과 나타난 이 모든 작용의 결과를 보았을 때, 십자가상의 예수의 죽음은 신에 의해 대단히 잘 기획된 사건이다. 죄의 해결로부터 신에 대한 인간의 자발적 사랑의 촉구까지 모든 것을 만족시키기 위한 장치. 실재이면서 동시에 상징인 사건, 해프닝.[15]

> "율법이 육신으로 말미암아 연약하여 할 수 없는 그것을 하나님은 하시나니 곧 죄로 말미암아 자기 아들을 죄 있는 육신의 모양으로 보내어 육신에 죄를 정하사"(로마서 8:3).

15 happening. 1950년대 말에 미국에서 일어난 예술 운동. 창작자와 감상자 사이에 우발적인 일을 연출하는 전위 예술.

죄
신과 함께할 수 없게 하는 모든 것

"모든 사람이 죄를 범하였으매 하나님의 영광에 이르지 못하더니"[16]라는 말은 신을 믿는 모든 인간에게 절망적인 선언이다. 인간이 더 이상 신의 영광에 참예할 수 없게 된 것이다. 신과 함께할 수 없는 피조물의 영혼은 발광체를 잃은 반사체처럼 존재의 의미를 찾기 어렵다. '신과 함께'라는 표현은 다소 피상적이라 달리 풀어 말하자면 천국이나 영생, 구원 같은 달콤한 말로 바꿀 수 있다. 개별적으로는 영존할 수 없어 소멸하는 인간이 궁극적으로 원하는 것이 바로 '신과 함께 영존하는 것'이라는 뜻이다.

　　그런데 위의 성서 구절은 신과 함께할 수 없게 하는 장애물을 밝히고 있는데, 그것이 바로 (그 유명한) '죄'이다. 나는 처음 이 말을 접했을 때, 성경이 말하는 '죄'가 (인간 사회의 범죄처럼) '영적 세계에 정해진 무슨 법이나 윤리를 위반하는 것'이라는 의미로 이해했다. 다시 말해서, 십계명처럼 신이 주신 절대적인 법이 있어서 그것만 지키면 거룩한 사람이 될 수도 있으리라고 생각한 것이다. 그리고 스스로 지켜 보고자 오랫동안 노력하기도 했다. 그러나 성공하지 못했다. 왜냐하면 지켜야 할 것이 너무 많아 힘들기도 했거니와, (나중에 안 사실이지만) 그것은 내가 신이 기뻐하실 행실을 할 수 있다는 것을 증명해 보이려는

16　　로마서 3:23.

노력일 뿐 애초에 신은 인간이 스스로 구원을 이루도록 하는 그런 절대적인 법을 주신 적이 없었다. 인간은 자신의 노력으로 죄를 벗어날 수 없다. 왜냐하면 인간이 죄를 만든 것이 아니라 신이 인간을 창조했을 때부터 죄가 이미 자연 발생했기에, 인간은 필연적으로 죄를 짓지 않을 수 없는 구조에 놓여 있기 때문이다. 이것은 설명이 필요할 것 같다.

죄의 발생

죄에 대한 모든 오해는 이 한 가지 아이러니한 진실을 알지 못하는 데서 시작된다. '죄는 인간에 의해 발명된 것이 아니라 신의 절대적 권위에서 파생되는 현상'이라는 점이다. 성경은 죄에 대해 ('인간의 악함으로 인해 짓는 못된 행위'가 아니라) '인간으로 하여금 (절대적 기준이 되는) 신과 함께할 수 없게 하는 모든 것'이라고 규정한다. 다시 말해서 신이 봐주고 싶어도 도저히 참을 수 없는 모든 요소(행위뿐 아니라 상태까지)가 죄라는 결과로 나타난다고 말하는 것이다. 그리고 거기에는 인간의 '불완전성'도 포함된다. (신의 절대성은 '완전함'을 추구하므로 이것은 모든 상대성을 불허한다. 신의 완전함은 인간 창조보다 먼저 있으므로 인간의 모든 불완전함은 신에게 '위반'되는 결과를 낳는 것이다. 이러한 과정process은 세계 일반에도 동일하게 적용된다.)

신의 절대적 주권과 불완전한 인간 창조가 충돌할 때 자연히 발생한 '죄'를 신이나 인간이 의도적으로 만들어 낸 것으로 오인하니, 죄에 관한 문제에 있어서 이상한 의문에 이르게 되는 것이다.

47

그리하여 죄에 대한 오해로 발생하는 잘못된 의문들은
다음과 같다.

1. 신이 악을 만들었는가?

2. 신이 죄를 만들었는가?

3. 인간은 악한가?

4. 인간이 죄를 창조했는가?

5. 왜 신은 인간을 창조해서 죄인을 만들었는가?

이 모든 의문에 대한 답은 위에서 언급한 것처럼 죄의
개념을 다시 정립하는 데서부터 얻을 수 있다.

죄에 대한 개념 정리

성경이 말하는 죄의 개념을 다시 한 번 정리해 보자. 죄의 의미는
'인간이 (혹은 악령이) 신에게 대항하려고 만들어 내는 못된 짓'이
아니다. 창조 때부터 신의 절대적 권위로 인해 발생한 기준,
그것에 부합하지 않는 상황들, (어쩔 수 없이) 인간이 신과 함께할
수 없도록 방해하는 그 모든 환경과 역사와 의식과 물리적
행위들을 통틀어 '죄'라고 하는 것이다. 죄의 개념을 인간의
잘못된 행위에 한정해서 이해하려는 것은 결국 신과 그의 선한
의도를 오해하게 하는 매우 위험한 속단일 수밖에 없다. 신은
율법보다 훨씬 크고 인간에 대해 훨씬 관대함을 알아야 한다.

하얀 십자가 White Cross

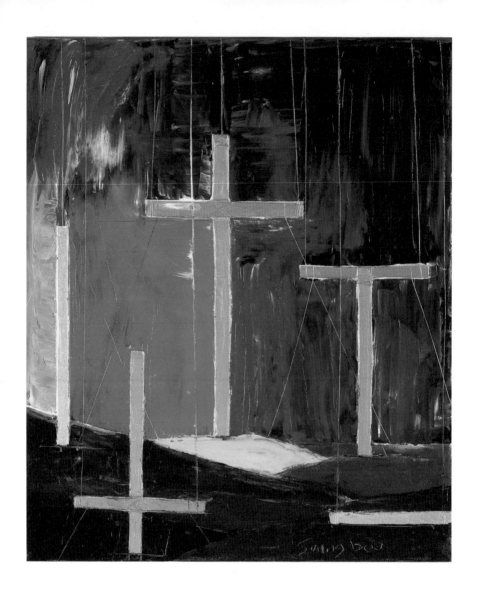

십자가의 종류들 Kinds of Cross

최악의 처형 방법, 십자가

역사를 돌아보면 통치자들은 자신의 정적을 제거하고 질서를
유지하기 위한 방법으로 공포를 사용했다. 그리고 공포를
퍼트리기 위해 다양한 형태의 고문이나 처형 방법을 개발하고
군중에게 시현했다. 특히 처형 방식을 매우 정교하게 고안했는데
그것은 처형 방식에 따라 죽음의 의미와 공포의 정도가 달라지기
때문이다. 널리 알려진 끔찍한 사형 방식으로는 화형, 참수형,
거열형, 익장, 아형, 박피형, 투석형, 팽형, 질식형, 압사형,
추락형 등이 있다. 이처럼 인간의 잔인함과 죽음의 공포를
극대화하는 상상력은 무궁무진하다.

　　화형은 고통의 시간은 길지 않으나 극한의 고통을 느끼게
하므로 마녀 사냥에 적합했다. 불에 탄 혐오스러운 모습으로
남은 여인의 시신은 더할 나위 없이 비참하고 초라했다. 이것은
악령에 사로잡힌 여인은 정화되어야 할 전염병 같은 것이므로
불태워 버려야 한다는 의미를 보여 주었다. 성경에 대해 무지한
교인들에게 교회의 힘을 과시하는 데 이보다 나은 공포의 수단은
없었던 것이다. 참수형은 고통받는 시간은 짧으나 목에서 잘려
떨어진 머리가 죽어 가면서 보여 주는 경련과 비명은 보는
이들로 하여금 인간이 얼마나 나약한 몸뚱이일 뿐인지 처참한
공포를 느끼게 한다. 또한 권력의 허무함을 보여 줄 수 있으므로
이 처형법은 정치범에게 적당하다고 여겨졌던 것 같다. 사지에
밧줄을 묶어 말의 힘으로 당겨 찢어 죽이는 거열형이나, 끓여
죽이고 튀겨 죽이는 팽형, 돌을 매달아 수장시키거나 조석

간만을 이용해 해장시키는 익형, 동물의 식사거리가 되도록
방치하는 식형, 익명의 군중에 의해 돌에 맞아 죽게 하는 투석형,
땅에 생매장하는 갱살형 등, 이 모든 사형 방식은 나름의 이유와
메시지, 효과를 염두에 두고 개발된 '공포 쇼'였다.

십자가형의 메시지는 무엇인가? 아마도 고통과 모욕일
것이다. 십자가의 잔인성의 핵심은 길고 고통스러운 지속 시간과
공개적 전시성에 있다. 십자가형을 당한 죄인은 모든 사람이 볼
수 있도록 언덕 위에, 그것도 세워진 나무 상단에 높게 걸린다.
그리고 다른 모든 처벌 방식보다 오랜 시간 동안 생존한 상태로
천천히 죽음에 이르게 된다. 죽음의 공포가 점점 다가오고
의식이 흐려지고 체력이 약해지는 것을 죄인 스스로 느끼며
사람들 앞에 벌거벗겨진 채로 (그나마 남아 있던 옷마저도 나중에
벗겨져 알몸의 상태로) 전시되는 것이다. 손으로 몸을 가릴 수도
없고, 빨리 죽을 선택권도 없다. 자존심이 강하고 권위가 높은
사람일수록 이러한 종류의 수치는 다른 어떤 신체적 고통보다도
견디기 힘든 것이다. 현대의 처형 방법은 '죽음' 자체로서의 처벌
이외에 모든 비인간적인 고통이나 그 지속, 그리고 수치심을
최소화하는 방향으로 발전해 왔다. 그래서 과거의 처형과 비교해
보면 현대의 처형 방식인 약물 처형이나 전기 의자, 교수형 등은
자상하게 느껴지기까지 한다(이것들은 모두 고통의 시간은 매우
짧고 공개 여부도 최소한이므로). 반면 (인권 감수성으로 볼 때)
십자가형은 현대의 사형이 지양하고 있는 모든 비인권적인
요소를 다 사용하여 수치심을 극대화하고 고통을 가장 오랫동안
연장시켜 전시하는 인류 최악의 처형법이다.

자기 부정의 우화[17]

예수는 전능한 신으로서 수치스러운 십자가의 길을 선택했다.
그래서 예수의 십자가형을 자기 부정을 통한 신의 사랑
고백이라고 말하는 것이다. 왜 절대 권위를 가진 자의 사랑이 더
어렵고 자기 부정을 동반하는지 보이기 위해 이야기를 하나 해
보려 한다.

여기 한 막강한 나라의 여왕이 있다. 여왕은 한 아이를
낳았다. 큰 기대를 갖고 어렵게 가진 아이였다. 그런데 그 아이는
모든 면에서 여왕의 취향에 맞지 않았다. 한번은 여왕이 그
아이를 버릴까 고민한 적도 있다.

그러나 여왕은 그 아이를 사랑하는 자신의 마음을
발견하고는 다른 길을 찾기 시작했다. '조금 더 지켜보도록
하자.' 여왕은 인내했다. 그리고 그것을 지켜보는 신하들은
의아했다. 보통 이 정도로 불만족스러운 존재를 곁에 두는
여왕이 아니었기 때문이다.

아이는 커 갈수록 여왕과 더욱 맞지 않았다. 여왕이 가장
싫어하는 냄새가 났으며, 생김새는 여왕을 닮았으나 예쁘지
않았고, 목소리는 너무 크고 날카로워 아이가 입을 열 때마다

17 寓話. 인격화한 동식물이나 기타 사물을 주인공으로 하여 그들의 행동 속에 풍
 자와 교훈의 뜻을 나타내는 이야기. 인간을 설명하기 위해 동물로 비유하여 이
 야기하는 것처럼 신을 설명하기 위해 인간을 빌려 이야기를 하는 것이 적당하
 다. 따라서 우화라고 했다.

우화 속의 십자가 Cross in Fable

여왕은 자리를 피하고 싶었다. 논리적인 여왕의 질문에 아이는 맥락 없는 대답을 했고 심지어 여왕의 뒤에서 신하들을 괴롭히고 여왕에 대한 험담까지 했다.

여왕은 고민했다. 여왕에게 아이는 '죄인'이었다. '더 이상 이 아이와 함께할 수 없다. 맘에 안 드는 신하들에게 하듯 이 아이를 없애 버릴까?' 그러나 다시 여왕은 다른 이들에게와 달리 이 아이를 사랑하는 자신의 마음을 발견하고 다른 길을 찾기 시작했다.

너무나 고통스러운 갈등의 시간이 지나고 여왕은 결국 한 번도 감히 상상해 보지 않았던 가장 어려운 해결 방법을 선택했다. 아이가 아니라 여왕이 아이에게 맞춰서 자신의 취향을 조금 포기하고 맘에 안 드는 부분을 아이에게 설명해 주고 고쳐 보자는 것, 그래도 안 바뀌는 부분은 그대로 받아들이겠다는 것이었다. 여왕은 처음엔 신하들이 자신을 우습게 생각할까 두렵기도 하고 누군가를 위해 자신을 바꾸는 것이 너무도 수치스러워 구토할 정도였다. 잘 이해가 안 갈 수도 있겠지만 여왕 정도의 권위와 힘을 가진 이가 자신의 평판에도 불구하고 자기 취향을 바꾼다는 것은 죽을 만큼 수치스럽고 고통스러운 일이다.

그러나 여왕은 아이를 사랑하는 자신의 마음이 너무 소중했고 잃어버리고 싶지 않았기에 모든 것을 아이에게 맞추기로 했다. 단, 조건이 있다. 최소한 아이가 엄마를 사랑한다고 매일 고백하고 여왕의 아들임을 자랑스러워하고 여왕이 싫어하는 것을 고쳐 가겠다고 다짐하는 성의를 보여야

55

하는 것이다. 그렇게만 한다면 아이가 하는 모든 혐오스러운 행동을 받아들일 수밖에 없음을 여왕은 직감했다. 그리고 아이는 엄마에게 다가와 그렇게 하겠다고 말하며 포옹했다. 자신을 못마땅하게만 생각한다고 여겼던 여왕이 기회를 주자 아이는 공포가 사라져 마음이 열리고 엄마를 진심으로 기쁘게 해 주고 싶어졌다.

그 후로 여왕은 아이를 잘 씻게 했다. 외모를 직접 꾸며 주었고 조용히 말하도록 했다. 말할 때 어떻게 논리적으로 대답하는지 가르쳤고, 신하들을 괴롭힐 때는 따끔하게 혼을 냈다. 여왕에 대한 험담도 하지 않도록 가르쳤다.

동시에 여왕은 종종 아이가 냄새가 나도 안아 주었고, 예쁘게 보이지 않을 때도 볼에 키스를 해 주었으며, 엉뚱하게 대답해도 미소를 띄워 주었고, 혼을 낼 때도 잘못했다는 반성의 말을 듣고 나면 아이의 어깨를 토닥여 주었다.

결국 고통스러운 과정이었지만 여왕은 자신의 권위와 약간의 자존심을 버리고 사랑하는 아들을 얻게 되었다.

그렇다. 권위를 지닌 존재일수록 누군가를 사랑하기란 매우 어렵다. 자신의 권위를 내려놓는 것은 자기가 책임지고 있는 모든 것에 영향을 주어 파괴할 수도 있기에 두렵고 어렵다. 절대적인 권위를 가진 신이라면 자신을 피조물에 맞추는 고통과 모멸감은 자신을 위해서가 아니면 결코 감행할 수 없을 무한한 '자기 부정적 자기애'인 것이다.

아이러니

예수가 인류를 사로잡은 방법

십자가를 다양한 각도에서 묵상하고 있는 나는 지금 예수에
침잠沈潛해 있다. 예수의 십자가형이 자꾸만 머릿속에 맴돌고
그것을 생각하고 묵상할 때마다 새로운 해석을 주는 이유는 역시
아이러니 때문이다. 반전이 있는 영화를 보고 극장을 나설 때
머릿속이 그 아이러니에 가득 사로잡혀 헤어 나올 수 없는
것처럼, 십자가형은 상반된 여러 가지 요소가 서로를 공격하고
다시 균형을 이루는 역동적 구조로 되어 있어 구도자를
사로잡는다.

자발성과 타율성, 희생과 처벌, 죄와 순결함, 폭력과 용서,
신성과 동물성, 피와 땀, 동정同情과 숭배, 절망과 구원, 죽음과
부활, 다시 죽음과 버텨 냄, 슬픔과 조롱, 약속과 성취, 약속과
배반, 공공의 장소와 내면의 목소리, 하늘과 땅, 신과 인간,
지옥과 천국, 영광과 수치, 빛과 어두움, 높음과 낮음, 왕위와
가시 면류관 및 그것을 집행하던 군인(군인은 그 자체로
모순이다),[18] 초월성과 구태의연함, 농담과 진실, 모성과 사모思母,

18 군인은 평화를 위한 폭력이다. 전쟁이 없을 때는 필요 없으나 전쟁이 없을 때에
도 전쟁이 일어나지 않도록 유지되어야 한다. 가장 영웅적인 의지와 당위를 갖
고 있으나 살인이나 폭력을 연습하고 실행해야 하는 잔인함과 비인간적인 이
미지가 중첩되어 있다. 명령에 의해 움직이는 일사불란한 조직이면서도 지휘
자가 다른 여타 병사들보다 월등하게 우수하지 않아도 그 명령을 따라야 하는
불합리성을 가지고 있다.

인정과 부정, 원망과 감사, 죽음에 대한 두려움과 마침내의
해소解消…….

그 모든 모순과 함께 십자가 위의 예수는 그를 알게 된
인류의 머릿속에 영원히 맴돌고 회자되며 구원의 목소리로
의식을 잠식해 가고 있는 것이다.

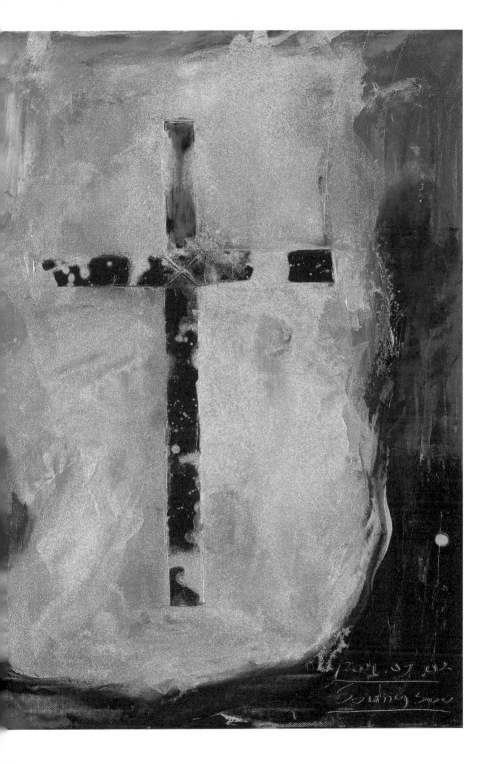

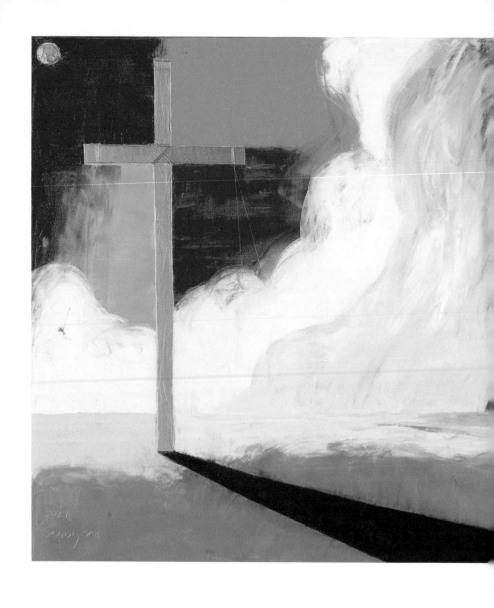

십자가 그늘 Shadow of the Cross

십자가 그늘

어느 여름밤의 꿈

내가 십자가를 바라볼 때 마침 태양이 십자가
뒤편에서 강하게 내리비치고 있었다. 내가
바라볼 때 예수는 까맣게 보였고 움직임은
느껴지지 않았다.

　나는 손을 뻗어 그를 만지려 했지만 손이
닿지 않았고 마음만이 닿아 울컥 눈물을 쏟았다.
잠에서 깬 후에도 한참 어깨를 들썩이며 울었다.

　주변은 조용했고 창밖 하늘은 아주 조금
빛을 머금은 파란색이었다.

　나는 당장 일어나서 그것을 그려 보았다.
십자가와 그림자는 그릴 수 있었으나 왜 눈물이
나왔는지는 그림에 담을 수가 없었다.

천사는 물질인가

영은 물질인가

중세의 유명한 논쟁 중 토마스 아퀴나스[19]의 "여러 명의 천사가 같은 장소에 있을 수 있는가?"라는 질문이 있다. 17세기에 윌리엄 칠링워스[20]라는 사람은 이 질문을 "바늘 위에 천사는 몇 명이나 올라갈 수 있는가?"라고 바꾸었다고 한다. 나는 대학 때 칠링워스의 담론을 처음 접했다. 당시 대학부 담당 목회자가 중세 가톨릭을 비판하려고 꺼낸 말이었다. "중세에는 이렇게 쓸데없는 것을 사색하고 논의하느라고 수도원에 박혀 세상을 등지고 골머리를 썩었어요. 여러분은 그런 거 고민하지 말고 전도에 힘써서 하나님 나라를 확장해 갑시다!"라는 식의 메시지를 전하며 세상으로 나가서 보다 더 실제적인 영향력을 끼쳐야 한다고 강론했다. 그리고 그때는 쉽게 목사님의 결론에 동의했다. 그런데 시간이 가면서 이 질문이 비유적이긴 하지만 훨씬 근본적인 부분을 가리키고 있다는 생각을 하게 되었다. 그래서 이 쓸데없는 사색을 좀 더 이어가 보려 한다.

19 Thomas Aquinas(1225-1274). 이탈리아의 신학자·철학자. 스콜라 철학의 대표자 가운데 한 사람으로, 이성과 신앙의 조화를 추구하여 방대한 신학 이론의 체계를 수립했다. 저서로 『신학 대전』이 있다.

20 William Chillingworth(1602-1644). 성직자, 시인, 논쟁가. 1637년에 출간한 책 『프로테스탄트 종교』에서 '바늘 끝 위에서 몇 명의 천사가 춤출 수 있을까?'로 바꿔 소개하면서 프로테스탄트 이전, 그러니까 종교 개혁 이전의 가톨릭교회가 얼마나 공리공론에 빠져 쓸데없는 이야기를 했는지 공격하는 빌미로 삼았다.

'두 물질이 한 공간을 동시에 점유할 수 없다. 그러나 만약 천사는 그럴 수 있다고 가정해 보자. 그렇다면 천사는 과연 물질인가?'

성경은 천사를 신의 사자이며 영이라고 말한다. 인간 육체 안의 영혼도, 사후의 인간도, 궁극적으로는 신도 영이라고 규정한다. 그렇다면 결국 이 담론, '영은 물질인가?' 하는 고민은 꽤 중요한 질문이 아닐까? 한번 살펴보자.

성경에서 천사는 의인화되어 나타나는 경우가 많다. 아마도 메신저로서 정확한 메시지를 전달하기 위해 인간의 형상을 입거나 빙의를 통해 인간의 언어를 사용해야 했기 때문인 듯하다. 그러나 여전히 천사의 물리적 형태는 매번 애매하고 다르다. 그 말은 물리적 형태가 그의 정체성을 규정하는 것은 아니라는 말이다. 즉, 천사는 물리적 형태에 의해 규정되지 않는 비물질이라고 생각할 수 있다. 성경에 나타나는 영에 대한 설명은 천사보다 신에 대한 부분에서 더욱 직접적이고 자세하다. '신은 영이시다', '성령으로 충만하다', '영으로 예배하다'와 같은 표현이 사용된다. 또 신의 영은 성령에 대해 설명하는 부분에서 더 잘 알 수 있다. '떨기나무의 불길', '내면에서 들리는 음성', '불의 혀와 같이 갈라지는 모양.' 이 정도가 신의 모습을 물질적으로 표현한 것이다. 최선을 다해서 현실에 있는 형태로 묘사하려 했지만, 여전히 매우 추상적인 느낌을 말하는 것 같다. 심지어 영은 물질이 아니라는 의미의 묘사에 가까운 듯하다.

그림을 그리는 내 입장에선 영적 세계를 추상과 구상 그림으로 비유하면 쉽게 설명되는 경우가 있다. 말하자면

구상화[21]를 물질세계라고 한다면 영적 세계는 추상화[22]라고 할 수 있다. 구상화와 추상화의 차이는 명료하다. 형태를 재현해서 내러티브[23]를 보여 주는 것이 구상화이고, 물감의 재질, 색채, 화면 구도를 스토리 없이 그 자체로 느끼게 하는 것이 추상화이다. (물론 구상화를 그리면서 추상적인 기법을 쓰거나 추상화를 그리면서 어떤 구체적 물건이 연상되도록 유도하는 경우도 있다. 그러나 구상화는 구상화이고, 추상화는 추상화이다. 추구하는 바가 다르다.) 어쩌면 물질material과 영spirit의 차이를 구상화와 추상화의 차이로 설명할 수 있겠다는 생각이 든다. 영은 '구상화의 모델이 되는 어떤 물건이나 인물'이 아닌 '추상화의 화면과 같이 뭐라 딱히 고정할 수 없는 느낌'에 가까운 것이 아닐까? 성경에서 말하는 모든 영의 본질은 물질로 규정되지 않는다. 영은 그때그때 필요에 따라 다른 물질을 입을 뿐이다. 물질적 형태로 정체성을 규정할 수 없는 존재인 것이다.

그림으로 설명하는 것이 좀 피상적이었다면 좀 더 쉽게 영화로 영적 세계를 설명해 보자. 할리우드 영화 속 영혼은 종종

21 具象畵, figurative painting. 이름을 붙일 수 있는 형태를 지닌 그림이다. 추상화 작품들이 나온 뒤에 그와 대비되는 형식으로 사실화나 형태를 지닌 그림들을 구상화라고 명명했다.

22 抽象畵, abstract painting. 대상의 구체적인 형상을 나타낸 것이 아니라 점, 선, 면, 색과 같은 순수한 조형 요소로 표현한 미술의 한 가지 흐름이다.

23 narrative, 서사성. 스토리보다 넓은 개념으로 '언어로 기술이 불가능한 영역의 이야기'까지 포괄하는 개념이다. 구상화에서는 작은 의미의 언어적 서사성만을 적용한다.

(CG[24]로 만들어진) 투명한 사람으로 표현된다. 이것이 우리가 쉽게 연상할 수 있는 단편적이고 물질적인 영의 형태이다. 그러나 비물질인 영혼의 표현은 '부재'를 통해 만들어 내는 경우가 더 개연성 있어 보이고 실감난다. 배우들이 아무것도 없는 뒤를 돌아보며 인기척을 느끼고 깜짝 놀라거나, 바람이 머리카락을 날리든가 하는 주변 효과로만 그 보이지 않는 존재를 느낄 수 있게 하는 것이다. 이렇게 보면 영은 '인물'이나 '캐릭터' 같은 의인화된 존재라기보다 '분위기', '기운', '느낌'에 가까운 추상적인 것이다. 우리는 모두 최선을 다해 영에 대한 어떤 묘사를 하려 한다. 하지만 그 어떤 설명이나 표현도 영의 정체를 분명히 그려 낼 수는 없다. 단지 사람들이 자신의 경험에 빗대어 그것을 구상화하여 표현하는 것일 뿐이다. 우리가 영을 생각할 때 그것을 구체적으로 구상화하여 세상의 어떤 존재나 대상에 대입해 버릴수록 우리는 영의 본질을 이해하는 데서 멀어져 간다. 영을 날개 달린 인물이나 투명한 사람으로 연상하는 순간 영적인 세계는 물리적인 세계의 틀로 재단되고, 결국 영에 대한 정의는 물질적 세상을 살아가는 데 도움이 될 어떤 수단으로 전락해 버리고 만다. 분명한 사실은 영은 물질로 제한할 수 없다는 것이다.

영적 세계에 대해 표현하고 전달하고 묵상할 수 있는 유일한 방법은 비유[25]뿐이다. 영과 영적 세계를 물질적인 것으로 이해하려 하지 말고 차라리 비유를 통해 전함으로써 듣는 이가

24 computer graphic.

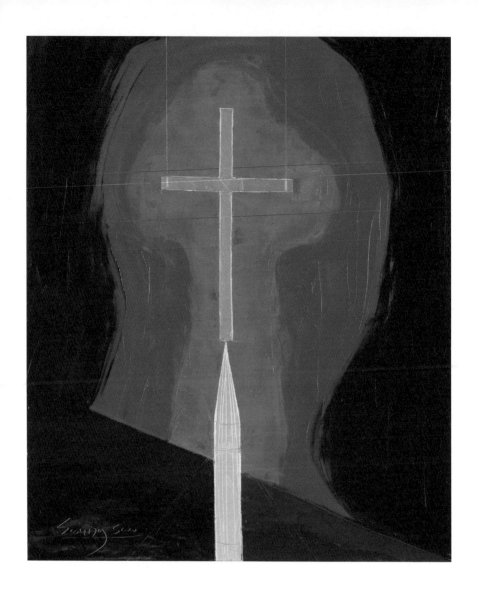

바늘 끝 위에서 On the Tip of a Needle

스스로 경험하게 하는 것이다. 그러면 우리는 영을 대면할 수는 없더라도 최소한 영적인 세계에 대한 어떤 진실의 실마리를 가질 수는 있다. 그러고 나서는 다시 물질적 방식으로 영을 설명하는 이러한 영적 담론이 언제나 비유일 뿐이라는 사실을 항상 환기해야 한다. (많은 이단의 해석이 비유를 사실로 여기는 데서 시작된다.)

'영은 물질인가' 하는 논의는 아마도 끝없이 이어질 수 있는 담론일 것이다. '영에 물질적인 특성이 일부 있다'에서부터 '영은 절대로 물질이 아니다'라는 견해까지. 결국 우리는 육신을 벗을 때까지 영의 상태를 온전히 알 수 없을 것이다. 그러나 위에서 보았듯이 이러한 논의 과정 중에 성경이 말하는 영의 세계에 대해 엄밀하게 규정하고 상상해 보는 것은 영성 계발에 유익할 것이라는 생각이 든다(결론을 알게 되어서라기보다는 과정에서 얻는 유익일 거라고 생각한다). 적어도 과정에서 얻을 유익은 확보되었으니, 이제 억지스럽더라도 다시 바늘 위의 천사로 돌아가서 이 쓸데없는 담론의 답을 내 보자. 누군가에게는 영감이 될 수도 있을 테니까.

나에게 바늘 위의 천사 실험을 해석하라고 하면 다음과 같이 논의를 종결시킬 수 있을 것 같다. 천사는 영이므로 물질이 아니다. 그래서 바늘 위에 올라갈 수 없다. 그러나 신의 명령으로 어떤 사명을 지녔다면 신이 주신 능력으로 어떤 물질이 되어

25 "예수께서 이 모든 것을 무리에게 비유로 말씀하시고 비유가 아니면 아무것도 말씀하지 아니하셨으니"(마태복음 13:34).

67

바늘 위에 올라갈 수는 있을 것이다. 그러나 매우 작은 물질이 아니고서는 바늘 끝에 여럿이 올라갈 수는 없을 것이다. 그런데 그렇게 작은 형태로 물질화되면 인간에게 어떤 메시지도 전달할 수 없을 텐데 그런 의미 없는 사명을 받을 리가 없을 것이므로 천사가 여럿이서 바늘 끝에 동시에 올라갈 일은 없을 것이라는 게 내 생각이다. 따라서 불가능하다는 것이 맞겠다.

신은 어떤가? 신은 물질이 아니다. 따라서 바늘 위에 올라갈 수 없다. 아니, 올라가려 하지 않는 것이 당연하다. 그런데 신은 전능하다. 그래서 자신이 원하면 바늘 위에 올라갈 수 있다. 만약 신이 굳이 바늘 위에 올라가려 한다면 물질로 성육화[26]하여 이 세계에 들어와야 할 것이다. 말하자면 예수가 우리에게 온 것처럼 성육화해야 한다. 그러나 예수는 바늘 위에 올라갈 이유가 없다. 모욕적이기도 하거니와 구원을 위한 어떤 도움도 되지 않는 기적이다. 만약 어떤 인간이 그래도 자신의 믿음을 위해 바늘이라는 제한된 공간의 상징물 위에 영적인 존재를 놓아 실험하고 싶어 한다면, 예수는 그 바늘 위에 십자가를 놓을 것이다. 그리고 십자가는 물질이므로 바늘에 꽂히든지 바늘 위에 아슬아슬하게 하나 올라가 있을 수 있을 것이다.

'물질세계의 것은 물질세계에, 신의 것은 신에게!'

26 成肉化, incarnation. 신, 말씀, 사상 등이 육체를 갖추게 함. 인간의 모습을 취함.

임재

3장

여러 가지 역사

성령 체험 회상

물리적 초월 경험을 넘어서

성령 충만[27]을 직접 경험한 적이 있다. 기도원에 들어가 며칠을 기도하며 마음이 뜨거워지면서 내 안에 있던 여러 가지 죄악을 고백한 후 신의 음성을 내 입으로 내뱉은 것이다. 신이 내 안에 가득 차서 약간 점령당한 느낌이 들었다. 잠시 후에 입에서 규칙성을 지닌 이상한 음절이 흘러나왔고 눈물이 흘렀다. 나는 솔직히 그날 내게 벌어졌던 여러 가지 신비 체험을 모두 물리적으로 설명할 수 있다. (하지만 설명이 된 이후에도 난 그날의 경험을 여전히 신과의 첫사랑으로 기억하고 있다.)

당시의 경험을 내 방식으로 설명해 보겠다. 기도 중 처음 부분 죄 고백은 내가 신에게 다가가기 위해 신이 거부하는 나의 내면적, 경험적 생각들을 제거하고 조율하는 회개 과정이었을 것이다. 신이 원하는 내가 되어 신과 함께하기를 간절히 원했으므로 죄 고백은 꼭 필요한 일이었고, 난 배우지도 않은 회개를 마치 공식이 있는 문제처럼 정확하게 토설[28]했다. 그 후 신의 음성을 내 입으로 말한 것은 그냥 내가 나에게 말한 것이다. 나는 성경을 배웠으므로 이미 알고 있던 신의 마음을 당시 나의

27 예수가 말한 자신이 떠난 후 보낼 또 다른 신의 위상을 성령이라고 한다. 그리고 그 영에 의해 예수와 신의 뜻을 영적으로 알고 실천하도록 정서적으로 고무되어있는 상태를 '성령 충만'이라고 할 수 있다.

28 吐說. 마음에 묻어 두었던 것을 처음 말하다.

흰색 안의 금색 십자가 Golden Cross in White

상황에 맞게 각색하여 내뱉은 것이다. 마지막으로, 내가 신에게 점령된 듯한 느낌은 말 그대로 심리적으로 신의 영(혹은 신의 영이라고 역할 지어진 나의 내면의 목소리)에 점령된 상태가 된 것이다(신에게 점령되기를 내가 그토록 원했으므로). 방언은 좀 더 긴 설명이 필요하니 나중에 얘기하기로 하자.

그날의 영적 경험과 물리적 현상의 관계에 대해 내가 스스로 정리한 바는 다음과 같다. 이 모든 성령 충만의 초월 체험에는 감추어진 물리적 현상들이 있었다. 이들의 관계는 마치 회전목마와 그 아래에서 작동하는 구동 장치(전기, 피스톤, 압축 공기 등)와 같다. 내가 성령 체험이라고 인식하며 경험한 그 화려하고 환상적인 영적 체험은 구동 장치 위에서 화려하게 돌아가는 목마와 같은 것이다. 그 하부의 구동 장치가 아무리 물질적이고 기름 때 범벅의 누추한 것이라 하더라도, 그 모든 것이 만들어 낸 체험을 거짓이라 하고 싶지는 않다. (성령은 그 모든 것을 창조하고 사용하는 존재이므로 '영적 체험 뒤에 감추어진 물리적 현상들'마저도 영적 체험의 일부였다고 말하고 싶다.) 다만 영적 체험의 이면이 다 알려지고 내가 그 모든 조작의 작동 메커니즘을 알고도 받아들일 수 있을 정도로 정직한 경우에만 정당한 영적 체험이라 할 수 있을 것이다. 주최자가 영적 체험의 실제 구동 장치와 수단을 성도들에게 밝히지 않는다면, 이러한 성령 체험은 매우 위험한 거짓 이벤트가 될 수 있음을 늘 염두에 두어야 한다.

천국이라는 상품

효과적인 전도 문구는 윤리적인가

신을 믿는다는 것은 (구원을 포함하여) 얻는 것도 많지만 참 힘든 일이기도 하다. 지켜야 할 규칙들이 생기고 해야 할 공부도 많다. (종교의 자유가 없는 미개한 사회에서는) 신을 믿는 대가로 핍박을 당하고 고립되고 죽임을 당하기도 한다. 외부의 핍박이 없는 경우에도 신을 믿는다는 것은 믿는 시점에서 시작해서 한 사람의 가치 체계를 완전히 새로 세우는 일이기에 결코 만만치 않다. 전에 좋아하던 것을 부정해야 하는 경우도 있고, 전에는 촌스럽거나 어색해서 무시하던 일들(주로 관계 유지와 회복을 위한 노력들)이 삶의 중심이 되는 것을 받아들여야 하기도 한다. 물론 일단 이 삶에 익숙해지면 새로운 가치 체계가 새로운 기쁨과 환희를 주는 것이 사실이다. 그리고 돌아가고 싶지 않게 된다. 그렇게 신앙인이 되어 가는 것이다.

신앙인이 되어 가는 이 과정의 어려움을 살짝 감추기 위해, 그리고 결과적으로 누리게 될 열매를 맛볼 때까지 견딜 수 있도록 하기 위해 전도할 때는 대개 사람들에게 이렇게만 권한다. "천국에 가자!" "천당에 가자!" "낙원에 가자!" "신의 왕국에 들어가자!" "신의 나라, 거기엔 슬픔, 고통, 후회가 없고 기쁨과 찬양만이 가득해!" "축복을 받아 부자가 되고 병도 다 낫는다!" "마음의 상처와 우울증도 없어지고 새로운 희망이 넘쳐!"

과정의 힘든 얘기는 잘 하지 않고 해야 할 필요를 느끼지도

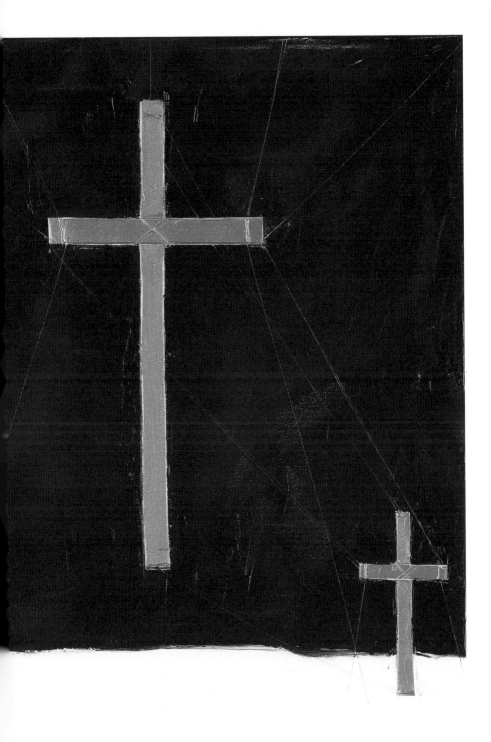

않는다. 결과가 좋을 것이라는 확신이 있기 때문이다. 게다가 종교에는 소비자 고발센터가 없기 때문이다(약관도 필요하지 않다). 이러한 홍보 문구들은 꽤 효과가 있다. 정교하고 미묘한 영적 성장의 아름다움인 성화를 경험하는 단계에 도달하기까지 (그 지루하고 힘들 수 있는 시간 동안) 그들이 기독교인으로 머물러 있게 하는 원동력이 되어 주니 말이다.

궁극적 전도 메시지
신과의 연합

그런데 신을 알아 갈수록, 구원의 신비를 체험할수록 사후에 가는 천국이 최종 목적지가 아님을 고백하게 된다. 천국은 신과의 관계가 회복되는 순간 시작되어 영원히 지속되는 것임을 알게 되기 때문이다. 이 땅에서 구원을 경험하고 신의 영광을 경험하면 죽어서 갈 곳에 대한 특별한 기대는 사실 점점 필요치 않게 된다. (많은 신앙인들이 오해하여 믿듯이 현실에서 금욕하는 조건으로 천국에 들어가는 것이 아니다.) 신과의 동행을 통해 현실이 천국이 되고 이것이 영원히 지속되는 것이다. (죽음을 통해 고통에서 벗어나는 것을 천국이라고 생각하는 사람들도 있을 수 있겠으나, 그것은 천국의 순기능이라기보다 불완전한 세계의 역기능에 가까운 것이므로 맥락을 달리한다.)

'어디서'가 아니며, '언제'가 아니다. 신과 '함께하는 것'이 구원이고, 신을 매일매일 더 가까이하는 것이 믿음이 나아갈 방향인 것이다. 이미 천국에 있는데 육신이 죽어 영이 되는 변화가 뭐가 중요한가? 이것이 바로 죽음을 이기는 천국이라고 생각한다.

하나님 나라가 언제 오겠느냐는 바리새파 사람들의 질문을 받고 예수는 이렇게 대답했다. "하나님의 나라는 눈으로 볼 수 있는 모습으로 오지 않는다. 또 '보아라, 여기에 있다' 혹은 '저기에 있다' 하고 말할 수도 없다. 보아라, 하나님의 나라는 바로 너희 가운데 있다"(누가복음 17:20-21).

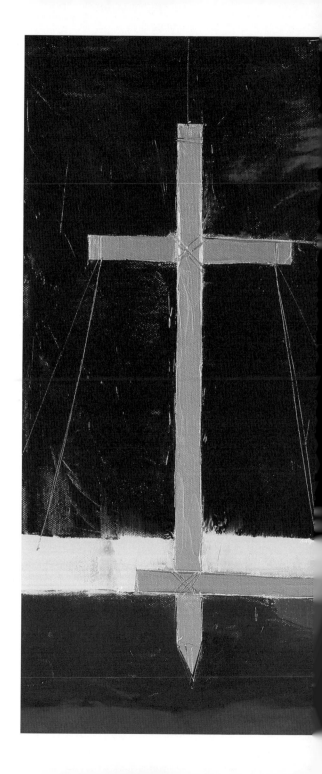

두 개의 십자가는 하나이다 Crosses Are One Thing

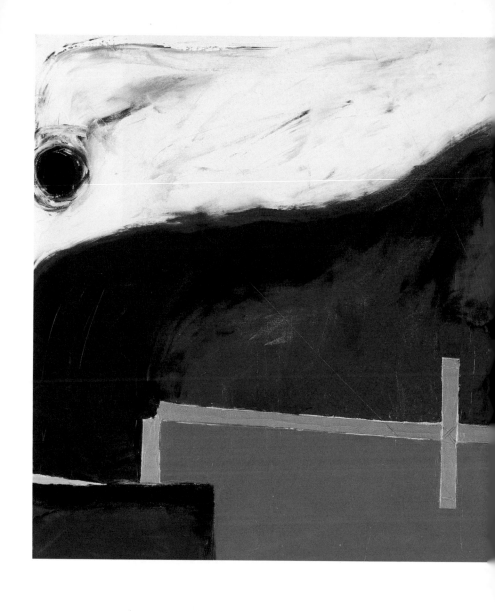

십자가 역설: 다리 1 Cross Paradox: The Bridge 1

십자가는 끊어질 때 다리가 된다 1
미숙하고 열정적이었던 한 전도자를 위한 변명

대학생에서 청년이 되던 20대의 10여 년간 나는
매우 급진적인 전도자였다. 여러 나라에 단기
선교 여행을 갔고, 길에서 무신론자와 서너 시간
논쟁을 벌이기도 했고, 이단 종파 사람을 만나면
멱살잡이를 하며 싸우기도 했다. 그러나 지금은
그렇게 전도하지 않는다. 현재의 나를 당시의
내가 보면 미적거리는 신앙을 지닌 중년의
회색분자로 보일 것이다. 물론 지금의 나는
당시의 전도자였던 나를 종교 중독자나
덜떨어진 광신도로 보고 있다. 하하하. 하지만
나의 청년 시절의 열정적 믿음이 부끄럽진 않다.
믿음이란 게 어떻게 치우치지 않을 수 있는가?
믿음이 어떻게 객관적이고 이성적일 수 있는가?
'믿음'이란 본질적으로 '증명되기 전의 현상을
사실이라고 인정하는 것'이다. 증명 없이 사실로
인정하는 사람이 합리적일 수 있겠는가? 그럴
수 없다. 다만 매일 조금씩 성숙해 가는
것뿐이다.

　　신앙적으로 미숙하여 세계를 이해할 가치
체계를 갖추지 못했을 때, 나는 배타적이고
금욕적이며 증오가 많았다. 그러나 조금씩

십자가의 사랑을 나의 가치관과 역사관과 대인 관계에 적용해
보면서 내 주관만을 중요하게 생각하는 게 아니라 주변 사람들의
생각에 맞추기도 하고, 내가 주장하는 바가 옳음을 말로
증명하려 하기보다는 보편타당한 선으로 만들어 낼 줄 알게
되었다. 그렇게 성숙한 종교인이 되어 가는 것이다. 신앙 성장
초기의 내 모습을 보며 종교의 편협함을 느꼈을 모든 주변
분들과 친구들에게 미안함을 전한다.

그런데 시간이 지나 돌아보니, 불행히도 그 시절 나만
편협한 광신도였던 게 아니었다. 아직 증명되지 않은 것을 믿고
거기에 젊음을 바친 친구들은 과학계에도, 정치계에도,
문학계에도, 의학계에도 있었다. 신을 믿지는 않아도 무언가는
믿어야 삶의 목적과 의지를 가질 수 있기에 모두들 증명될 수
없는 어떤 것을 참이라 인정하며 그 어떤 것에 젊은 날의 모든
것을 걸었더라는 것이다.

그렇게 청년 시절의 나는 전도자로서 다른 구도자들과
치열하게 논쟁하며 무엇이 더 나은 믿음인지 경쟁하며 성장했다.
그리고 영적 성장은 매우 미세한 삶의 부분까지 나와 주변인들을
수정해 갔다. 당시를 떠올릴 때 생각나는 에피소드가 있다. 청년
시절 교회 공동체 안에서 유행하던 표현이 있었다. 그것은 "신이
오늘 내게 ……라고 말하셨어"였다. 다들 그렇게 표현했지만
나는 그렇게 표현하길 꺼려했다. 왜냐면 신이 발화[29]했을 리가
없기 때문이었다. 그러나 그 거슬림을 입 밖에 꺼낸 적은 없었다.

29 發話, énoncé. 발화는 언어를 음성으로 표현하는 것을 의미한다.

그런데 당시 청년부에 매우 정직한 친구가 한 명 있었다. 그날도 모임 중 한 친구가 그에게 "신이 오늘 새벽기도 때 ……라고 말하셨다"라고 말하자, 그는 못 참겠다는 듯이 그러나 무심하게 이렇게 되물었다. "신이 네게 말한 게 아니라, 신이 너에게 말한 것 같은 거 아냐?"라고. 나는 드디어 내가 하고 싶은 말을 만난 것 같아 옆에서 껄껄거리며 웃었다. 그리고 지적당한 친구도 웃었다. 이후로 그의 말투는 조금 바뀌었다. 그리고 나도 내 생각을 조금씩 더 표현해야겠다고 결심하는 계기가 되었다.

십자가는 끊어질 때 다리가 된다 2

십자가 역설의 기원

20대 청년 시절, 전도할 때 늘 가지고 다니던 「사영리」[30]라는 책자에는 십자가 다리 그림이 실려 있었다. 십자가가 신과 인간을 잇는 매개체[31]가 되는 도판이었는데, 그 그림은 끊어진 십자가가 아니라 신과 인간이 분리된 자리에 놓인 십자가였다. 나는 땅에 심겼다가 끊어진 십자가가 다리가 되면 훨씬 더 많은 의미를 갖게 될 거라고 늘 생각했다. 십자가는 안타깝지만 꺾일 때 비로소 신에게 가는 매개체가 된다는 생각에서였다. 상징이 상징물로 바뀌어 활용되는 순간이 포착된 것이다.

그 도안을 처음 보았을 때 다소 충격적이라는 느낌을 받았다. 그 '십자가 다리'는 십자가를 이용하여 시각적으로 보일 수 있는 가장 강력한 기독교적 상징이라는 생각이 들었다. 그리고 그 도안에서 이 책, 십자가 역설에 대한 모든 아이디어가 시작되었다.

그렇다. 십자가 상징은 존중되어야 하지만 십자가 자체는 막대기이며 형틀일 뿐이다. 우상화할 필요가 없으며 십자가의 본질을 탐구하기 위해 십자가를 꺾는 것은 신성 모독이 아니다.

30 四靈理, Four Spiritual Laws. 「사영리」는 예수 그리스도를 믿음으로 얻을 수 있는 구원의 좋은 소식을 전하는 전도 소책자이다. 복음에 담겨 있는 주요 내용을 네 가지 원리로 간단히 정리한 것으로 대학생 선교회(CCC) 창시자인 빌 브라이트Bill Bright (1921-2003)가 1965년 출간했다.

31 媒介體, medium. 중간에서 어떤 일을 맺어 주는 것.

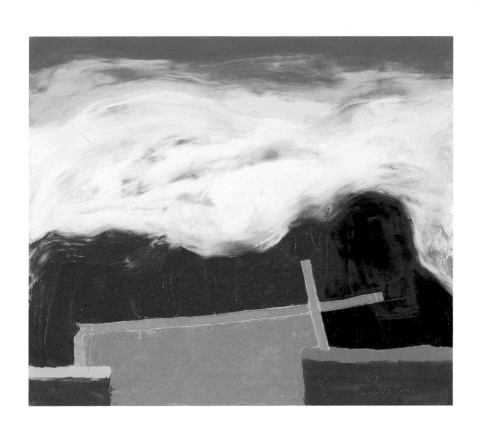

십자가 역설: 다리 2 Cross Paradox: The Bridge 2

그것은 넘어져도, 부러져도, 나눠져도, 부서져도 구도자에게
새로운 의미로 받아들여질 수 있으면 그렇게 되는 것이 십자가를
상징물로 준 신의 의도와 인간의 구도를 위해 올바른 쓰임일
것이라 확신한다.

선택

4장

하나가 되다

신의 시간을 이해하기 위한 시간 개념 정리

공시성 synchronicity

인과성이 배제된 두 사건의 일치. 시간과 상관없이 연결된 두
사건으로 의미가 있는 우연의 일치를 의미하며, 신의 시간관에
가깝다.

 예) 'A가 일어났다. B가 일어났다. 그런데 그 시간이
같았다.'

 오랜만에 친구 생각을 하는데 그 친구한테 전화가 왔다(칼 융).

 'A가 존재하기 때문에 B도 존재하는 것이다.'

 음이 있으니 양이 있다.

 낮이 있으니 밤이 있다.

통시성 diachronicity

두 사건이 시간 순서대로 연결되어 일어나는 것. 인간의
시간관에 가깝다.

 예) 'A가 일어났기 때문에 그다음 B가 일어날 수 있었다.'

 음이 지나니 양이 온다.

 낮이 지나고 밤이 온다.

신의 시간과 인간의 시간

두 가지 시간 개념, 대전제의 충돌과 화해

"태초에 하나님이 천지를 창조하시니라"(창세기 1:1).

　　이 말씀을 주목할 필요가 있다. 신은 태초라는 시점 이전에
존재했으므로 이 세계의 밖에 있다는 의미를 내포하고 있어서
그렇다.

　　신의 시간과 인간의 시간은 다르다. 그 차이는 결국 '시간의
흐름 안에 있는 존재'인 인간의 시간관과 '시간의 흐름 밖에 있는
존재'인 신의 시간관의 차이에서 나온다.

　　신이 역사를 만들었을 때[32] 시간은 마치 작업대 위에 놓인 한
세트의 레고 장난감 같았다고 볼 수 있다. 어느 조각부터
시작해서 어느 조각으로 마칠지, 설명서와 함께 동봉된
물건object[33]과 같은 것이었기 때문이다. 물론 조립 순서는 있지만
신은 그 순서와 상관없이 어디에 개입할지 결정할 수 있다는

32　여기서 '때'는 시간적인 순간을 의미하는 것이 아니라 어떤 장을 의미하는 것이
　　다. 시간 안에서 사고하는 우리에게 시간 창조 이전의 상황과 지점을 의미할 다
　　른 표현이 없어서 이것을 사용했다.

33　object. 인식의 대상이나 목적물. 순화어는 '객체.' 미술에서의 '오브제' 개념도
　　참고할 필요가 있다. 세상을 신의 작품으로 볼 때 오브제 개념은 창조물에 대
　　한 신의 입장을 이해하는 데 묘한 공진共鳴을 만들어 낸다. 자연의 물체나 기성
　　품 또는 그 부분품으로 작품을 만든 것. 다다이즘, 쉬르리얼리즘에서 일반화된
　　예술 수법으로, 일용日用의 기성품·자연물 등을 원래의 그 기능이나 있어야 할
　　장소에서 분리하고 그대로 독립된 작품으로서 제시하여 일상적 의미와는 다른
　　상징적·환상적인 의미를 부여하려고 함.

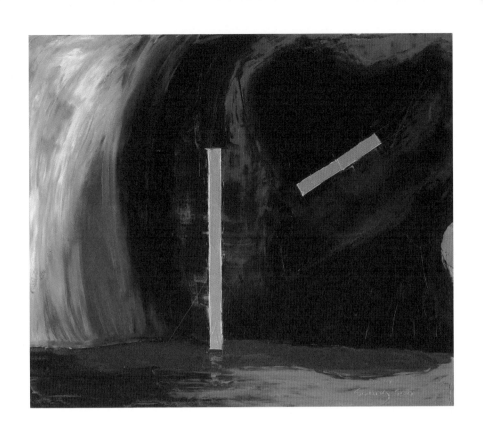

신의 시간과 인간의 시간 2 Kairos and Kronos 2

점에서 그렇다. (신에게 시간은 혹은 역사는 어떤 방향으로 흘러가는 게 아니라 정지하여 놓여 있기 때문에 물건object이라고 한 것이다.)

반면 인간은 시간과 함께 창조되어 시간 밖으로 나갈 수도, 나가 본 적도 없다. 그래서 인간의 시간은 존재가 시작되면서부터 한쪽 방향으로 흘러가는 것이다. 인간에게 시간은 흘러가는 것이기에 연속되는 현상들에 의미를 부여하기가 어렵다. 단지 어떤 한 시점의 경험을 서사화해서 해석할 수 있을 뿐이다. 그래서 인간에게는 과거의 사건만이 해석의 대상이다.

'신에게 시간은 흐름stream이 아니라 물건object이다.'

다시 신의 시간을 살펴보면, 신의 시간은 이미 짜인 시나리오에 의해 의미를 만들며 구축된다. 따라서 모든 의미 있는 순간은 이미 완성되어 있다. 말하자면 전능자의 설계도가 완성되었을 때 아직 부품들이 조립되지 않았어도 이미 레고 블록 장난감은 완성된 것이나 마찬가지이다.

그런데 인간의 시간관과 신의 시간관 사이에 충돌이 발생한다. 신이 완성된 시나리오로 역사를 일방적으로 완성했다면 인간의 선택 의지도 미리 프로그래밍된 기계적인 것일 수밖에 없다는 점에서 그렇다(결정론[34]이 되어 버리는 것이다). 신이 모든 것을 결정했다면 신이 의도한 자유 의지에 따른 사랑은 거짓일 수밖에 없게 되어 버리는 것이다. 그렇다면

34 決定論, determinism. 과거의 원인이 미래의 결과가 되며, 이 세상의 모든 사건은 이미 정해진 곳에서 정해진 때에 이루어지게 되어 있다는 이론이다.

이 충돌하는 두 시간관을 동시에 만족시키는 논리가 가능할까?

신이 역사 밖에 있다는 사실을 이해하면 생각보다 간단히 두 시간관의 타협은 가능하다.

신은 인간을 '시간의 트랙'에 올려 역사를 시작한다. 신은 이 시점에서 시간 바깥에 있으므로 모든 역사를 알고 있다. 시간의 트랙에 오른 인간은 자유 의지에 따라 시간을 살아가며 매 순간 선택을 한다. 신은 인간의 자유 의지를 존중하며 인간이 내린 매 순간의 선택을 반영하여 역사를 만드는 동시에 역사를 완성한다. 이렇게 시간 안에 있는 인간과 시간 밖에서 인간의 선택을 반영하여 역사를 창조하는 신의 협업으로 마침내 역사는 만들어진다. 신은 모든 시간과 인간의 모든 선택을 동시에 볼 수 있으므로 인간의 선택의 결과도 신의 계획에 포함할 수 있다. 따라서 신은 인간의 자유 의지에 따른 선택을 존중하면서도 창조 계획을 세울 수 있는 것이다.

자유 의지와 예정론에 대한 종교 개혁가들의 입장 정리

예정론자

마르틴 루터[35]: 인간은 아담의 타락과 함께 완전한 타락에
빠졌다. 이제 인간은 죄 지을 노예 의지만 갖고 있을 뿐이며 자유
의지는 인간이 아닌 신에게만 있는 것이다. 따라서 구원은
전적인 신의 은혜와 공로로만 가능한 것이지 인간의 선택이
개입될 여지가 없다.

장 칼뱅[36]: 인간은 구원받을 자와 버림받을 자로 미리 정해져
있다. 구원받을 자는 신이 그 마음을 부드럽게 해서 믿음을 갖게
하고 버림받을 자는 죄 짓고 멸망하도록 내버려
둔다(이중예정론).

자유 의지론자

존 웨슬리[37]: 예정론은 신의 성품과 맞지 않는다. 인간의 멸망을
신이 주도했다는 것은 신을 전능한 폭군으로 만드는 말이다.
또한 복음 전도의 의지를 꺾는 말이기도 하다. 믿음sola fide을

35 Martin Luther(1483-1546). 독일의 종교 개혁가이다. 비텐베르크 대학교의 교
 수였으며 당시 가톨릭의 행태와 교리를 비판한 '95개조 반박문'을 게시하여 종
 교 개혁을 일으켰다.
36 Jean Calvin(1509-1564). 루터에 이어 종교 개혁을 이끈 프랑스 출신의 개혁주
 의 신학자 및 종교 개혁가이다. 신의 절대 주권을 강조하는 것과 구원은 전적으
 로 신에 의해 주어지는 은혜를 강조했다.
37 John Wesley(1703-1791). 영국 개신교계에서 감리교 운동을 시작한 인물로, 영
 국과 미국 감리교의 창시자이다.

통한 구원은 신이 모든 인간에게 보편적으로 제의한 '거저 주시는 은총'인 것이다. 신은 모든 인간이 구원받기를 바라고 있으며, 구원을 받아들이고 거부하고는 인간의 의지에 달린 것이다.

　인간은 타락했으나 예수의 구속으로 어느 정도 회복되었고, 이렇게 인간이 신을 다시 찾을 수 있도록 한 것을 선행 은총先行恩寵, prevenient grace이라 한다. 인간은 이제 선행 은총을 바탕으로 한 양심에 의거하여 구원을 선택할 수 있게 되었다. 이렇게 신의 은혜로 구원의 자격을 받았지만 인간의 받아들임이 있어야 구원이 완성되는데 이것을 신인협동설synergism이라고 한다. 하지만 결국 구원은 모두 다 신의 은혜로만 가능해진 것이다.

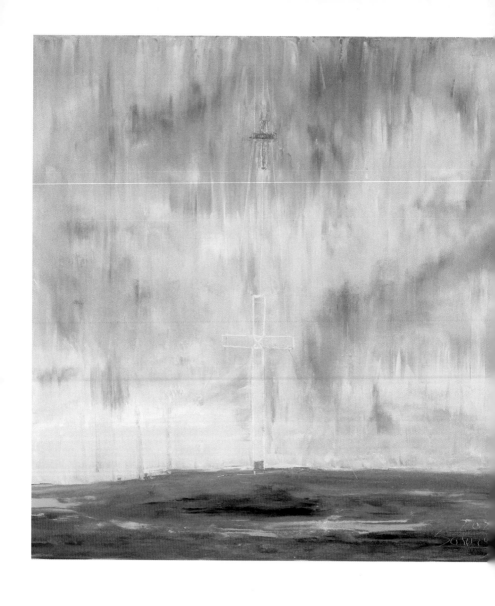

부재 Absence

예수의 부활과 떠나감이 남긴 것

부재는 존재를 강화한다

예수의 빈 무덤에 도착했을 때 여인들은 슬픔과 허망함에 비명을
질렀다. 안 그래도 슬픔에 빠져 있던 예수의 여제자들이었는데
그나마 남아 있던 예수의 흔적인 시신마저 빼앗긴 것이다.
소중한 것을 빼앗긴 자들의 공허는 강력하다. 그리고 빼앗긴
물건이나 대상이 소중할수록 그리움과 비탄은 강렬해진다. 빈
무덤 앞의 여자 제자들의 감정이 바로 그러했다. 그래서 예수가
없어진 자리의 공백은 모든 관심과 믿음을 강력한 중력으로
빨아들여 그리움이라는 블랙홀로 다시 살아났다.

　　때때로 우리는 부재[38]를 통해 존재를 더 강렬하게 느낀다.

　　부재를 통해 깨닫게 되는 강한 존재감은 보편적인 것이다.
석가모니를 사랑하는 이들에게는 보리수나무 아래 그가
수행하던 자리가 바로 석가모니의 존재를 소환[39]하는 부재의
현장이고, 돌아가신 아버지의 빈 의자는 살아 계실 때 이상으로
아버지의 존재와 사랑을 사무치게 기억하게 하는 '비어
있음'이다. 예수의 빈 무덤 역시 그를 사랑하는 사람들의 마음에
예수의 존재를 가장 강력한 웅변으로 외친다. "예수는 살아 있다.
예수는 내 마음과 기억 속에 살아 있다."

　　부재는 존재를 소환한다. 그리고 부재는 존재를 강화한다.

38　不在. 그곳에 있지 아니하다.
39　召喚, summon. 법정으로 부르다. 강제로 불러내다.

97

이렇게 때때로 존재는 사라질 때 그것을 사랑하는 사람들의
마음에 깊이 스며든다. 그래서 나는 생각한다. 어쩌면 예수의
부재는 성령의 또 다른 모습인지도 모른다고.

> "그러나 내가 너희에게 실상을 말하노니 내가
> 떠나가는 것이 너희에게 유익이라. 내가 떠나가지
> 아니하면 보혜사가 너희에게로 오시지 아니할
> 것이요 가면 내가 그를 너희에게로
> 보내리니"(요한복음 16:7).

성경

성경

신이 보낸 러브레터

전도하던 중 비기독교인에게서 기독교 신앙이 무모해 보이는
이유를 몇 차례 들었다. 그중에서 공통적인 점은, 설파되는 성경
해석이 너무 극명한 흑백 논리처럼 보이기 때문이라고들 한다.
나도 그 말에 어느 정도 수긍한다. 기독교에 이분법적 요소가
있는 것은 사실이다. 우리가 살고 있는 세상이 실상 흑백
논리보다는 흑과 백 사이의 어딘가에 위치한 모순과 애매함으로
가득하다는 것을 우리 모두 경험적으로 알고 있다. 때문에
이분법과 흑백 논리는 이제 신선해 보일 정도로 드물게
종교에서나 등장한다. 더욱이 현대 민주주의 사회에서
다원주의는 너무나 기초적이고 자연스럽다고 합의된
시대정신이다. 따라서 누군가가 뭔가를 절대적이라고 주장하면
즉각 반발심이 이는 게 익숙한 정서이기도 하다.

　　그러나 절대성을 부정하는 그들의 관점에서 보더라도, 모든
것이 상대적으로만 해석되는 이 시대에도 우리의 내면 깊은 곳에
절대성에 대한 동경이 감추어져 있다는 사실을 부정하기는
어렵다. 절대적이라는 것이 현실에서 경험하기 어려워서 그렇지
그 자체가 그렇게 무조건 말이 안 되거나 유치하거나 멋없거나
한 것은 아니다. 그리고 신의 절대성을 전제하는 표면적인
내용을 넘어 성경을 조금 더 자세히 들여다보면, 성경이 신의
절대성에 대해 말하는 부분보다 오히려 창조된 인간들이 어떻게
자신의 자유 의지를 찾아가는가에 더 많은 분량을 할애하고

있음을 알게 될 것이다. 그리고 그것을 허용한 신의 사랑도 이해할 수 있게 될 것이다.

그렇다면 먼저 기독교의 선악 논리를 살펴보자. 일단 절대자인 신은 주권자로서 절대 기준과 그 기준에 의한 옳고 그름의 판단을 독점한다. 유일신 종교에서 이것은 당연한 귀결이다. 성경은 신이 창조의 주체이며 절대적 주권자이기 때문에 '신이 옳다고 하는 것은 옳은 것이고 그르다고 하는 것은 잘못된 것이다'라고 말한다. 달리 말하자면 크게는 '그의 생각과 법칙과 능력'에서, 작게는 '그의 주관적 성품이나 취향'까지도 세상의 옳고 그름의 기준이라는 것이다. 여기서 절대자가 가진 최고의 매력이 발견된다. 그것은 '일관성'이다. 신의 절대성은 변하지 않고 일관되므로 (다른 어떤 상대적인 존재와 달리) 그의 성품과 취향까지도 변함없이 일관되어 세계의 법칙이 될 수도 있는 것이다. 그리고 그 법칙은 그가 창조한 모든 세계에 일관되게 반영되어 있다. 그래서 자연도 우리의 양심도 신의 모습을 닮아 있고 신의 옳고 그름을 알 수 있다는 것이다.

그런데 인간이 자아를 갖게 되면서 선악 판단의 기준이 신의 그것과 일치하지 않게 되었다는 점에서 문제가 발생한다. 절대성을 가진 유일신과 달리 다수인 인간은 상대적이다. 특히 선악과를 먹고 자아를 발견한 뒤로 모두 각자 자신의 이해관계와 취향에 따라 일정 부분 선악에 대해 상대적인 기준을 갖게 되었다. 즉 신의 기준을 따르고 싶지 않은 부분이 있는 것이다. 그리고 작은 부분에서 신의 절대적 기준을 벗어나고자 하는 인간의 자유 의지는 욕망과 함께 점점 확장되어 결국 신의

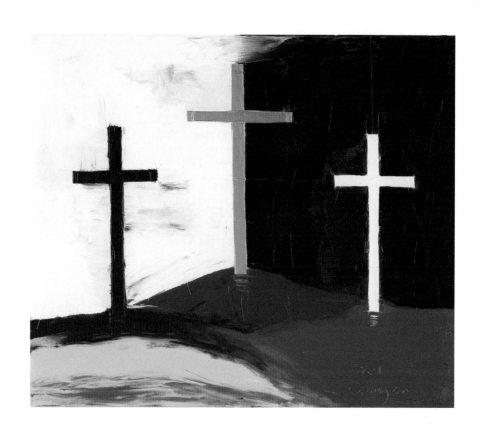

흑백을 알기 Knowing Black and White

절대성을 모두 거부하는 결과를 낳게 했다.

성경은 에덴동산의 선악과 사건을 통해 인간이 신의 선악관에서 분리해 나오는 순간을 생동감 있게 중계하고 있다. 신은 선악과를 먹을 수 있는 선택권을 통해 인간에게 자유 의지를 부여했고, 인간은 신을 거역하는 방향을 선택한다. 그리고 이것이 세상에서 신의 절대성을 깨뜨리는 변수로 작용한 것이다. '선악과'를 먹은 것은 작은 사건처럼 보이지만, 인간이 최초로 '신의 의지'가 아니라 '자신의 의지'가 이끄는 대로 결정한 것이고, 그 결과 인간이 스스로 존재하겠다고 선언한 결정적인 운명의 첫 분기점이 되었다. 따라서 이후로 성경은 신의 절대성에 대한 장엄하고 아름다운 기록이 될 수 없었다. 오히려 아이러니와 위반에 대한 다원주의적 결과를 담은, 다소 복잡하고 아슬아슬한 기록이 된 것이다. 하지만 다시 돌아보면 그것이 성경을 특별하게 만들었다. 이제 성경은 독재적인 신이 선악을 흑백으로 나누어 인간을 처벌하고 통제하는 억압의 기록이 아니라, 창조신의 법칙과 그것이 반영된 세상을 위반의 세상으로 타락시키고 (신이 자신의 성품과 닮게 심어 놓은) 내면의 양심을 끊임없이 거부하는 대다수의 인간들과, 그럼에도 불구하고 그들에게 손짓하는 신의 애절한 구애를 기록한 책이 되었다. 그리고 성경은 대다수인 배반의 인류 중에서 어렵게 자유 의지로 다시 신을 찾는 소수의 인물들을 찾아내는 추적의 기록이기도 한 것이다.

그래서 나는 성서가 '신의 선악'을 가르쳐 주는 '경전'이라기보다 신이 부여한 '인간의 자유 의지에 대한 이용

설명서'라고 하는 것이 맥락상 근접하다고 본다. 좀 더 직설적으로 말하자면 성경은 인간에게 자유 의지를 부여한 신이 '주체가 된 인간들'이 자신을 선택해 주기를 바라며 오랫동안 수많은 방법으로 구애의 노력을 기울인 격정적인 러브레터이며, 그 결과 이루어진 사랑의 결실에 대한 설레는 로맨스인 것이다. 이런 관점으로 다시 성경을 보면 우리는 성경에서 (흑백 논리나 무조건 복종하는 노예근성을 지닌 사람들이 아닌) 매우 흥미롭고, 매력적이며 다원적인 주체적 인물들과 그들을 사랑한 자비로운 신을 만날 수 있다. 그래서 다시 물어보고 싶다. 성경은 소수에 대한 책이다. 성경은 자유에 대한 책이다. 성경은 사랑과 기다림과 자비에 대한 책이다. 여기에 어떤 흑백 논리가 있는가?

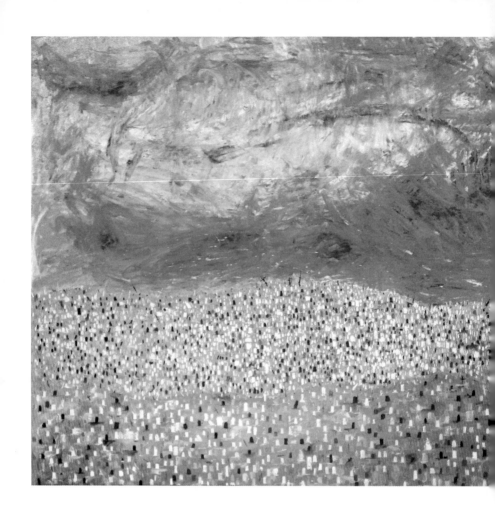

공동묘지에서 천국을 보다 1 Graveyard 1

신 앞에서 홀로

선택하는 존재인 인간

> "신은 주사위를 던지지 않는다."
> -알베르트 아인슈타인[40]

인간에게 자유 의지를 부여한 것은 신의 모험이다. 신의
완전함은 조금의 오류도 견딜 수 없으니 그렇다. (신은 비교적
완전한 것이 아니라 그냥 완전히 완전해야 한다.) 그러나 완전한 신이
'오류'를 극복하는 방법이 있다. 신의 '자기 부정적 희생'이
그것이다. 사랑하는 존재를 위해 스스로 자신을 낮추는 신의
자기 부정적 희생만이 완전한 신이 불완전한 인간을 자신의
일부로 받아들일 수 있는 유일한 방법이다. 기독교인이 신을
사랑 그 자체라고 하는 이유가 여기에 있다. 이제 신이 인간을
위해 무엇을 희생했는지 살펴보자.

> "복수plural이자 단수singular인 신은 관계성을
> 완성해야 하는 존재적 특성을 가지고 있다."
> -장 뤽 낭시[41]

40 Albert Einstein(1879-1955). 역사상 가장 위대한 이론물리학자로 널리 알려져
 있다. 브라운 운동과 광전 효과를 증명하고 양자역학을 발전시켰으며 상대성
 이론을 창시해 현대 물리학의 발전에 엄청난 영향을 끼쳤다.

완전하다고 하는 신에게 '필요'[42]가 존재하는가 묻는 사람들이
있다. 아마도 대부분의 존재에게 요구되는 필요는 신에게는
해당하지 않을 것이다. 그런데 신에게만 해당하는 필요가 있다.
나는 삼위일체인 신이 '복수plural이자 단수singular'라는 단서에서
'필요'에 대한 어떤 실마리를 찾았다. 기독교에서 신은
삼위일체라는 규정으로 관계성을 완성했음을 알려 준다.
(관계성의 완성을 위해서는 자기 부정적 희생이 필요하므로 삼위일체를
완성된 사랑의 모델로 볼 수도 있을 것 같다.) 그리고 성경은 신이
인간을 관계성 확장의 대상(신의 형상)으로 창조했다고 말한다.[43]
(신이 사랑할 대상으로 인간을 창조한 것이다.) 수직적이고 일방적인
관계는 쉽게 만들 수 있다. 예를 들어, 신과 천사의 관계가
그렇다. 천사는 신에게 복종하고 선택할 필요 없이 신에게
종속되도록 창조되었다고 한다. 하지만 신은 주체적 존재와의
상호적인 관계를 원했고 그러기에 천사는 적당하지 않았다.
상호적인 대상, 자신을 거부할 수도 있는 주체적 대상을 얻기
위해 신은 인간에게 공간을 확보해 주어야 했다. 신을

41 Jean Luc Nancy(1940-2021). 현존하는 가장 영향력 있는 철학자들 가운데 한
 사람이다. 정치학, 철학, 미학, 공동체론 등 다양한 분야에 대한 연구와 집필, 강
 의를 했다. 저서로는 『무위의 공동체』(1986), 『코르푸스』(1992), 『복수이면서
 단수의 존재』(1996) 외 다수가 있다.

42 必要. 꼭 쓰이는 데가 있음.

43 "하나님이 이르시되 우리의 형상을 따라 우리의 모양대로 우리가 사람을 만들
 고 그들로 바다의 물고기와 하늘의 새와 가축과 온 땅과 땅에 기는 모든 것을
 다스리게 하자 하시고 하나님이 자기 형상 곧 하나님의 형상대로 사람을 창조
 하시되 남자와 여자를 창조하시고"(창세기 1:26-27).

무조건적으로 따르지 않아도 되는 선택의 공간, 즉 불완전성을 세상에 허용해야 했던 것이다. 이것이 신이 불완전한 세상을 창조해야만 하는 이유이고 또한 신의 고결한 희생의 시작인 것이다.

신은 새로운 존재와의 관계성을 확장하기 위해 '신을 거부할 수도 있고 선택할 수도 있는 존재'인 인간을 만들어야 했다. 그리고 그 존재에게 끊임없이 선택을 강요하는 상황인 '세상' 또한 창조해 주어야 했던 것이다. 이 불완전한 세계의 문을 연 것이 선악과 사건이다. 선악과를 먹고 주체성을 갖게 된 인간은 이제 드디어 선택을 할 수밖에 없는 존재가 된다.

모든 상황에서 그들에겐 선택의 동기가 필요했다. 그래서 신은 인간에게 선택이라는 적극적인 실행의 동기로 욕망과 소망을 심어 두었다. 짧은 생존을 위한 '생존욕'[44]과 긴 생존을 위한 '번식의 욕망', 안전을 위한 재물 '축적 욕망'(물욕[45]) 등 이런 욕망들이 강요되는 상황이 인간 선택의 본능적 동기가 된 것이다. 그리고 반대로 '신에게 돌아가고 싶은 소망', '영원을 향한 갈망', 그리고 '신의 영광에 참예하고 싶은 열망'이 인간의 본능을 거슬러 신을 선택하고 싶도록 하는 내면의 양분으로 심겨진 것이다.

욕망과 소망이 충돌하는 이 아이러니한 상황에서 벗어날 수 없는 물리적 육체를 가진 갈등의 존재인 인간. 곤고한 존재,

44 生存慾. 살아남고자 하는 욕망.

45 物慾. 재물을 탐내는 마음.

갈등의 존재, 선택의 존재가 성경이 말하는 인간의 실존인
것이다. 그리고 인간은 이 불확정성 속에서 죄인(신에게
연합하기에 불완전한 자)으로 태어나고 또 태어난다. 이 땅에서
주어진 모든 상황은 모든 인간이 신으로부터 멀어지는 방향으로
선택하도록 기울어져 마침내 인간은 죄악의 관성을 갖게 되었다.
그렇게 대부분의 인간들은 태어나자마자 당연하다는 듯 신을
떠났다. 성경을 보면 아주 소수의 평범하지 않은 인간들만이
죄의 관성을 벗어나 신을 찾고 신을 선택하려 했다. 그것은
아마도 그들 안에 심겨진 신이 준 관계성 회복의 소망이 생존의
욕망보다 더 커서 이루어진 선택인 것 같다.

> "오호라, 나는 곤고한 사람이로다. 이 사망의
> 몸에서 누가 나를 건져 내랴"(로마서 7:24).

베드로의 사랑

역십자가는 오마주[46]이다

베드로의 역십자가[47]는 예수의 십자가에 대한 존경과 그것을
넘어선 숭배이다. 그리고 사랑을 표현하는 데 늘 서툴고
지나치다 싶은 그의 독창성의 발로이다. 처음 역십자가에 대해
생각했을 때에는 그 겸허함과 존경에 어떤 감동이 있었다.
그런데 여러 번 묵상할수록 그가 상징의 덫에 빠졌다는 생각이
들었다. 그가 그냥 예수와 같은 모양의 십자가에 달렸어도 그의
희생이 예수와 같을 수는 없기 때문이다. 오히려 더 고생스러운
희생의 길을 선택하여 예수의 길에서 한 발 더 나아간 듯 관심을
끌어보려는 것 같은 느낌도 들었다.

그러나 그가 일관되게 예수에게 보였던 이전의 사랑의
표현을 보니 다시 그가 조금 이해되기 시작했다. 베드로가 가진
예수에 대한 사랑만큼은 누구보다도 강렬한 것이 분명해 보인다.
그가 예수의 체포 집행 전날 "모두 주를 버릴지라도 나는 결코
버리지 않겠나이다"라고 말했던 것은 매우 강렬한 사랑의

46 hommage. 프랑스어로 '감사, 경의, 존경'을 뜻하는 말이다. 존경하는 작가와
 작품에 영향을 받아 그와 비슷한 작품을 창작하거나 원작 그대로 표현하는 것
 을 말한다.

47 베드로 십자 Cross of Saint Peter, Petrine Cross 또는 역십자 逆十字, inverted cross,
 upside-down cross 는 십자의 일종으로서 라틴 십자를 천지 반대로 한 형상의 것
 이다. 알렉산드리아 학파의 신학자 오리게네스가 역사상 처음으로 '성 베드로
 가 머리를 아래로 책형에 처해진 것은, 그가 그 방법으로 처형하도록 부탁했기
 때문이다'라는 내용의 기술을 남겼다.

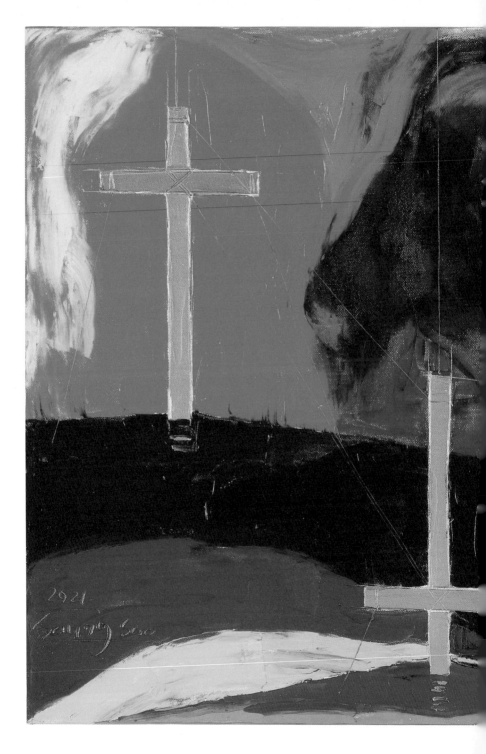

표현이다. (결국 그는 예수의 예언대로 닭이 울기 전 세 번 예수를 부인한다.) 또 변화산상에서 "여기가 좋사오니 …… 여기에 초막 셋을 짓"고 머무르자 했던 것도 자신이 얼마나 행복한지 예수에게 고백한 다소 무리하지만 진실한 표현이었고, 예수가 죽을 것을 예언하자 신의 계획을 막는 사탄이라는 말을 들으면서까지 "이 일이 결코 주께 미치지 아니하리이다"라고 말한 것도 애정과 흥분이 가득한 표현이다. 거꾸로 된 십자가도 필요 이상으로 과장되어 미련한 듯 보이지만 앞뒤 안 가리는 그의 애정이 듬뿍 담긴 표현이었다. 그렇게 그의 사랑의 방식은 (역십자가와 함께) 죽는 순간까지도 일관성이 있고 뜨겁다. 이런 그를 어찌 예수가 끔찍이 사랑하지 않을 수 있었겠는가?

구원

5장

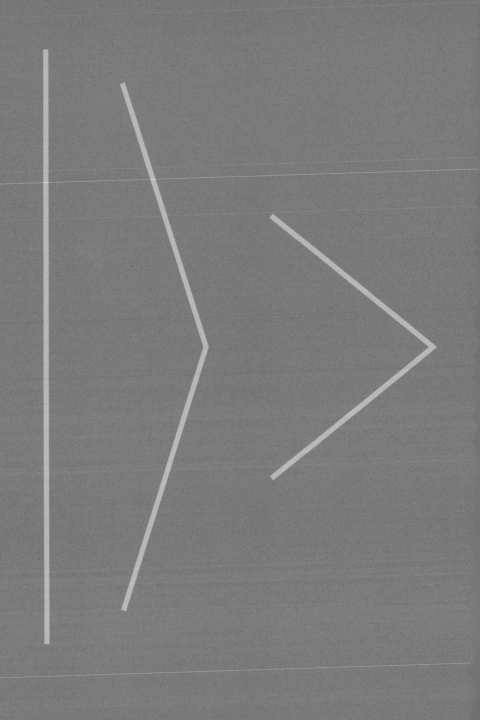

Transformation

'구원하다'는 말의 의미

예수가 인간을 구원[48]했다는 말을 처음 듣는 사람이 그 의미를
이해하기란 쉽지 않다. 예수가 누구를 무엇으로부터 구원했다는
것인가? 또 어떻게 구원했다는 것인가? 구원이라는 말은 보통
도움이 필요한 누군가를 위험한 상황에서 구출하거나 노예 된
자를 속박에서 해방한다는 뜻이다. 예수의 구원은 그중 어떤
것인가? 구출인가? 해방인가?

　'구출'이라는 의미가 없는 것은 아니지만 시급성,
위험성보다는 죄의 상태나 신분에서 구원한다는 의미가 더
주요하다는 측면에서 예수의 구원은 인간을 죄의 속박에서
'해방'시킨다는 뜻에 더 가까울 것이다. 앞에서 (죄를 설명하면서)
나는 신의 절대성으로 말미암아 불완전한 인간은 신과 함께할 수
없다고 했다. 인간은 아무리 노력해도 절대로 신의 취향을
만족시킬 수도 없고 신이 될 수도 없다. 반면 신은 자신의
완전함을 희생함으로써 인간의 부족함과 죄를 없는 것으로 여길
수 있다고 했다. (다시 말해서 신은 '의롭다 칭함[49]'으로 한 인간을

48　救援. 어려움이나 위험에 빠진 사람을 구하여 줌. 인류를 죽음과 고통과 죄악에
　　서 건져 내는 일.

49　칭의, 稱義, justification. 인간에 관한 신적神的 선언으로 예수 그리스도를 믿
　　는 사람을 의롭다 선언하시는 신의 행위를 가리킨다(로마서 3:24). 즉, 구원의
　　한 과정으로서 신이 그리스도의 의에 근거하여 우리 인간의 죄를 용서하고, 그
　　의를 우리에게 전가함으로 의롭다고 인정하는 은혜의 행위이다. 이는 신이 심
　　판자의 자격으로 죄로 인해 죽을 수밖에 없는 인간을 의롭다고 선언하는 것이
　　다.

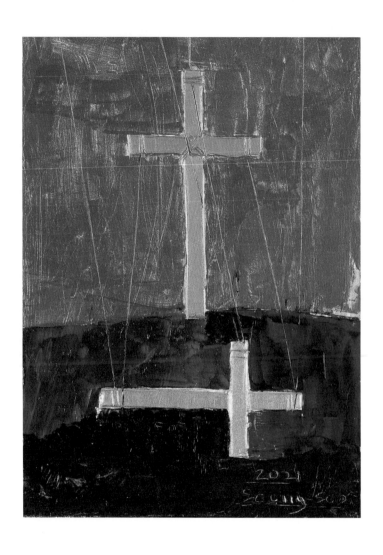

구원자 Deliverer

단번에 신과 함께할 수 있는 존재로 만들 수 있는 것이다.) 이렇게 인간의 죄를 해결하고, 죄로 인해 신과 분리되어 유리하거나 사라질 존재인 인간을 신과 연합하여 영원한 영광을 누릴 존재로 옮겨 놓은 것이 예수의 구원이다.

그런데 예수의 구원은 일방적으로 인간을 의롭다 칭하는 것으로 끝나지 않는다. 왜냐하면 관계성 회복을 위해 신은 인간이 자유 의지로 신을 선택할 때, 즉 상호적인 사랑의 관계가 될 때에만 인간을 받아들이겠다고 했기 때문이다. 이것은 인간의 자발적 선택에 따른 사랑의 마음을 얻기 위해서이다. 그런데 신은 인간이 자발적으로 선택하기에는 너무나 위대하고 거대하고 위엄이 있다. 성경은 인간이 신을 마주하면 그 자리에서 죽을 정도로 신의 권세가 크다고 표현한다.[50] 이런 신이 인간의 마음을 얻기 위해서는 신이 더 이상 무서운 존재가 아닌 인간과 공감할 수 있는 형태가 되어야 했다. 인간과 공감할 수 있는 동등한 대상으로 느끼도록 예수는 인간신이 되어야 했던 것이다. 그렇게 예수는 인간이 된 신으로 이 땅에 왔다. 그리고 인간들의 사랑을 가장 크게 얻을 수 있는 존경, 친밀감, 동지애, 우정, 동정심, 사랑 등 핵심적 감정선[51]을 연주할 무대를 마련했다. 그 절정이 바로 십자가였던 것이다.

이와 같이 예수의 십자가는 상대의 마음을 얻는 사랑의

50 "또 이르시되 네가 내 얼굴을 보지 못하리니 나를 보고 살 자가 없음이니라"(출애굽기 33:20).

51 感情線. 문학 작품에서 상황에 따라 작중 인물에게 일어나는 감정 변화의 과정.

절차를 성실하고 치열하게 담고 있다. 그래서
예수의 십자가는 어떤 영웅적 행위라기보다
인간의 자발적 사랑을 얻기 위한 애틋한 신의
구애이다. 예수의 구원은 인간이 자신의
선택으로 신의 사랑을 받아들임으로써 (인간이
가진 모든 부족함의 굴레를 없는 것처럼 여겨 주는)
신과 연합하게 하는 과정인 것이다. 신은 십자가
희생을 통해 인간의 마음을 얻고 인간은 신을
자발적으로 선택함으로써 (신의 은혜 안에서)
구원을 얻는다.

공동묘지에서 천국을 보다 2 Graveyard 2

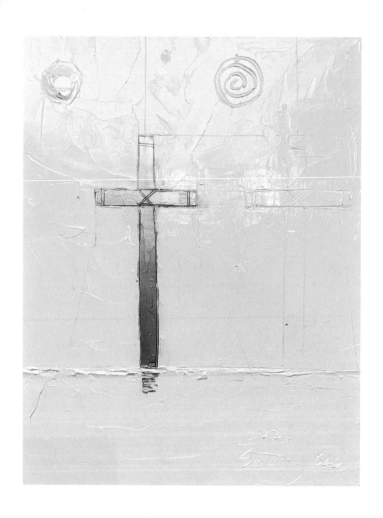

잔영 Afterimage

최초의 희생

역사를 바꾼 혁명가, 예수

에덴동산에서 선악과를 먹고 불완전한 세상으로 보내진 후
인간은 자신에게 주어진 불완전한 세상에서라도 생존과 번영을
줄 자유를 최대한 만끽하려 자력으로 최선을 다했다. 그러나 그
누림의 시간은 몇 번의 짧은 순간일 뿐이고, 이내 죽음과 사라짐,
수치를 당하는 상황에 처하게 되자 두려움과 공포가 몰려온다.
그리하여 인간은 마음의 자유를 잃고 두려움의 종이 되어
버린다. 이제 인간에겐 삶을 누릴 마음의 여유가 없다. 서로
경쟁하고 생존을 위해 싸우는 치열한 약육강식의 사회가
자연스레 따라온다. 다른 이를 위한 희생과 절제의 근거가 되는
어떤 실리적, 철학적 이유도 남지 않게 된 것이다. 이렇게
피폐해진 사회와 역사는 자연스레 파괴를 향해 달음질하게 된다.
미래는 없고 서로를 향한 경계심과 약탈만이 있는 사회, 이러한
절망적 사회를 바라보는 신이라면 그것을 그대로 내버려 둘 수는
없을 것이다. 이 파괴적 역사의 흐름을 바꾸려면 어떻게 해야
할까? 사람들로 하여금 자발적으로 남을 위해 자신의 이익을
조금씩 내려놓고 희생하도록 하려면 어떤 방법이 있을까?

그것은 모본의 창조이다. 누군가가 최초로 세상을 위해
자신을 희생하는 모습을 보여 주는 것이다. 서로를 향한 공격을
멈추고 선한 말과 도움을 베풀면 언젠가 그 베풂이 자신에게
돌아온다는 진실을 납득하게 해 주는 본보기가 필요했다. 그리고
신은 인간으로 하여금 남을 위해 사는 것이 자신을 위해 사는

것보다 더 깊은 기쁨을 준다는 것을 느끼게 해 주어야 했을
것이고, 서로를 위해 베풀면 결국 사회가 안전하고 따뜻한
결속을 갖게 되어 자신도 평안을 찾게 될 것임을 (비유와
상징으로) 경험하게 해 주어야 했을 것이다.

예수를 혁명가라고 말하는 이들이 있다. 그것은 먼저 예수가
기득권자들을 비판했고 약자의 편에 섰기 때문이다.[52] 그리고
여성을 존중하고 재산 분배를 명령했기 때문이다.[53] 그러나
역사적으로 또 사회적으로 더 큰 파장을 불렀던 예수의 실천은
내가 볼 때 '희생의 본보기'이다. 예수처럼 모든 사람에 대한
무조건적인 희생을 강론하고 실천한 사람의 예는 찾아보기
어려울 것이다. 하지만 이제 적어도 그를 믿는 이들은 다른
사람들이 보기에 바보처럼 보이더라도 남을 위해 희생할 수 있는
명분을 갖게 되었으며 실제로 그렇게 살고 죽는 이들이
나타났다. 그런 명분을 예수가 아니면 도대체 어디서 얻을 수
있겠는가?

52 "독사의 자식들"(마태복음 12:33-37). "회칠한 무덤"(마태복음 23:27-28).
53 "네게 있는 것을 다 팔아 가난한 자들에게 주라. …… 그리고 와서 나를 따르
 라"(마가복음 10:21-27).

확장

기독교의 보편적 매력과 셀링 포인트[54]

기독교는 로마의 식민지였던 유대의 핍박당하는 중하층민이
따르는 소수 종교였다. 그런 기독교가 메이저 종교 중 하나가 된
것은 모든 인류에게 보편적으로 주는 어떤 매력이 있었기
때문이다. 그 매력은 무엇인가? 누구나 인정하는 기독교의
대표적인 매력은 인류의 구원과 그것을 통한 영원한 생명의
선물, 신의 자비로움과 사랑과 용서, 신의 먼저 다가오심과
자유케 함, 숭고한 희생의 정신 등이다. 그러나 그 외에도
생각보다 인류의 보편적 욕망을 만족시켜 주는 부가적 매력들이
많다. 나열해 보자면 다음과 같다.

1. 예수를 통해 보여 준 남을 위한 희생의 위대함
2. 그와 함께하면 결국 세상과 적에 대해 승리할 수 있다는 희망
3. 해결할 수 없는 문제와 질병에서 벗어날 수 있게 해 주는
 권능과 은사 체험
4. 유일신 사상을 중심으로 한 일사분란하고 치밀하고 일관성
 있는 체계를 갖춘 신학
5. 남들보다 더 나은 사람이 될 수 있다는 선민의식과 신분 상승

54 selling point, 판매 소구점販賣訴求點. 상품이나 서비스의 특징 또는 장점으로
 상품을 구매하려는 소비자에게 강하게 어필할 수 있는 소비 촉진 요소를 의미
 한다.

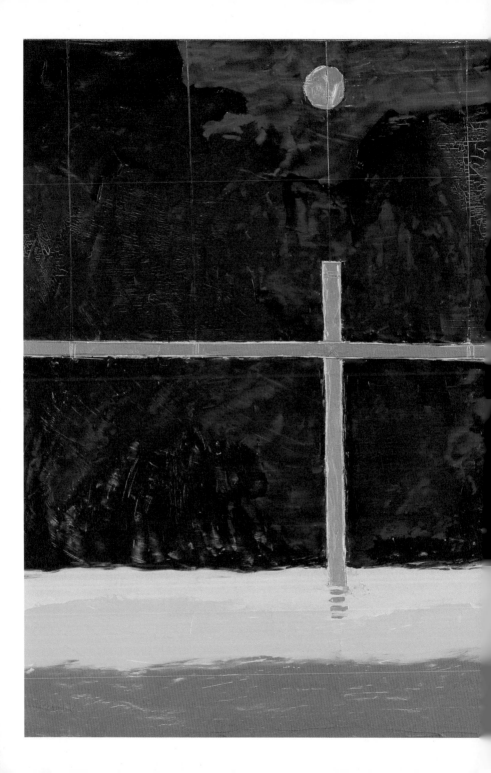

팽창 혹은 확장 Expansion or Extension

욕구의 만족

6. 나를 통해 다른 사람이나 세상을 변화시킬 수 있다는 자기
 효능감[55]

7. 내가 가지고 있는 죄책감과 낮은 자존감을 극복할 수 있게
 하는 심리적 해방감

8. 신을 예배하고 찬양하는 과정에서 얻게 되는 신비 체험과
 카타르시스

9. 주술을 대체하는 개인의 길흉화복에 대한 예측과 성취 기능

10. 긴밀한 관계에서 이루어질 수 있는 상부상조의 공동체
 네트워크

이렇게 기독교는 진리로서의 본질적 유인 요소 외에도 많은 유입
요소를 가지고 있다. 간혹 전자와 후자의 강조 순서가 뒤바뀔 때
일부 기독교는 흥행에만 몰두한 이상한 종교가 되기도 한다.

55 自己效能感, self-efficacy. 직무 수행 과정에서 발생하는 어려움을 극복하고
 새로운 일에 도전할 수 있다는 스스로에 대한 믿음. 사회학자 앨버트 반두라
 Albert Bandura(1925-2021)가 주창한(1977) 이론이다.

증폭

일방적, 비인격적 전도 방식의 반성

제국주의와 결합한 기독교는 예외 없이 서구의 역사를 통해 일관되게 팽창가도를 달렸고, 이것을 가능하게 했던 것은 아이러니하게도 제자도[56]의 확장성에 기인한다. 물론 최초의 제자도는 전도를 통해 예수의 사랑과 희생을 전 세계에 알리고, 그 사랑과 희생을 모르는 많은 이들로 구원의 방법을 알게 하며, 신의 의도를 교육하여 자발적으로 신을 선택하도록 지속적으로 돕는 선하기만 한 것이었다.

> "그러므로 너희는 가서 모든 민족으로 제자를 삼아 아버지와 아들과 성령의 이름으로 세례를 주고 내가 너희에게 분부한 모든 것을 가르쳐 지키게 하라. 볼지어다. 내가 세상 끝 날까지 너희와 항상 함께 있으리라"(마태복음 28:19-20).

지상 명령[57]이라고 불리는 이 예수의 명령은 제자도의 근간을

56 예수를 스승으로 삼아 그의 행적을 본받고 그의 사상을 널리 전파하는 것이다. 제자의 원어는 헬라어로 '마데테스'인데 원뜻은 "자신들의 마음을 어느 것에 쏟는 자들"이라는 의미와 "스승과 관계 속에서 배움에 종사하고 있는 자"라는 뜻이 있다.

57 至上命令, Great Commission. 예수가 전한 신의 최고, 최대, 최우선의 절대 명령이다. 포교의 의미를 담고 있다.

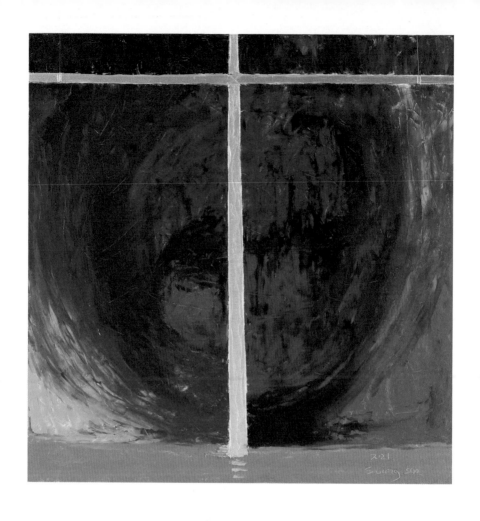

증폭 혹은 최대화 Increased or Maximized

이루는 행동 강령이며 설계 도면이다. 그 내용을 분석해 보자면 다음과 같다. 일단 리더들이 리더가 될 수 있을 만한 지역의 핵심 멤버들을 교육하여 지역의 리더들로 세우면 그들이 또 다른 사람들을 가르칠 수 있게 된다. 그들은 단지 가르치고 배우는 관계만이 아니라 제자들이 성숙한 신앙인이 될 때까지 관리하고 신앙을 잃지 않도록 돌보는 역할까지 담당한다. 이렇게 작은 세포 조직들이 서로를 관리하면서 지역 조직들은 코어 멤버를 중심으로 거대한 몸뚱이를 갖게 된다. (선교 단체에서는 이러한 전 세계 복음화 전략을 세포 분열에 비교하여 '영적 승법 번식'이라고 부른다.) 여기에 문화 명령이 더해지면 기독교가 이 세상을 '영적으로' 지배해야 하는 일반적인 동기가 채워지고 완성된다.

> "하나님이 그들에게 복을 주시며 그들에게
> 이르시되 생육하고 번성하여 땅에 충만하라. 땅을
> 정복하라. 바다의 고기와 공중의 새와 땅에
> 움직이는 모든 생물을 다스리라 하시니라"
> (창세기 1:28).

그러나 기독교의 양적 팽창이 '신의 왕국'을 만들어 주지는 않는다는 것을 우리는 반복적으로 경험해 왔다. '지상에 이루어진 신의 나라'를 추구하며 기독교를 국가 이념으로 삼은 나라 안에서도, 작게는 대형 교회 안에서도 정치적 비리와 범법과 비윤리적 행태는 모양을 달리해 가며 여전히 자행되고 있음은 미디어가 보도하고 역사가 증명하고 있는 바다. 심지어

어떤 때는 신의 이름을 표면에 내걸고 악행을 자행하는 자들도 있다. 이러한 역사적 경험 위에서 우리 기독교인들은 정치 체제로서의 신의 왕국이 이 땅에서 근본적으로 불가능하다는 것을 먼저 인정해야 한다. 예수가 원한 것은 신을 강요하는 배타적인 기독교 정치 세력화가 아니다. 그가 원한 사회는 신을 사랑하는 마음으로 신의 속성인 관계 지향적 자세로 만들어 가는 따뜻한 사회, 즉 예수가 행했던 희생의 태도로 짧게나마 신의 영광을 경험해 가는 세상을 만들고 그것을 확장하는 것이었을 테다. 그러기 위해서 예수의 제자들은 그 마음이 부유한 권력자보다는 늘 가난한 약자에 가까워야 하고 다른 이를 섬기는 낮은 자리에 있어야 한다. 그리고 협박 방식의 전도나 힘과 자본으로 만들어 내는 제국주의적 기독교 세력의 확장을 멈추고 피전도자의 자발적 동의를 유도하는 정직하고 따뜻한 선교 방식을 궁리하며 다음의 질문을 던져 보아야 한다.

'신이 자신을 희생하면서까지 인간에게 선택의 자유를 주었는데, 감히 누가 남에게 신을 믿도록 강요할 수 있는가?'

악의 탄생

공시성과 필연성

'신의 시간과 인간의 시간의 차이'를 극복하는 공시성[58]에 대해
얘기한 적이 있다. 이러한 신의 노력은 다 인간의 자유 의지에
따른 사랑을 위해 감행된 것이며, 또 신이 역사를 창조했을 때
신의 완전함에 미치지 못하는 불완전한 세계를 허용해야 했는데
여기서 원죄는 필연적으로 발생할 수밖에 없었다고 하였다.
이것이 바로 죄의 탄생 과정이다. 이것이 정리되었다면 이제
악에 대해 생각해 볼 때이다.

'악'은 무엇인가? 또 비슷한 듯 다른 듯 혼동되는 '죄'와
'악'은 어떤 상관관계가 있는 것인가?

그 관계를 파악하기 위해 죄와 악의 개념 차이를 살펴보자.
악은 쉽게 말해 '나쁜 것'이다. (너무 쉽게 얘기한 것 같다.) 그런데
좋고 나쁨은 어떻게 구분할 수 있는가? (여기서 문제는 조금
복잡해진다.) 그것은 좋고 나쁨을 판단할 주체, 즉 기준이 되는
사람(혹은 신)을 통해 규정된다. 그렇다. 나에게 좋은 것과 다른
이에게 좋은 것이 항상 일치하지는 않는다. 또 나에게 나쁜 것이
다른 이에게는 좋은 것이 될 때도 있다. 그래서 좋은 것과 나쁜

58 共時性, synchronicity. 비인과적인 의미가 있는 사건 두 개가 동시에 일어나는
 현상, '의미가 있는 우연의 일치'를 의미한다. 정신분석가 칼 구스타프 융Carl
 Gustav Jung (1875-1961)이 주창한 이론이다. 단순히 두 개의 사건이 동시에 일
 어나는 동시성同時性, synchronism과 구별된다.

것, 즉 선과 악은 판단하는 주체가 있어야
정해질 수 있다.

　　유일신 종교인 기독교에서 절대적 판단
주체는 창조주인 신이다. 그에게 좋은 것이 절대
선인 것이다. (절대 주권을 가진 자에게 좋은 것이
선이 되는 것은 당연한 논리이다.) 반대로 악은
절대자가 좋아하지 않거나 싫어하는 것이 된다.
이렇게 절대 선과 절대 악은 유일신 종교에선
비교적 쉽게 완성될 수 있다.

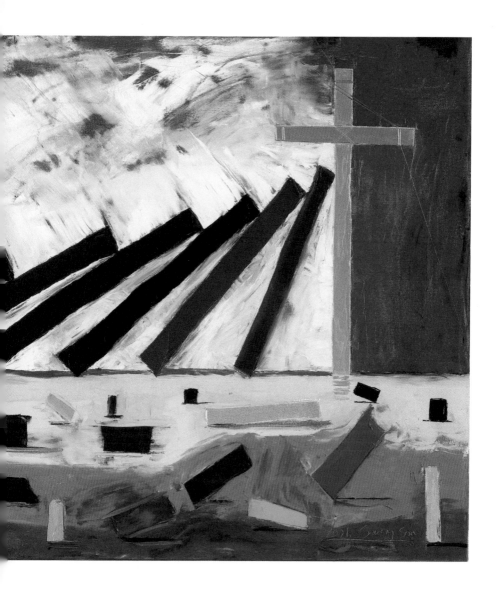

도미노 Domino

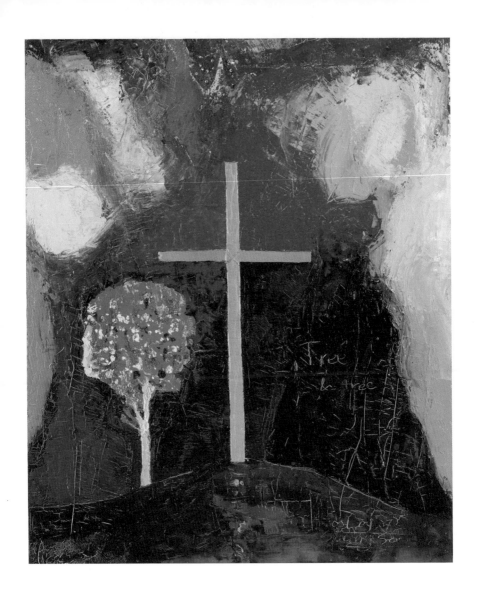

나무와 나무 Tree and Tree

죄악 개념의 실마리

선악을 알게 하는 나무와 신의 자비

만약 개별적 인간이 신의 선과 악을 받아들이지 않고 각자 자기 판단으로 선과 악을 규정하게 된다면 어떻게 될까? 그때부터 인간은 신에게서 분리되어 자신만의 주체성(타자성[59])을 갖게 되고 그에게 전에 없던 선택권이 생겨나게 된다. 성경은 이것을 선악과(혹은 앎의 나무)의 열매를 몰래 따먹은 사건의 결과로 보여 준다. 이젠 모두가 자기의 선과 악을 가지게 되었다. 신이 아닌 인간 자신이 주체가 된 것이다. 성경은 이것이 진정한 인류 역사의 시작이라고 규정한다. 신을 벗어나 자신의 주체, 즉 자유의지를 가진 인간이 탄생한 것이다. 이제 그들은 신을 찾지 않고 스스로 만족되는 길을 가는 관성을 갖게 되었다. 그런데 소수의 인간들은 자신이 주체가 되어 판단한 선악이 결국 자신들을 유한한 존재로 고착시킬 수 있음을 깨닫게 되고, 다시 신의 존재와 연합되는 길을 찾게 된다. 신의 기준에 의한 선과 악이 적용되는 길은, 인간이 자발적으로 신을 선택하여 신이 제안한 방법으로 연합하는 길뿐임을 인정하고 신 앞에 자기 주권을 이양하는 것이다. 기독교는 신이 제안한 방법을 '예수

59 他者性, alterity. 에마뉘엘 레비나스 Emmanuel Levinas (1906–1995)가 주창한 이론이다. 그가 주장한 타자는 주체에 의해서 결코 포섭될 수 없는 영원한 타자이다. 포섭한다는 것은 주체가 타자를 심리적으로든 대상적 차원에서든 '자기화' 할 수 있는, 그래서 그 사람을 완벽하게 이해할 수 있거나 소유할 수 있거나 알 수 있는 대상으로 보는 것을 말한다.

영접[60]'이라 하고, '구원받았나'고 말한다. 그리고 기독교 신앙
안에서 구원받은 인간들은 그 모든 과정을 기다려 주는 신의
자비를 발견하게 되는 것이다.

　다시 자비에 대해 정리하자면 다음과 같다. 신에게서
분리되어 자신이 주체가 된 인간은 스스로 옳다고 생각하는 일을
(자신을 위해) 선택한다. 그러나 소수의 인간들은 자신에게
선하지만 절대자인 신의 기준으로 보면 악한 일을 행하는 것이
궁극적으로 자신에게 악한 결과를 낳는다는 것을 성경 해석과
삶의 경험을 통한 깨달음으로 알게 된다. 신은 인간이 자신의
주권을 내려놓고 신의 선악 판단 기준으로 돌아갈 동안 끊임없이
인간에게 기회를 준다. 그리고 그러한 인간의 주권 이양 의지를
그 인간의 완전함(의, 義)으로 선언한다. 이 과정에서 신은
인간에게 두 번의 큰 관대함를 베푼다. 첫째, 인간의 속도를
기다려 주는 것과 둘째, 인간의 선택(믿음)만으로 인간을
의롭다고 여겨 주는 것이 그것이다. 자유 의지를 주고 선택할
기회를 준 신은 인간을 한없이 참고 기다린다. 그래서
기독교에서 '신은 관대하고 자비롭다'라고 말한다.

60　迎接, welcome, receive. 그리스 원어로 '데코마이'이다. (손으로) 받다, (환영하
　　는 태도로) 받다, 받아들이다 같은 뜻으로 사용하는 단어.

죄 없는 악인,[61] 선한 죄인이 존재하는 이유

그렇다면 악을 행하지 않고도 죄를 짓는 것이 가능한가? 그렇다. 가능하다. 우리가 보편적으로 생각하는 범죄는 사회에서 남을 해하는 것이다. 그렇지만 신과 인간의 관계에서의 악은 그것과 다르다. 인간들 사이의 악은 다수의 동등하면서 다른 주체들 사이에서 상대에게 피해를 주는 '상대적인 것'이지만, 신이 기준이 되는 악은 '절대적인 것'이다. 그래서 어떤 이가 타인에게 준 피해가 있다고 해도 그것이 신에게 어떻게 평가되는지에 따라 신에게 악한 일이 되기도 하고 아닌 것이 되기도 한다.

성경에서는 상대 민족을 말살한 왕이나 장수가 신의 칭찬을 받기도 하고 자비를 베푼 왕이 신의 저주를 받기도 한다. 물론 기본적으로 신이 창조한 인간들이 서로를 해롭게 하면 신이 기뻐할 리 없지만, 인간들 사이의 정의가 꼭 인간과 신 사이의 정의와 동일하지는 않다.

　　그렇다면 반대로 의도적으로 악한 행동을 해도 죄가 되지 않을 수도 있는가? 아마도 그 의도가 개인적인 욕망에 기인한 것이라면 신에게 칭찬받기는 어려울 것이다. 그러나 전쟁 중 살인이나 선의의 거짓말 등을 예로 든다면, 그것이 신의 목적에 합치하는지가 관건이 될 수 있다. 사회의 윤리는 인간들 사이의

61　성경이 말하는 죄와 악의 차이를 다시 정리해 보자. 죄는 신의 완전성과 부딪혀 신과 함께할 수 없게 하는 세상의 불완전함이다. 반면 악은 절대적 기준인 신에게 좋지 않은 것, 신이 싫어하는 것이라고 정리할 수 있다.

문제이지만 죄는 신과 인산 사이의 문제이기 때문이다.

다만 내가 기대하고 믿는 바는, 신의 속성이 완성된 관계성 즉 '복수複數인 단수單數'라면 그 안에서 발생하는 공평함을 인간 세계에도 적용했을 거라는 기대이다. 그래서 인간 사회에서 발생하는 불공정과 이기심, 모욕과 편 가르기는 신의 속성과 배치될 것이라고 생각한다. 그리고 인간 화합을 이루는 공평하고 정의로운 행위들이 신의 기준에도 합당할 것이라고 믿는다.

정리하자면 선악과 사건 이후 신으로부터 타자화된 인간들은 각자의 주관으로 기준을 삼아 선과 악을 판단할 수 있게 되었다. 그러나 그중에 신과 연합하기 원한 소수의 인간은 자신의 주체 의식을 신에게 양도하게 된다. 그들은 이제 자신의 선과 악의 기준을 점차 내려놓고 신의 선악을 기준 삼아 매일 자신의 기준이 신의 형상을 닮아 가도록 노력한다. 그 과정에서 신의 모습과 닮아 가는 영적 성숙을 더하게 되는 것이다. 이렇게 영적으로 성숙한 신앙인들은 종국에는 신의 형상을 닮은 인간이 되어 이 세상을 살아가면서도 다른 이들과 화합을 이루며 사랑으로 불리는 신의 뜻에 크게 어긋나지 않는 선한 삶을 살아가게 될 것이다.

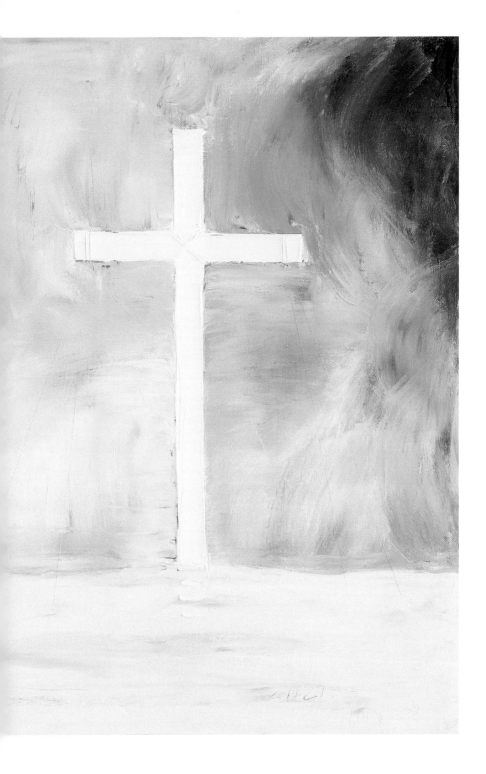

믿음

6장

Not the Same

세상의 인과율에 따라
신이 기적을 자주 행하지 않는 이유

신은 '세계의 역사'를 물건object처럼 바라보고 있다고 앞에서
언급했다. 왜냐하면 신은 역사를 창조할 때 역사의 흐름 밖에
있기 때문이다. 그는 인간의 선택을 반영하며 동시에 매 순간
역사에 개입한다. 이때 신이 스스로를 제한하는 부분이 있다.
신이 세상에 부여한 규칙들을 크게 망가뜨리거나 바꾸지 않는
범위에서 개입한다는 원칙이다.

 단순화하자면 신이 인간에게 준 이 세상은 인간으로 하여금
특정 상황을 경험하고 끊임없이 선택하도록 하는 게임 보드와
같다. 그런데 이 게임 보드가 매 순간 다른 룰에 의해 작동한다면
인간들은 미쳐 버릴 것이다. ('땅은 단단하다'라는 원칙이 지진에
의해 흔들리기만 해도 많은 사람이 엄청난 심리적 외상을 입는다고
한다.) 인간은 세상을 이해해야 상황을 파악할 수 있고, 그것에
어떤 반응과 선택을 해야 할지 알며, 자신의 선택을 실행하고 그
결과에 책임을 지는 삶을 살아갈 수 있다. 그런데 신이 매일
자연에 개입하여 기적[62]을 일으켜서 매일 새로운 예외적 법칙이
생겨난다면, 이것은 가히 마법의 시대라고 할 수 있을 것이며
이러한 세계를 정상적으로 살아갈 수 있는 사람은 아무도 없을
것이다. 신이 자신의 권능을 감추지 않고 모두를 두렵게 하며
나타나 그 능력을 자랑해 보인다면, 과연 인간이 자발적으로

62 奇蹟. 인간이 과학과 상식으로 설명할 수 없는 초자연적인 현상.

신을 사랑하거나 이해하거나 할 수 있을까? 아마도 그런 상황에서라면 인간은 집단적으로 모여 종교적 이상 행동을 하거나 일상을 아예 포기한 채 신에 대한 두려움만으로 삶을 간신히 이어갈 것이다. 그런 까닭에 신은 세상에 개입하되 세상의 필연성과 인과율에 따라 역사를 만들어 가는 것이다. (반면 예수의 기적은 다른 의미를 갖는다. 그것은 사람들이 예수를 신으로 알도록 보여 주기 위해 의도적으로 상식적 인과율을 무너뜨린 것이다.)

따라서 성숙한 신자는 기도할 때 기적을 바라거나 초자연적인 신의 개입을 구하며 기도하기보다 성경과 경험을 통해 세상의 원리를 더 넓고 깊이 알아 가고, 신의 속성인 관계성을 중요하게 생각하며, 일상의 선택에서 신의 성품을 보이도록 더 신중을 기해야 할 것이다.

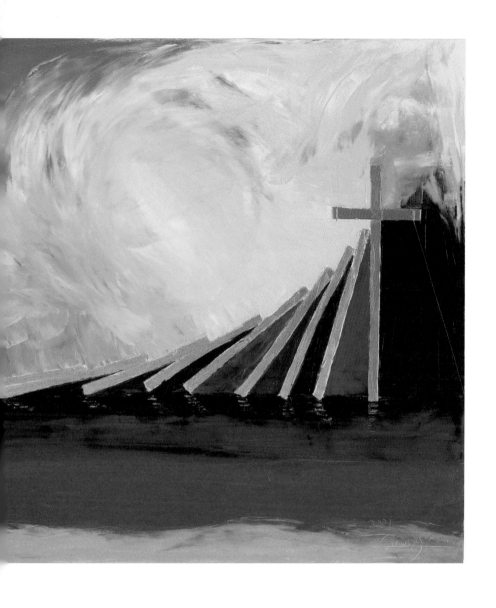

도미노 2 Domino 2

믿음이란 무엇인가

> "믿음은 바라는 것들의 실상이요 보이지 않는
> 것들의 증거니 선진들이 이로써 증거를
> 얻었느니라. 믿음으로 모든 세계가 하나님의
> 말씀으로 지어진 줄을 우리가 아나니 보이는 것은
> 나타난 것으로 말미암아 된 것이
> 아니니라"(히브리서 11:1-3).

'믿음'이란 무엇인가? 믿음은 한 사람이 어떤 감각적 인식이나
개념에 대해 그것의 실체가 증명되기 이전에 주관적으로
'그렇다'라고 인정하고 사실로 받아들이는 것이다. 그렇다면
사람은 어떤 때에 일이 증명되기도 전에 사실로 받아들이는가?
간단하다. 자신이 그렇게 되었으면 하고 마음속으로 바라는 일이
있는데 그와 유사한 현상이 현실에서 감각되면, 그것이
이루어지기를 바라는 마음에서 사실로 인정하게 되는 것이다.
다시 말해서, 소망이 근거를 만나면 믿음이 되는 것이다. 일단 한
가지 믿음이 생기면 그것을 의심하기보다는 점점 더 확실하게
그것을 확증해 가고, 거기서부터 시작해서 가치관과 세계관을
형성해 가는 것이 믿음이다. (강한 소망이 강한 믿음을 만든다고 할
수 있다.)

　　종교적 믿음과 '종교 밖의 믿음'이 크게 다르지 않다. 둘 다
소망의 기반 위에 만들어지는 체계이다. 단지 종교 밖의 믿음이
세속적 성취나 감정 혹은 다른 이들의 공감을 더 많이 고려해서

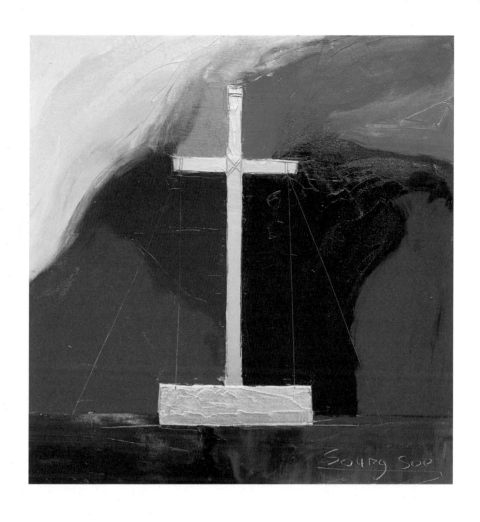

만들어진다면 종교적 믿음은 애초에 구원이나 영생, 생존 등
훨씬 큰 소망에 기반을 두고 있기 때문에 더 강하고 더 폭넓은
가치 체계를 형성할 뿐이다.

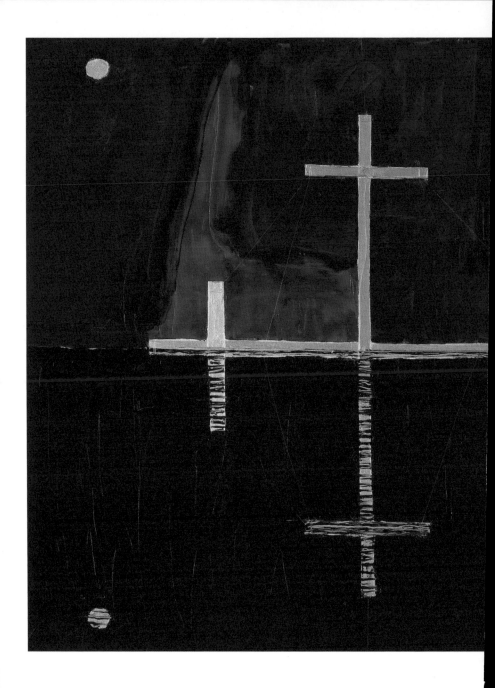

148

수변에서 By the Water

믿음이라는 체계

믿음은 체계라고 언급했다. 체계system는 각 구성 요소들이 상호 작용하거나 상호 의존하여 복잡하게 얽힌 통일된 하나의 집합체unified whole라고 정의된다. (한마디로 컴퓨터의 운영 체계나 알고리즘을 떠올리면 된다.) 그렇다면 믿음은 어떤 원리로 작동하는 집합체이며, 각 구성 요소들은 어떤 원칙에 의해 서로 연결되거나 작동하는가? '가치'에 의해서이다. 믿음은 '가치 체계'이다. 모든 구성 요소는 '가치'에 의해 연결되고 작동한다.

예컨대 내가 기독교 신앙을 처음 갖게 되었을 때를 회고해 보면, 내가 중요하게 생각하던 가치는 이렇다. 1)나는 어릴 때부터 남들과 다른 특별한 존재가 되고 싶었다(선민사상). 2)사춘기에 접어들면서 죽음을 두려워하기 시작했다(영속 추구). 3)그래서 나를 인간 이상의 특별한 존재가 되게 하는 친절하고 정의로운 누군가를 찾고 있었다. 나의 영웅이자 모델이 나타나길 바랐고, 모든 위험에서 나를 구해 줄 존재가 필요했다(메시아 사상). 4)이런 소망을 가진 상태에서 성서의 예수를 알게 되었다. 나는 '그가 전능한 인간신으로서 나를 구원하여 남들과 다른 특별한 존재가 되게 하고 영원히 존재하게 하기 위해 죽음과 고난을 겪었고 부활함으로써 모든 세상의 악에 대해 승리했다'는 말을 들었을 때 더 이상 따져 볼 필요가 없다고 느꼈다. 그리고 그를 믿게 되었다. 성경을 공부할수록 그 믿음에 근거해 내 삶과 세상을 구성하는 모든 것을 정립하고 이해하게 되었다. 물론 새로운 질문과 의심이 매일같이 떠올랐다. 그러나 최초의 강력한

믿음은 끊임없이 나로 하여금 의심을 부정하게 했고 오류를
보완해 나가게 했다.

믿음을 처음 갖게 되었을 때 나는 종교적 배타성도 함께
갖게 되었다. 유일신교의 특성상 따르게 마련인 배타성이라는
쉬운 경향을 우선 접했기 때문이다. 게다가 나의 가치 체계가
매우 작고 엉성하여 세상에서 벌어지는 다양한 사건과 현상을
신앙의 가치와 조화시키지 못했고 적절한 대답을 내놓지
못했기에 스스로 안전망을 친 것이기도 했다. 그러나 시간이
지나면서 기도 중의 자문자답과 성경 공부를 통해 가치 체계를
보완 확장할 수 있었고 이제는 타종교도 인정하고 내 신앙까지도
객관화할 마음의 여유를 갖게 되었다.

'믿음'이라는 '가치 체계'는 모든 사람에게 존재한다. (그런
믿음은 종교인뿐 아니라 비종교인에게도 필요하다.) 이러한 '믿음'은
내가 그랬던 것처럼 하나의 핵심 가치에 의해 급작스럽고 거칠게
형성되므로 처음엔 누구나 편협한 부분이 있게 마련이다. 그러나
성숙한 사람은 스스로 오류를 찾아내서 고치고 일관성을
재정립하여 편협함을 극복하고 더 확고한 체계의 세계관을 갖게
될 것이다. 분명한 것은 사람의 생각 체계인 '믿음'은 윤리나
정의와 같은 '당위'가 아닌 '가치'를 중심으로 구성된다는
것이다. 이 가치의 체계가 없으면 인간은 (OS가 설치되지 않은
컴퓨터처럼) 하나의 인격체로서 일관성 있는 사고를 할 수 없다.
성서는 인류에게 신의 '가치'를 끊임없이 제공하여 믿음을
확장하고 견고하게 구조화하도록 돕는다.

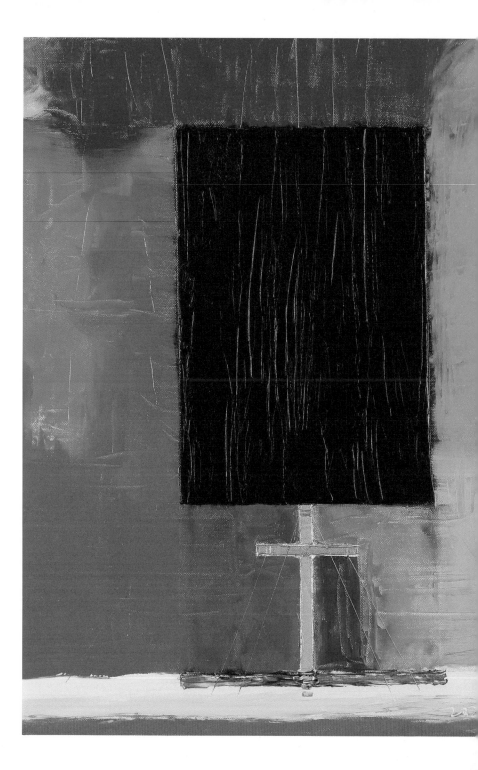

중압감

단 한 사람에게 주어진 전 인류와 세계의 '죄.'

그 '죄의 무게'는 압도적이었을 것이다.

죄는 인간이 창조될 때부터 이미 존재했다.

그것은 신이 인간에게 '자유 의지'를 주기로 한 순간 발생되었다.

인간의 자유 의지는 '불완전한 우주'를 필요로 했고,

신은 '우주'가 '변수'를 갖게 허용했다.

그 변수는 신의 '완전함'과 '충돌'하는 지점이었고, 그것이 바로 '원죄'이다.

예수는 십자가에 매달린 채, 못 박힌 손과 발에 이러한 '우주'의 '중량'을 느껴야 했을 것이다.

구원의 기회를 갖지 못한 이들에게 신은 공평하지 못한가

구원 메커니즘의 구조와 의문

신의 입장이 아닌 인간의 입장에서 본 구원 메커니즘[63]은 다음과 같다. 1)인간은 인생의 의미를 찾아 헤매이다가 인간을 향해 구애하는 신을 발견한다. 2)신의 사랑과 자비로운 구원의 의도를 알게 된 인간은 예수를 통한 신의 희생을 보고 자율적으로 신을 선택하여 받아들인다. 3)그제야 신은 인간을 신과 함께할 수 있는 존재로 인정(칭의[64])해 준다. 4)그리고 인간은 신의 존재에 연합하여 참예하게 된다.

그런데 이러한 구원 메커니즘에 대해 쉽게 던질 수 있는 의문이 있다. 신이 예수를 통해 인류를 구원했다고 하지만 개별적으로 예수를 알 수도, 들을 수도 없는 조건에서 평생을 보낸 사람들이 허다하다. (사실 성경에 기록된 구원받은 인류는 손에 꼽을 정도로 소수이고, 역사를 통해 존재한 전 인류의 99퍼센트 이상은 구원에서 제외되었다고 해도 과언이 아니다.) 그렇다면 그들은 지옥에 가서 영원히 고통당해야 하는가? 아니면 그냥 사라지는 것인가? 그들의 삶은 의미가 없는 것인가?

내가 성경에서 찾은 대답은 '대다수를 차지하는 구원받지 못한 인간은 사라지거나 유리한다(떠돈다)'이다. 그 근거를 살펴보자. 사실 신이 (사랑을 위해) 세상을 불완전하게 만든 결과,

63 mechanism. 어떤 사물의 작동 원리나 과정을 의미한다.
64 의롭지 못한 죄인을 의롭다고 불러 주신다는 뜻이다.

자유 의지를 가진 인간이 구원을 선택하지 않거나 역사의 과정 중에 예수를 알지 못하고 삶을 마치는 이들이 당연히 대다수로 존재할 수밖에 없다. (신이 준 인간의 선택이라는 변수가 원래 그런 위험을 지닐 수밖에 없다. 신도 그 가능성을 알면서도 선악과라는 조건을 잘 보이는 동산 중앙에 둔 것이다.)

여기서 중요한 것은 구원을 받지 않은 당사자들이 과연 구원에서 배제되었다는 사실로 인해 억울해 할까 하는 점이다. 나는 그렇지 않을 것이라고 본다. 만약 '구원'이라는 것이 무슨 '귀중한 보물'이나 '금덩어리', '고급 실버타운 분양권'과 같이 모두가 좋아하는 상품이어서 그것을 공짜로 받을 기회를 놓치고 나만 못 받는 거라면 분하고 억울하겠지만, 구원이 '신과 동행하며 영원한 존재가 되는 것'이라고 한다면 얘기가 다르다. 구원을 별 가치 없는 것이라고 생각하는 인간이 대부분이기 때문이다. 다시 말해서 구원에 소망을 두지 않는 사람들이 구원을 놓친다면 그들은 별로 개의치 않을 것이라는 말이다. '구원'이란 것은 '신을 사랑하는 자들'에게나 소중하고 기쁜 것이지 '신을 모르거나 싫어하는 자들'에게는 아무런 긍정의 의미가 없는 것이다. 싫어하거나 관심 없는 사람에게서 영원한 밀월여행을 제안받는 것과 비슷하다 하겠다.

신은 '존재하지도 않았고 자격도 없는 인간'에게 신의 필요에 의해서 신과 영원히 함께할 기회를 주었다. 그런데 인간은 싫다고 하거나 무관심하다. 그러면 결과는 정해져 있지 않겠는가? 그들은 신과 분리된 상태가 되는 것이다. 그것은 사라짐을 의미할 수도 있고, 존재하더라도 자신의 정체를

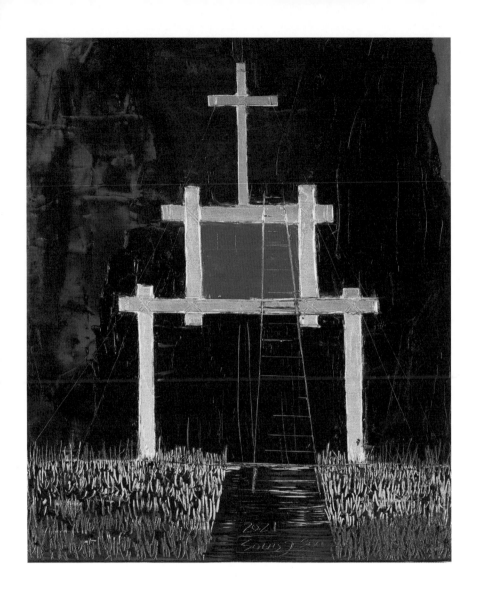

구조 Structure

규정받지 못한 채 유리하는 것일 수도 있다.

(신이 창조하기 전에는 존재하지도 않았고 신과 연합할 자격도 없는) 인간 중 일부가 신과 연합하는 것은 너무나 은혜롭고 대단한 사건이다. 그러나 자기가 원하는 대로 신을 선택하지 않은 인간들이 방황하거나 다시 존재하지 않게 되는 것이 대단한 사건인가? 성서로 돌아가 보면, 등장한 인간들 중 거의 모든 사람이 신을 알고도 부정한다. 또 많은 사람들이 신을 알지도 못하고 죽어 간다. 그렇다면 성경은 그런 인물들을 왜 보여 주는가? 그리고 그럼에도 불구하고 왜 신이 공평하다고 하는가? 성경이 보여 주는 신의 계획은 그중 신을 선택하고 바라고 신을 닮아 가고 연합하는 소수를 찾아내는 데 초점이 맞춰져 있기 때문이다. 그리고 그 소수가 점점 더 많아져 다수가 되기를 신은 바라고 있다. 만약 애초에 모든 인간이 구원받기를 바랐다면 신은 (천사를 창조했듯이) 세상을 변수가 없도록 완전하게 만들었을 것이다. 하지만 그렇게 했다면 앞에서도 언급했듯이 신의 의도인 '선택에 의한 사랑', '사랑에 의한 구원'은 사라져 버리게 된다.

구원은 매우 신비로운 신의 섭리에 의해 이루어지는 귀한 현상이다. 그리 흔하거나 쉬운 일이 아니다. 그리고 신은 그 일을 위해 엄청난 자기희생을 했다. 그런데 그러한 구원에는 집중하지 않고 구원받지 못한 인류에만 관심을 갖는 이들이 있다. 그들은 신이 불공평하고 악하다고 불평한다. 신의 창조 사역의 주된 관심은 인류의 대다수인 구원 밖에 있는 인간들을 벌하려는 것이 아님이 분명하다. 아마 신은 그들을 처벌할 마음이 없을 것이다.

그런데도 왜 신을 믿지 않는 사람들은 자신이 마치 정의의 화신인 양 구원의 기회를 갖지 못한 사람들을 대신해서 신을 원망할까? 사랑과 선택에 대한 신의 의도를 이해하지 못해서일까? 아니다. 신에 대해 별 관심 없는 그들은 다른 사람들이 신에게 구원받지 못했다는 이유로 신을 원망하지는 않을 것이다. 그보다는 성서가 보여 주는 구원받지 못한 자들에 대한 처벌 표현 때문에 민감하게 반응하는 것이라고 나는 생각한다. 말하자면 신을 모르고 죽은 사람들이 신을 알 기회가 없었다는 이유로 고통의 지옥에 간다거나 영원히 과한 형벌에 처해진다면 신이 공평하다고 말할 수는 없을 것이기 때문이다. 더욱이 원망하는 그들이 경우에 따라서 처벌의 당사자가 될 수 있기 때문이다. 그런 원망은 신도 이해할 만하다.

천국과 지옥의 의미

구원받지 못한 자들이 받는 불이익

구원에 관심이 없으면서 구원받을 기회조차 얻지 못한 자들의 편에서 신을 비난하는 자들이 있다. 그들은 신을 불공평하다고 한다. 내 안에도 그런 의문이 있었던 것이 사실이다. 그래서 나는 내가 이해하는 범위 안에서 스스로에게 감히 신을 변호해 본다.

신에 대해 비난하는 요점은 이렇다. "신은 인간을 창조하고 세상에 태어나게 했다. 그런데 어떤 이들은 죽은 후 천국[65]이라는 곳에 가서 행복하게 살고 어떤 이들은 지옥[66]이라는 곳에서 상상할 수 없는 고통스런 삶을 살게 된다고 한다. 그렇다면 천국에 가는 사람들은 그렇다고 쳐도 지옥에 가는 사람들은 이유가 분명해야 하지 않은가? 신을 알고 거부했든지 신에게 뭐가 나쁜 짓을 했어야 그런 벌이 응당하지 않은가? 만약 신의 존재조차 모르던 어떤 이가 죽어서 지옥에 간다면 그 사람은 너무 불쌍한 것 아닌가? 심지어 그게 내 이야기가 될 수도 있다면 나는 어떻게 해야 하는가?"

전도를 할 때면 이런 질문은 매우 자주 등장한다. 그리고 빈번하게 이순신 장군과 세종대왕처럼 훌륭한 위인의 구원 여부가 언급된다. 이 질문의 핵심을 간추려 보면 다음과 같다.

65 天國, heaven. 이사야 65:17-25, 마태복음 5:8, 마태복음 13:44-46, 요한계시록 21:1-22:5.

66 地獄, hell, Infernus(라틴어). 마가복음 9:42-48, 요한계시록 21:8.

159

(신과 인간의 관계를 공정한 관점에서 살펴보기 위해 창조주와 피조물의 관점에서 각각 질문을 해 본다.)

1. 신이 인간을 만든 것은 비난받을 일인가? (창조주가 피조물을 만들기 전에 피조물의 허락을 받아야 하는가?)
2. 신이 인간 중 일부만 구원하면 안 되는가? (창조주가 피조물 중에 소수만 선택을 하면 안 되는가?)
3. 신은 인간에게 모두 동일한 경험과 기회를 갖게 해야 하는가? 그리고 그게 가능한가? (창조주는 피조물에게 모두 똑같은 기회를 주어야 하는가?)
4. 천국과 지옥은 어떤 곳이기에 신은 그런 곳을 만들었는가? 그리고 신앙의 선배들은 왜 천국과 지옥을 강조했는가? (창조주는 피조물을 고통에 빠뜨릴 의도로 창조했을까?)

1번에서 3번의 질문은 질문 자체가 어떤 대답을 포함하고 있다. 짧게 정리해 본다. 창조주는 피조물을 자신의 뜻대로 창조할 수 있다. 그리고 창조했듯이 파괴할 수도 있다. 그리고 그중 몇을 간직할 수도 있고 어떤 상황과 격을 갖게 할지 임의로 결정할 수도 있다. 다만 예외 조건이 있다. 그들에게 신이 부여한 인격이 생겨나지 않는다는 조건하에서만 그렇다. 그리고 신이 인간 앞에서 자기 자신을 규정할 때 피조물인 인간을 임의대로 처리할 수 있는 그런 무심한 존재라고 했다면 아무 문제가 없다.

그런데 신은 인간에게 인격을 부여했다. 더구나 신은

160

인간에게 자신이 공정하고 의로우며 자비롭다고 규정했다.[67] 그래서 문제가 이렇게 복잡해진 것이다. 따라서 신은 인간 모두가 자신과 연합하여 공존할 수 있는 기회를 주어야 했다. 그리고 그렇게 했다. 최소한의 선택만으로도 신과 함께할 수 있도록. 그래서 부여한 공간이 바로 에덴동산이고, 그 최소한의 선택이 '선악과를 먹지 않는 것'이었다. 그러나 인간은 굳이 신과 다른 길을 가기로 선택했고 선악 판단의 주체가 되었다. 신은 이제 더 이상 모든 이들이 구원을 받는 쉬운 선택을 부여할 수 없게 되었다. 그리고 신을 떠난 순간, 이미 인류는 신에게 불공평함을 말할 수 없게 되었다. 왜냐하면 스스로 신과 연합할 훨씬 더 어려운 조건을 부여했기 때문이다. 이 정도를 이해하면 일단 인격적인 존재인 인간에 대한 신의 노력에 의문을 가질 수는 없을 것이다.

4번의 질문은 사안이 조금 다르다. 천국과 지옥의 문제는 그 개념에서 기인하는 오해가 크기 때문이다. 먼저 사후 세계에 대한 개념을 정리해야 할 것 같다. '천국과 지옥은 존재하는가?' 존재한다면 '천국은 어떤 곳이고, 지옥은 어떤 곳인가?'

성경에서는 천국에 대해 신의 통치하에서 '구원받으면 가는 곳', '죽어서 갈 좋은 곳'이라는 의미로 하늘나라kingdom of

67 "나는 공의를 행하며 구원을 베푸는 하나님이라 나 외에 다른 이가 없느니라"(이사야 45:21). "네 하나님 여호와는 자비하신 하나님이심이라. 그가 너를 버리지 아니하시며 너를 멸하지 아니하시며 네 열조에게 맹세하신 언약을 잊지 아니하시리라"(신명기 4:31). "인자의 온 것은 잃어버린 자를 찾아 구원하려 함이니"(누가복음 19:10).

161

heaven를 얘기힌다. 반면 지옥에 대해시는 '구원받지 못하면 가는 곳', '죽어서 갈 끔찍한 곳'으로 바깥 어두운 곳(하데스,[68] 스올,[69] 타르타루스,[70] 게헨나[71])을 이야기한다. '천국'과 '지옥'이라는 단어는 사람들의 이해를 돕기 위해 물질적 공간으로 '신의 나라'와 '바깥 어두운 곳'을 비유한 것이다. 그러나 이제 이러한 물질적 표현들이 오히려 사람들을 혼란스럽게 만들고 있다.

원래 '천국'과 '지옥'으로 단순화된 '하나님 나라'와 '바깥 어두운 곳'은 매우 개념적이고 추상적인 표현이었다. 원래의 추상적 표현이 훨씬 더 정확한 표현이었던 것이다. 우리가 죽으면 물질적인 세계에서 사는 것이 아니라 새로운 영적 존재로 사는 것이므로 우리가 상상하는 물질적 세계로 사후 세계를

68 hades(헬라어), 무덤. 신약 성경에 10번 기록된 표현이다.

69 sheol(히브리어). 구약 성서에서 65번 사용된 지옥을 의미하는 단어이다. 음부 the unseen world, 저 세상. 헬라어로 번역되면서 '저 세상'보다는 '무덤'이라는 뜻으로 축소된다.

70 tartarus(헬라어). 신약 성경에 1번 기록된 표현이다. 타락한 천사가 추락하여 도달한 흑암, 구덩이를 의미하는데 지구를 의미한다. 결국 현세가 치열한 '지옥 같은 영적 전쟁의 장'일 수 있다는 의미이다(요한계시록 12:7-9).

71 gehenna(헬라어). 신약 성경에 12번 기록된 표현이다. 게헨나는 히브리어로 골짜기를 뜻하는 '게'ge와 인명인 '힌놈'Hinnom이 합성되어 생긴 '힌놈의 골짜기'란 뜻의 지명이다. 게헨나는 실제적인 지옥이 아니라, 예루살렘 남쪽 비탈 아래의 계곡을 가리키는 지명이다. 시체 소각장이라고 볼 수도 있다. 이스라엘 사람들에게 있어서 '힌놈의 골짜기'gehenna는 저주와 살륙을 의미하는 장소였다. 구약시대에는 그곳에서 자식들을 몰렉 신에게 불살라 제사했다(역대하 28:1-3, 예레미야 7:31-33). 예수도 이 단어를 사용했다. 따라서 예수가 지옥에 대해 언급한 것은 실제 물리적 공간이 아닌 비유로 이 단어를 사용했음이 분명하다(마태복음 5:22, 25:41, 10:28, 5:29-30).

규정하는 것은 적절하지 않다. 성경은 우리의 구원을 신의 존재와 연결되어 함께하는 상태가 되는 것이라고 말한다. 따라서 '천국'은 '인간 존재가 신과 연합된 초월적 상태'를 의미할 것이다. 반면 '지옥'은 구원받지 못한 상태로, 쉽게 말해서 '인간의 존재가 신의 존재와 분리되어 유리하거나 제한적으로만 존재하다가 사라지는 개별적 상태'를 의미한다고 볼 수 있다. 이 정도로 정리한 다음 다시 4번의 질문으로 돌아가자. 우리가 물질적으로 존재할 것이라고 이해하고 있는 천국과 지옥은 사실 존재하지 않는다. 다만 신을 사랑하는 사람들에게 신과 연합하여 영존하는 것은 말로 다 표현할 수 없을 만큼 좋은 것이라는 표현을 '천국'이라는 용어로 비유했을 뿐이다. 또 신을 믿는 자들이 보았을 때 혹은 영원을 탐구하고 영존을 추구하는 구도자가 보았을 때 존재의 영광을 잃어버리고 어두운 곳으로 사라지는 인간의 사후를 끔찍한 것으로 보고 그것을 '지옥'이라는 용어에 담은 것이다. 물론 여기에는 종교사적인 배경도 한몫을 하고 있다. 종교 포교시 효과적 도구인 '공포 마케팅'과 종교 지도자의 '통제 방편'으로서의 지옥 개념은 점점 더 자극적으로 발전했다. 거기에다 인생을 살면서 실제로 경험한 주위의 악인과 악한 권력자에 대한 분노와 복수심이 더해져 종교적 '분노 해소 기구'로 '지옥'이 이용된 면도 분명 있다.

그렇게 본다면 신은 지옥을 창조한 적이 없다. 신과 함께하지 않는 것이 고통으로 느껴지는 사람은 이미 구원을 받은 사람이다. 반면, 신과 함께하지 않는 것이 아무렇지도 않은 사람은 이미 자신을 심판한 것이다. 그는 그렇게 바깥 어두운

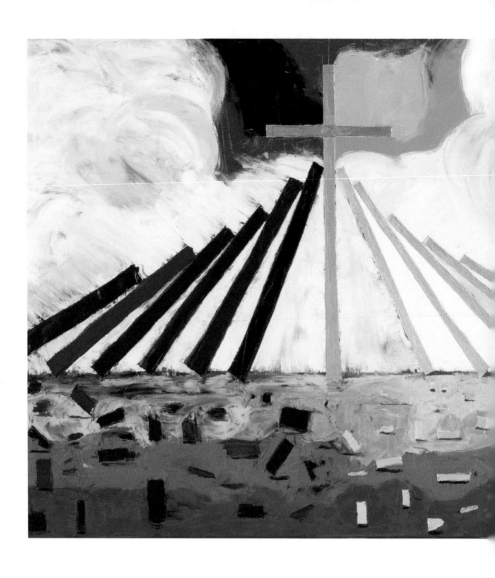

집중 Concentration

곳에서 영원히 유리하든지 신의 존재와
단절되어 아무런 아쉬움 없이 사라져 갈 것이다.
천국과 지옥은 추상적인 비유로서 분명히
존재한다. 그러나 천국과 지옥은 물질적인
공간으로서 단 한 번도 존재한 적이 없다. 물론
여전히 공포의 지옥을 신앙의 절대적인
조건으로 강조하는 사람들이 있다. 그들은 그
지옥을 본인들이 소유한 것인 양 마구 협박을
한다. 그것은 자비와 사랑의 신을 모독하는
짓이다. 그렇게 공포스러운 처벌이 있어야만
신과 연합할 정도로 구원이 가치 없는 것인가?
다시 한 번 생각해 보자. 신이 대다수의
구원받지 못한 인간들을 위해 지옥을 설치해
놓고 처벌을 위해 그들을 창조했다는 주장은
성경의 어느 곳을 보고 신의 어떤 성품을 보아도
도저히 이해할 수 없는 이야기이다.

그래서 나는 다시 외치고 싶다. 신은
자비롭고 공평하다.

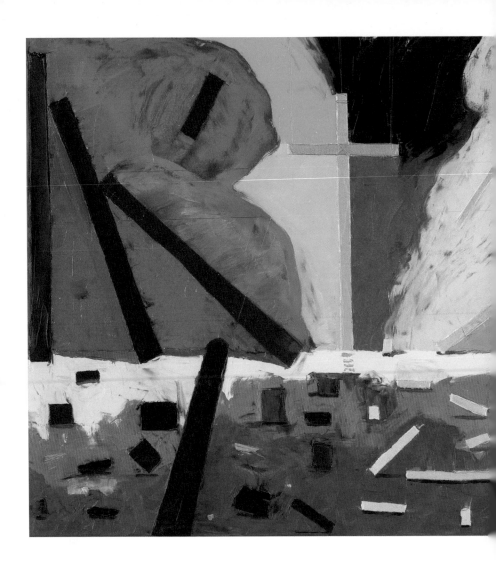

산란자 Scatterer

모든 이들의 존재적 욕망

영광과 영속

정리해 보자면 이렇다. 물질세계와 자신의
욕망을 중요하게 여기는 자들에겐 현세가
중요하지 천국도 지옥도 별것 아니라고 느낄 수
있겠다. 그러나 사실 물질적 몸이 없는 사후
세계나 영(현생에서 육체를 입은 채 그 안 어딘가에
있을 영)의 세계에서 '신과의 연합' 대 '존재의
유리[72] 혹은 사라짐'은 엄청난 차이가 있다.
'신과 함께한다'는 것은 그의 영광을 공유한다는
것이고 영원할 것이라는 뜻이다. 반면 '신과
분리된다'는 것은 그 자체가 아무런 의미가 없는
존재가 된다는 말이다. 존재의 가장 큰 욕망은
'영광[73]'과 '영속[74]'이라고 볼 때, 신과
함께한다는 것은 '인간 존재의 완성'이다.
(천국도 지옥도 죽음 전후를 고려할 필요가 없는
개념적이고 추상적인 존재 상태에 대한 규정인
것이다.)

　　그리고 천국과 지옥이 사후에 배정되는

72　流離, wandering. 정처 없이 헤매는 일.
73　榮光. 빛나고 아름다운 영예.
74　永續. 영원히 계속됨.

167

것도 아니다. 물질적 육체 안에 살더라도 예수를 통해 신을
받아들이고 신의 존재에 연합[75]한 사람은 이론적으로 이미 신의
나라에 있는 것이다. (신의 나라가 그에게 임한 것이라고 하는 게 더
적당할 것 같다.) 반면 신을 거부하고 자존하여 살아가겠다고
주장하는 사람은 자신도 모르는 채 그 자체가 이미 바깥 어두운
곳에서 유리하는 것이 된다.

따라서 예수를 알 기회가 없는 사람이 신의 심판을 받아
어딘가에 가서 억울하게 고통을 당할까 봐 신에게 화내고
두려워할 필요는 없다. 그는 소외된 곳에서 자기 스스로의
존재로 있다가 사라지거나 혹은 어두운 어딘가에서 유리할
뿐이다. 다만 신에게 연합하는 자들은 신의 은혜 안에서 현재의
삶에서나 죽음 이후에도 영원히 신의 영광 가운데 존재할
것이다.

75　聯合. 둘 이상의 존재가 행동을 같이하기 위해 합침.

사랑

후장

꺾임과 휨

사랑의 의미

성경에는 '사랑'이라는 말이 키워드처럼 사용된다. 성경 안의
모든 논리의 여정 끝에는 반드시 사랑이라는 말이 기다리고
있다. 성경이 말하는 사랑이란 무엇인가? 일반적 의미의 사랑은
무엇인가를 가치[76]있다고 인정하는 것이다. '가치'란 무엇인가?
가치는 특별한 용도가 있거나 귀해서 다른 것으로 바꿀 만하다는
의미이다. 연결해서 생각해 보면 사랑은 무엇인가가 아주 귀해서
많은 대가를 지불하고 다른 귀한 것과 바꿀 만하다는 의미라고
해석할 수 있다.

물건에 대해서는 대개 비싼 값을 치르는 것이 사랑이다.
사람에 대한 사랑은 어떠한가? 물론 상대방에게 사랑을
표현하기 위해 귀한 선물을 주기도 하고 돈을 쓰기도 하지만,
결국 사람에 대한 사랑은 '상대방의 마음을 얻는 대가로 자기
자신을 값으로 치르는 것'이다.

"당신을 사랑합니다"라는 말은 '당신은 나의 모든 것(소유와
존재)으로 값을 치를 만큼 가치 있는 존재입니다'라는 뜻이다.
그리고 실제로 자신을 주고 상대를 얻는다. 이런 맥락에서
성경에서 신이 인간을 사랑했다고 표현하는 순간부터 신은

76 가치價値, value는 일반적으로 좋은 것, 값어치, 유용有用, 값을 뜻하며, 인간의
 욕구나 관심을 충족시키는 것, 충족시키는 성질, 충족시킨다고 생각되는 것이
 나 성질을 말한다(철학적 정의). 대상이 인간과의 관계에 의하여 지니게 되는 중
 요성이다.

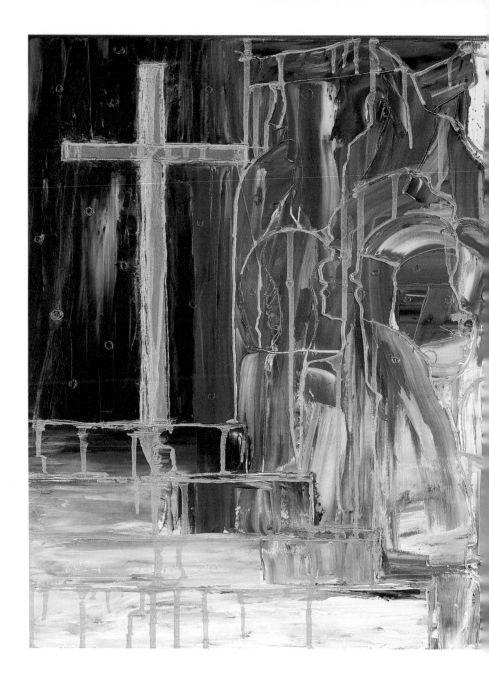

자신을 인간에게 내어 주겠다는 계획을 밝힌 것으로 이해된다. 신은 인간이 되어 우리를 얻기 위해 자신을 희생했다. 십자가는 신의 사랑의 가치를 표시한 수표이고, 거기에 적힌 서명은 신 자신인 예수이다. 달리 어떻게 신이 인간에게 자신의 사랑을 표현할 수 있겠는가? 그래서 예수의 삶과 십자가는 신의 사랑의 완성된 모습인 것이다.

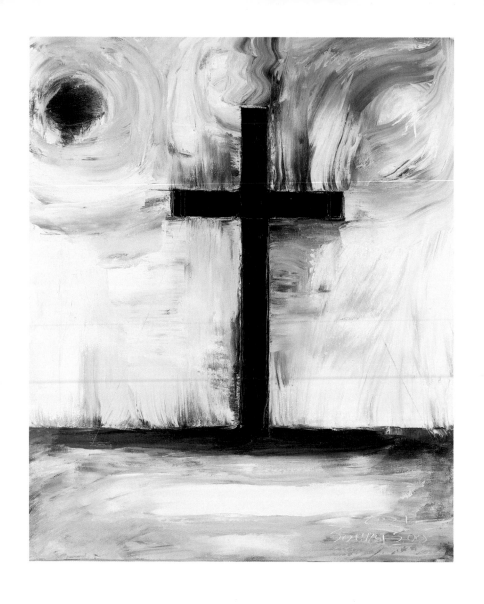

분위기 Atmosphere

분위기

영은 분위기로 그 존재를 느끼게 한다.

영은 구체적인 물리적 현상으로 말하는 것이 아니라

늘 비물질적이고 심리적인 방식, 즉 뇌의 내부에서 어떤 것을

느끼거나 감각하거나 해석하게 한다.

그러나 나는 그것을 마치 외부의 물리적인 현상이 그렇게

생각하게 하는 것으로 착각한다.

영은 내 내부에서 작동한다.

그리고 그 작동으로 인해 나는 외부의 사건과 현상,

역사와 우연을 영적으로 느끼게 되는 것이다.

세상이라는 작품

신은 하늘에 있지 않다. 이것은 현대에는 기독교인조차도 누구나 알고 부정하지 않는 사실이다. 아마도 '하늘나라'라는 단어를 최초로 생각한 사람은 지구만 이 세계이고 대기권 밖은 이 세계 바깥이라고 상상한 듯하다. 신은 대기권이 아니라 이 세계, 이 역사의 밖에서 메타[77]적으로 살피고 있다. 신은 인간의 선택과 함께 대화하듯 역사라는 물건을 다듬고 과거와 현재와 미래를 동시에 보고 있다. 이 세계와 역사는 신의 작품이다. 작가는 늘 작품 전체를 보며 균형과 일관성의 기준에서 볼 때 어색한 부분을 깎아 낸다. 신은 이 세상을 만들고 사람들을 위해 다시 이 세상에 자신의 흔적을 서명signature처럼 남겨 놓았다.

77 meta. 그리스어 μετά에서 파생된 단어로 '사이에, 뒤에, 다음에, 넘어서'를 의미. 어떤 매체의 장르나 학문 분야 따위가 그 범주 스스로에 대해 이야기하는 경우(자기 지시, 재귀)를 지칭하는 접두어로 쓰인다. 이를테면 영화에 대해 이야기하는 영화, 소설에 관해 이야기하는 소설, 윤리학에 관해 이야기하는 윤리학 등을 말할 때 메타 영화, 메타 소설, 메타 윤리학 등으로 쓰는 식이다

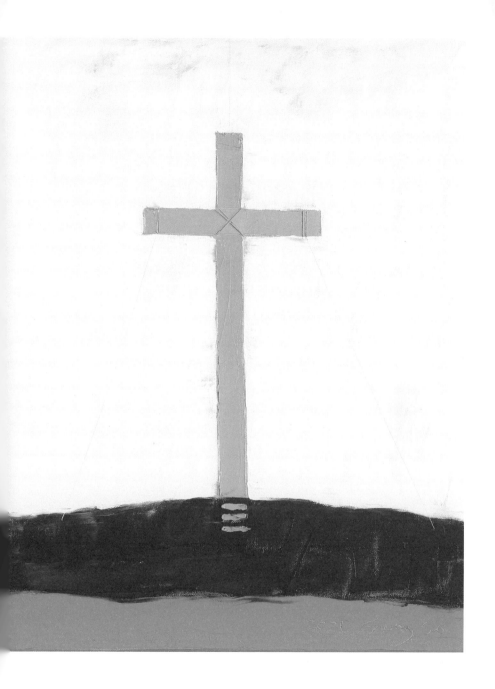

의심

가끔씩 의심이 생긴다.

믿음을 컴퓨터 시스템으로 비유해 보자면 의심은 일종의
버그[78]이다. 내가 이해하는 세상과 다른, 이상한 현상이나
사건을 경험하면 생기는 일종의 오류이다. 그러면 나는 이
새로운 정보를 분석하거나 거부하는 방식으로 처리하고 기존의
시스템과 공존할 수 있는 정보로 구분하여 저장한다. 이러한
일이 해결되고 나면 나의 시스템은 더욱 견고해지고 낯선 정보를
소화하는 능력은 더욱 확장된다. 그래서 의심은 내게 선한
것이다. 내가 끝내 소화할 수 없지만 받아들여야 하는 경험이
생기기 전까지는.

아지랑이 1 Heat Shimmer 1

78 bug. software bug의 줄임말이다. 소프트웨어가 예상하지 못한 잘못된 결과를
　　내거나, 오류가 발생하거나, 착오나 오작동이 발생하는 등의 문제를 뜻한다. 버
　　그는 프로그램의 소스 코드나 설계 과정에서의 오류 때문에 발생한다.

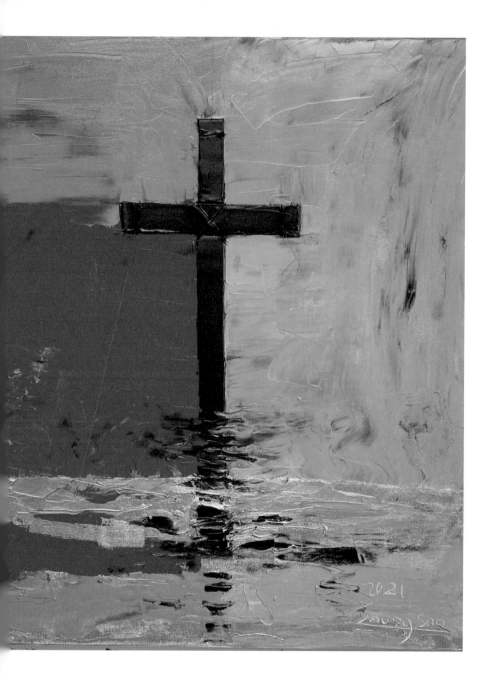

179

신이 역사에 직접 개입하지 않으려는 이유

신의 임재 앞에 사람이 서면 그 존재감으로 인해 견딜 수 없는
고통에 시달린다고 한다. 그 존재감의 위력을 생각하면 당연한
일이다. 그래서 신은 인간 세상에 직접 개입하지 않으려는
듯하다. 대부분의 일은 인간의 선택에 대한 자연스러운 반응으로
보이도록 하길 원한다. 신의 개입은 인간이 세상을 이해하는 데
어려움을 준다. 인간이 세상의 법칙을 이해하고 닥친 상황
속에서 온전한 선택을 하도록 하는 것이 가장 중요하기
때문이다.

그런데 만약 신이 인간의 심리나 분위기, 자연을 통하지
않고 직접 자신의 존재를 물질적 형태로 드러낸다면 인간은 어떤
반응을 보일까? 이 부자연스러운 상황에서 인간이 느낄 감정은
두려움뿐이다. 그것은 신의 의도를 오해하게 하기에 딱 좋은
상황이다. 따라서 신이 직접 임재했다는 것은 어떤 일을
해결하기 위한 것이 아니라 신이 존재한다는 것 자체를 알려
줘야 할 때뿐인 것이다.

성경에 나타난 경우처럼 적어도 몇 번은 신이 역사 속에
나타나야 인간이 신의 존재가 있음을 알 수 있지 않겠는가? 단
한 번도 보여 주지 않는다면 인간은 신의 뜻을 자신의 삶에서
선택해야 할 선택지에 올릴 수조차 없을 것이다. 신의 임재는
자신을 보이기 위해 의도적으로 기획된 쇼[79]이다. 그런 일을

79 show. 보여 주기 위한 이벤트.

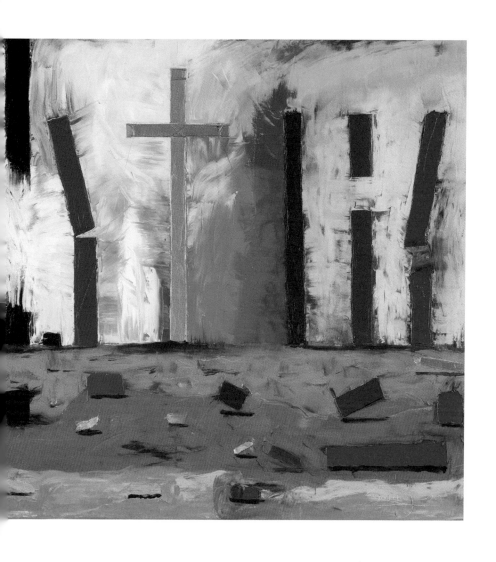

떨림 Trembling

하고 나면 신은 반드시 사람들이 알 수 있도록 자신의 존재를
알린다. 아무도 모르게 일어나는 기적은 없다. 그리고 그런 일이
자주 있을 수도 없다. 기적이 자주 일어나길 바라는 사람은
이러한 점을 염두에 두어야 신에게 실망하지 않을 것이다.

예수의 매력

전도의 방법, 예수를 연기하기

최초에 나는 왜 예수를 믿게 되었을까? 과연 논리적이고
합리적인 이점 때문에 예수를 구원자이며 내 삶의 롤 모델이자
주권자로 삼았을까? 아마 그렇지 않을 것이다. 예수를 믿게 되는
것은 예수의 매력 때문이다. 매력이라는 것은 나를 감성적으로
끌어들이는 미학적 요소이다. 예수를 알리고 전도할 때도 뭔가
그가 듣고 싶어 할 만한 매력적인 말로 상대를 설득하려
노력하는데 다른 방법보다 내가 느낀 예수의 매력을 이야기하는
게 가장 정직한 방법인 것이다.

예수의 매력을 그대로 보여 주는 가장 좋은 방법은 성경
안에 기록된 그의 행적을 실감나게 말로 묘사하는 것이다.
예수가 신이면서도 인간이었고, 당시 기득권층을 비판했고, 나를
포함한 세상 사람들을 구원하기 위해 죄가 없음에도 고문당하고
죽임 당했고, 죽은 지 삼 일 만에 다시 살아났음을. 그래서 이제
우리는 죽음을 두려워하지 않아도 된다는 사실을. 우리도 그와
함께하면 죽음을 극복할 수 있음을 알게 되었음을 말이다.

일대일로 누군가를 제자화할 때에는 전도할 때만큼 (신을
선택해야 하는 당위가) 말로만 해서는 잘 설득되지 않는다. 오랜
시간에 걸쳐 만나야 하는 그들에겐 내가 예수처럼 살고 생각하고
행동하는 모습을 보여 주는 게 이상적일 것이다. 하지만 문제는
그게 불가능하다는 것이다. 예수의 상황과 나의 상황이 다르니
그가 한 것처럼 똑같이 할 수는 없다. (사실 같은 문제에 같은 답을

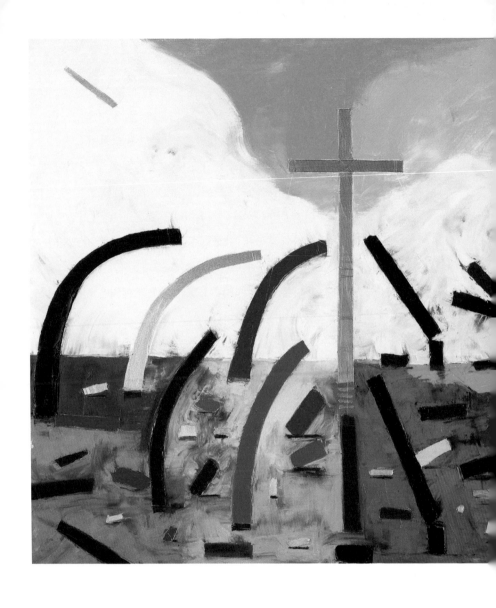

인력 Attraction

내는 것은 가능해도 다른 문제에 동일한 해답을
내놓는 것으로는 문제를 풀 수 없지 않은가?) 또
나는 신이 아닌 나약한 인간이다. 어떻게 내가
인간신인 예수처럼 희생만 하고 순결하게 살 수
있겠는가? 그래서 나를 포함한 대부분의
전도자들은 그냥 예수 연기를 한다. 예수의
행적과 말씀을 공부하고 그의 행동 중 가장
보편적인 매력을 연기한다. 예를 들면 지혜의
말씀, 자선, 금욕, 근엄함, 따뜻함 등이다. 그리고
그것은 분명 효과적이다.

'연기'라는 단어가 조금 자극적이라고 느낄
수도 있다. 그러나 전도자는 자신의 삶이
연기임을 자각해야 한다. 어떤 전도자도 예수를
연기하고imitate 있을 뿐 예수일 수는 없다. 그
부분에 혼란이 생길 때 교만이 생겨 신과
멀어지는 것이다. 그리고 평생 그 연기자의 삶을
살아가는 것은 충분히 거룩하고 위대한 일이다.
한 명의 인간으로서는 말이다.

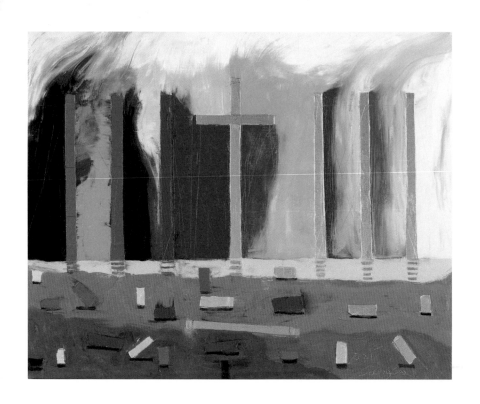

합력 Coordination

신과의 동역

신은 인간과 함께 일하는가

> "우리가 알거니와 하나님을 사랑하는 자 곧 그
> 뜻대로 부르심을 입은 자들에게는 모든 것이
> 합력하여 선을 이루느니라. 하나님이 미리 아신
> 자들로 또한 그 아들의 형상을 본받게 하기 위하여
> 미리 정하셨으니 이는 그로 많은 형제 중에서
> 맏아들이 되게 하려 하심이니라. 또 미리 정하신
> 그들을 또한 부르시고 부르신 그들을 또한 의롭다
> 하시고 의롭다 하신 그들을 또한 영화롭게
> 하셨느니라"(로마서 8:28-30).

이 말씀은 내가 신과 함께하면 결국 그와 함께 영광을 누릴
것이라는 약속이다. (반면 신과 함께하지 않는 자들은 선한 결과를
맞을 수 없다는 점이 이 말씀에 숨겨진 비극적인 면이다.) 그런데
여기서 말하는 '최후의 선'은 '인간의 선'인가, '신의 선'인가?
신과 연합한 인간은 자신의 선악을 자유 의지로 신에게
양도했다. 따라서 여기서의 선은 '신의 선'이라고 규정하는 게
합당하다. 그런데 인간을 향한 신의 선은 '인간이 신과 연합'하는
것이므로 모든 것이 합력하여 인간의 구원, 즉 신과의 연합을
이룬다는 의미가 될 것이다. 따라서 '신의 선'은 '인간과 신,
모두의 선'이 될 수 있다.

신은 구원할 사람을 미리 알았고, 미리 정했고, 불렀고,

의롭다 했고, 영화롭게 했다. 이것은 무슨 의미인가? 신이 미리
다 결정해 버렸다면 자유 의지는 무슨 소용인가? 앞서 '신의
시간과 인간의 시간'에서 설명했듯이, 신에게 세계와 역사는
물건object처럼 객체화[80]되었던 것이다. 그래서 신의 계획과
인간의 자유 의지가 서로 대화하듯 작용하면서도, 예술가가
재료를 다루는 것처럼 신은 시작과 중간과 끝 전체를 동시에 알
수 있는 것이다. 그래서 처음부터 누가 신을 택할지와 신이 택할
사람이 필연적으로 일치할 수 있다. 신의 계획이 인간의 선택과
동일할 수 있는 것이다.

80 客體化. 사람의 인식이나 실천의 대상이 주체로부터 독립하여 객관적인 것으
 로 되다 또는 그렇게 만들다.

정의

8장

순환

거리의 문제

구원을 신과의 연합 혹은 연결이라고 본다면 결국 구원 이후에
우리가 경쟁해야 할 부분은 신과의 거리가 얼마나 떨어져
있는가의 문제일 것이다. (신과 더 가까우면 더 영광스럽고 멀리
떨어져 있을수록 덜 영광스럽다.) 최소한의 조건만을 허락하는 영적
세계에서 거리는 영광의 정도를 결정하는 중요한 요소가 된다.
더 가깝게 연결된 존재와 더 멀리 연결되어 있는 존재, 그리고
끊어져 너무 멀리 떠내려가 버린 존재가 있다. 아마도 성경이
말하는 상급은 거리의 가까움을 의미할 수도 있을 것이다. 물론
여기서 말하는 거리는 물리적 거리보다 정서적 거리, 즉
친밀함일 것이다.

구원은 거리의 문제이다 Distance Matters in Salvation

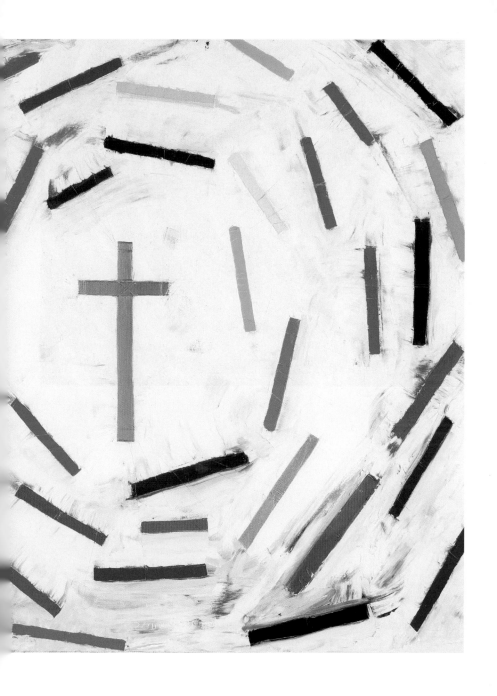

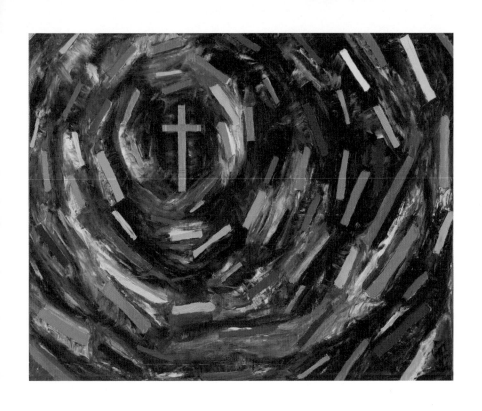

구원에 있어서 거리의 문제 Distance Matters in Salvation

우주의 창조

지적 생명체를 여러 번 창조할 필요가 있는가

> "만약 우주에 인류만 존재한다면 엄청난 공간의
> 낭비 아닌가?" - 칼 세이건[81]

'인간에게 (자유 의지를 통한 선택을 경험할) 상황과 환경을 주기
위해 (지구만이 아니라) 온 우주를 만들 필요가 있는가?'라고
의문을 갖는 사람이 있다. 따라서 그들은 진화 확률상 당연히
외계 생명체가 존재할 것이고 인류만을 언급하고 있는 성서는
너무 편협하여 진리일 수 없다고 주장한다. 그들의 말도 일리가
있다. 성경은 지구와 인류에 대한 얘기만 하고 있기 때문이다.
그리고 우주에 인류만이 존재한다면 지구 밖의 별들과 우주
공간은 인간에게 주는 장식품이거나 혹은 언제 쓸 수 있을지
인간으로서는 알 수도 없는 '확장의 가능성'일 따름일 것이다.
그렇다면 낭비처럼 여겨질 수도 있다. 그러나 신에게 어려운
일은 무한히 넓은 우주를 창조하는 것이 아니라 의지를 가진
존재가 신을 사랑하게 하는 것이라는 점을 이해할 필요가 있다.
사랑을 위해 자신을 희생한 신이 하늘을 장식하거나 인류에게
무한한 선택권을 열어 주기 위해 은하와 우주를 만드는 것이
그렇게 무리한 일인지 생각해 봐야 하는 것이다. 절대적 능력을

81 Carl Edward Sagan(1934-1996). 미국의 천문학자, 불가지론자, 외계생물학의
 선구자이다. 대표 저서로 『코스모스』, 『창백한 푸른 점』, 『컨택트』 등이 있다.

가진 신에게 우주를 만드는 것과 자신을 희생하는 것 중에
무엇이 더 어렵겠는가? 오히려 이렇게 중요한 프로젝트를
수행하기 위한 무대로 신이 태양계만 만들었다면 너무 초라하지
않은가?

　　외계의 지적 생명체가 존재하는지는 아무도 알 수 없다.
그런데 성경에 따라 유추하자면 외계의 생명체는 신이 창조했을
수도 있으나 언급하지 않은 만큼 중요하지도 않다. 신이 사랑할
대상으로 의지가 있는 인류를 만들었고 그들을 위해 자신을
희생했다면, 그와 동일한 일을 또 다시 할 필요가 있었을까? 다시
말해서 지적 생명체를 두 번 창조할 필요가 없었을 것이라는 게
내 생각이다. 자유 의지에 따른 사랑을 시도하기에 두 가지 지적
생명체의 창조는 끔찍한 사치이기 때문이다. 그렇게 하려면
예수의 십자가 사건이 두 번 실행되어야 한다는 필요조건을
생각한다면 말이다.

예수는 왜 서민으로 태어났는가

엘리트 딜레마

예수를 비난했던 사람들의 표면적 이유는 신성 모독과 명예 훼손, 그리고 점령국인 로마에 저항하려 한다는 반역 혐의였다. 그러나 실상은 일종의 엘리트[82] 기득권 그룹이었던 제사장, 서기관, 바리새파 종교 지도자들에 대항한 예수의 도전과 그에 대한 기득권층의 융합된 응징이었다고 할 수 있다.

　갈릴리라는 촌구석 출신 목수의 아들, 노동자 계급에 학벌도 없고 연줄도 없는 30대 초반의 젊은 청년이 마치 신에 대해, 사회에 대해, 역사에 대해 다 안다는 식으로 가는 곳마다 어르신들을 가르치려 드는 방자함에 그들은 분노했다. 이해할 만하다. 그래서 사람들을 보내어 예수에게 경고도 하고, 모욕도 줘 보고, 살해 위협도 하고, 달래 보기도 했지만 그는 매번 작은 승리와 함께 약 올리듯 함정을 피해 나갔다. 그들은 점점 더 분노했다. 거기에 예수를 향한 민중들의 지지가 점차 확대되어 기존 기득권을 대체할 만한 권위가 쌓여 가는 것을 확인하자, 이제 그들의 분노는 색채가 변하여 두려움으로 바뀌어 갔다. 민중들의 입에서 예수가 (종교적으로나 정치적으로나)

82　elite. 사회의 각 분야에서 그 분야의 동향에 결정적인 영향력을 갖고 있고 한 나라의 운명을 좌우하는 영향력을 갖는 비교적 소수의 사람들을 말한다. 원래 귀족주의적인 개념에서 발생했다.

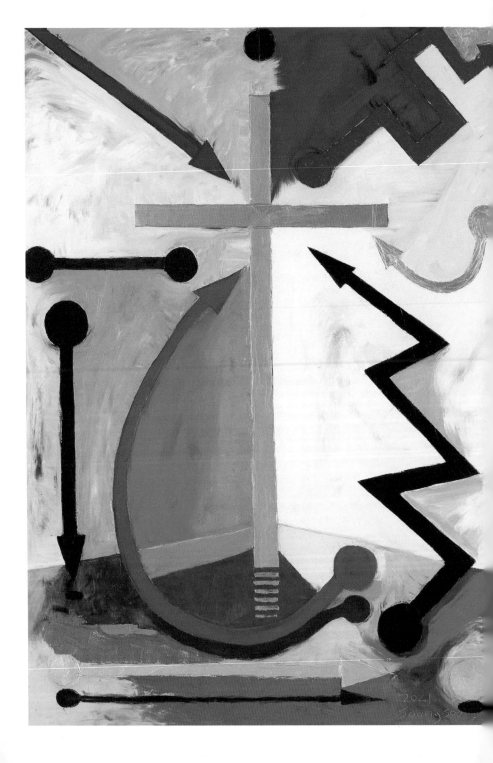

메시아[83]라는 추대의 말이 나오자 엘리트 기득권 세력은 예수를 더 이상 가만 놔둘 수 없었다. 그래서 그들은 총궐기하여 점령국 로마 정치군인들에게 예수가 유대의 정치 지도자이며 곧 민중을 규합하여 로마에 대항하는 독립 운동을 벌일 것이라 경고하고 자신들을 대신해서 예수를 처단해 줄 것을 요청한다. 로마인들은 예수의 비폭력 사상을 확인하고도 피지배 국가의 기득권층에 대한 서비스 차원에서 자신들이 개발한 가장 잔인한 처형 방식으로 예수를 대중 앞에서 죽여 버린다.

예수에 대한 비난과 원망은 현대 사회나 정치에도 늘 있어 왔다. 다수의 약자들을 대신하여 기득권과 싸우는 이에게는 잔인한 보복이 가해진다. 표면적으로 내세우는 이유는 사회 안정, 자유 보장, 정의 구현 등 그럴싸해 보일지 모르나 실질적인 이유는 두려움이다. 권력을 가진 자들의 쓸쓸함은 자신이 가진 것을 잃지 않고 더 많이 얻기 위해 점점 겁쟁이가 되어 가는 것이다. 그리고 이러한 두려움은 그들로 더 좋은 영적인 것을 얻지 못하게 만든다. 마음만 먹으면 누구보다도 먼저 예수를 알 수 있었음에도 그러지 못했던 제사장, 서기관, 바리새파 종교 지도자들처럼 말이다. 예수의 가르침은 대부분 약자를 위로하고 욕심을 버리라는 내용이고 나눔과 희생에 대해 말한다. 자신의 이익만을 추구하여 형성된 부자와 기득권의 논리로는 그 말의 본질을 결코 이해할 수 없다. (그래서 번영 신학이나 기복주의는

83 Messiah. 아브라함의 종교에서 흔히 쓰이는 용어로서 '구원자', '해방자'의 의미로 사용된다.

예수의 가르침에 위배되는 부분이 많다.)

돈이 많거나 권력을 얻었거나 남들보다 교육을 많이 받은 것이 나쁘다고 할 수는 없다. 그러나 그들이 정상에 오르기까지 그 경쟁의 과정이 그렇게 정직하고 이타적이었을 리 없다. 그리고 누구나 자신이 어렵게 얻은 것을 빼앗기거나 잃고 싶지 않은 게 인지상정이다. 예수는 그들에게 묻는다. "버릴 수 있겠는가? 나를 따르기 위해 그것을 방해하는 네가 가진 소중한 것들을 버릴 수 있겠는가?" 이것은 우리 모두에게 던져진 질문이기도 하다. 단지 적게 가진 사람에겐 이 요구가 조금 가볍게 느껴질 뿐이다.

예수의 이 질문이 실제로는 모든 것을 버리라는 질문이라기보다 가치관에 대한 이야기일 수 있다. 예수보다 더 귀한 것이 있는가? 예수를 십자가에 보내고 그 대가로 얻을 만큼 소중한 너의 재산이나 권력이나 지식이나 지위나 관계나 생존이나 이념이 있는가? 쉽게 아니라고 대답할 수 있는 사람은 없다. 많은 것을 가진 사람은 더욱 대답하기 어렵다.

> "낙타가 바늘귀로 들어가는 것이 부자가 하나님의 나라에 들어가는 것보다 쉬우니라"(마태복음 19:24).

200

신의 정의, 인간의 정의

앞에서 (신과 인간의) 선악의 문제에 대해 정리한 적이 있지만,
(신과 인간의) 정의의 문제는 또 전혀 다른 차원에서 이해가
필요한 부분이다. 앞서 말했듯이 선악은 판단 주체가 누구냐에
따라 다를 수 있다. 그러나 정의는 한 주체에 의해 규정되는 것이
아니라 주체들 사이에서 합의에 의해 규정되는 균형자 같은
것이다. 따라서 정의는 유동적이며 상대적이다. 말하자면 정의는
개인에게 절대적으로 정해진 법칙이 아니라 둘 이상의 주체들
사이의 공정함에 대한 기준이라 할 수 있다. 삼위일체인 신은
여럿이면서 동시에 하나이므로 그에게 정의는 이미 이루어져
있다. (예수가 신에게나 성령에게 "왜 십자가는 나만 져야 하나요?
불공평합니다"라고 하지 않는 이유는 그들이 다 하나이기 때문이다.)
반면 인간들에게는 정의가 필요하다. 선과 악의 기준은 판단
주체마다 모두 달리 가지고 있다. 신의 선악과 개별 인간의
선악이 모두 다를 수 있는 것이다. 그러나 정의는 각자 가지고
있는 것이 아니라 함께 모일 때만 필요가 발생하고 그 기준도
함께 만들어야 하는 것이다.

　　인간과 신 사이에는 정의가 필요 없다. 신과 피조물인
인간은 평등한 선상에 놓여 있지 않으므로 공평함을 주장할
근거가 없다. 반면 인간은 모두가 평등하게 지어졌는데, 서로
타자이므로 그들 사이엔 공정과 공평, 즉 정의가 필요하다. 물론
신에게 인간은 모두 소중하므로 신에게도 인간 사이의 공정과
정의가 중요하긴 하다. 누군가 부당한 대접을 받는다든지,

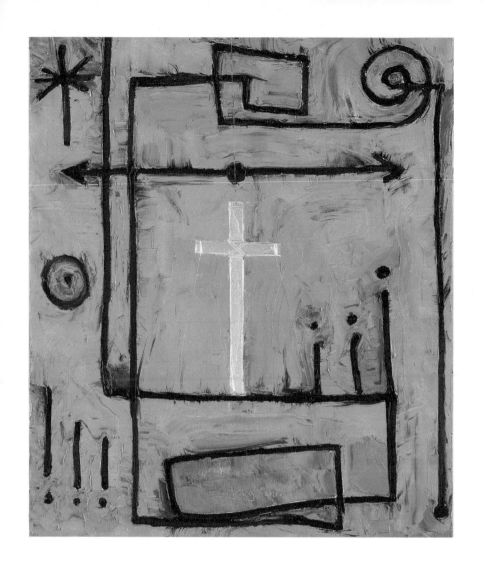

경로 Route

마땅히 받아야 할 대가를 받지 못한다든지, 불평등한 취급을 받는다든지 하면 억울한 그들은 자신이 왜 억울한지도 모른 채 신에게 정의를 요구했던 것이다. 그래서 신은 인간에게 공정함의 기준들을 알려 주었다. 정의에 대한 개념이 모호했던 인간에게 구약에서 신이 준 공정의 법칙들은 무엇보다 중요한 기준이었다.

구약 성경의 많은 분량이 인간들 사이의 '정의'에 대한 내용으로 채워져 있다. 십계명이 그렇고 율법이 그렇다. 그러나 신약에서 예수는 이 땅에서 이루어질 하늘나라의 통치에 대한 새로운 기준들을 가르쳐 주고 있는데, 그것은 법과 규칙을 정하는 수동적 정의를 넘어 공동체와 남을 위해 희생함으로 정의를 세워 가는 적극적이고 능동적인 사회의 청사진이다. 물론 예수의 가르침을 듣고 그의 희생을 모두가 실천하지는 못하겠지만 적어도 인류가 사랑을 통한 정의의 성취라는 방향은 이해하게 된 것 같다. 이렇게 신은 인간 사이의 정의를 끊임없이 제시하고 중요하게 여긴다. 그러나 그러한 사회가 한순간에 이루어질 수 없음을 알고 인류가 자발적으로 스스로의 합의로 그곳까지 이를 수 있는 제도를 만들어 가도록 신은 기다리고 있는 것이다.

정의에 대한 요구

> "하나님이 그 해를 악인과 선인에게 비추시며
> 비를 의로운 자와 불의한 자에게 내려 주심이라"
> (마태복음 5:45).

예수의 이 말이 어떤 이에게는 공평하게, 어떤 이에게는
불공평하게 느껴질 수 있다. '신이 인간을 매 순간 심판하니 그에
상응하는 반응을 해야 한다'는 생각을 갖고 있는 사람은 신이
불공평하다고 생각할 것이고, 반대로 '신이 자비로우므로 매
순간 심판하지 않고 인간이 선택할 수 있도록 기다려 준다'라고
생각하는 사람은 신이 공평하다고 할 것이다.

그렇다면 실제로는 어떠한가? 인간은 다른 인간에게 해를
끼칠 수 있다. 의도적으로 그러는 경우가 있고, 의도 없이 해를
끼치는 경우도 간혹 있다. 부주의하거나 성실하지 못해서 해를
끼치는 경우도 생각보다 많다. 이렇게 남에게 해를 끼치는
경우에 피해자는 가해자를 악하다고 생각할 수 있다. 이때
피해자는 가해자가 사과하는 것으로 마음이 풀리기도 하겠지만,
가해자에게 같은 정도의 피해를 되갚아 주어야 겨우 화가
진정되는 경우도 있다. 심지어 상대가 죽임을 당해야 공평하다고
느끼는 상황도 있다. 그러나 많은 경우 의외의 상황이 펼쳐진다.
가해자가 용서조차 구하지 않는 것이다. 뻔뻔스러운 가해자는
피해자를 보고 빈정거리기까지 한다. 충분할 만큼 응징도 되지
않을 뿐 아니라 피해자만 마음과 몸에 상처를 입고 마음의 짐을

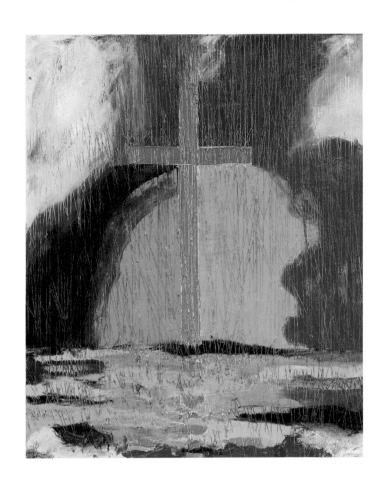

지고 살아가는 경우가 많다.

이때 억울한 피해자들은 망설임 없이 신에게 정의를 요구한다. 신이 자신을 공평하여 정의롭다고 했기 때문이다. 그리고 달리 정의를 이뤄 줄 다른 이가 창조주인 신밖에 없기 때문이다.

정의를 요구하는 자들을 위해
신이 즉각 개입하지 않는 이유

그런데 문제는 신이 그러한 기도를 잘 들어주지 않는 것처럼 느껴진다는 것이다. 혹은 신이 너무 늦게 정의의 승리를 보여 주어서 아예 의미가 없게 느껴질 때도 있다. 그러면 왜 신은 정의를 실행하기 위해 곧바로 개입하지 않는가? 악한 자들이 활개쳐도 왜 내버려 두는가? 공의의 신은 어디 즈음에서 개입해야 정당한 것인가?

먼저 신이 개입하는 상황을 상정해 보자. 어떤 억울한 이가 가해자를 처벌해 줄 것을 신에게 부탁한다. 신이 나타나서 누가 봐도 악한 그 사람을 처벌한다고 해 보자. 번개를 내리친다든지, 교통사고를 당하게 해서 죽인다든지, 불구가 되어 고통을 겪게 한다고 하자. 그러면 사람들은 정의가 이루어졌다고 할 것인가? 만약 그런 방식이 정의의 방법으로 합당하다면 인간은 정의로운 세계에 살게 되는 것인가? 아니다. 이제 인간들은 공포 속에서 살 수밖에 없다. 방금 정의를 위해 기도했던 피해자가 다른 이에게 가해자가 아닐 것이라고 확신할 수 있는가? 이제 인간들은 무엇이 얼마나 큰 벌을 받을 죄인지 매 순간 두려워하며 조금의 어긋남도 없이 행동해야 할 것이다. 강간범이 신의 가혹한 처벌을 받았다면, 형제를 질투하는 마음을 가진 사람이 비슷한 처벌을 받지 않을 거라고 누가 확신할 수 있는가? 자신도 모르게 누군가에게 피해를 주었다면(이를테면 자동차를 운행해서 매연을 배출했다든지, 지불 이행을 거절해서 국가 신용도를 떨어뜨렸다든지

하면) 이유도 모른 채 신의 직접적인 처벌을 받을 수밖에 없다. 그 무시무시한 정의의 광선을 피할 수 있는 사람은 단 한 사람도 없을 것이다. 그래서 신은 정의를 위해 인간사에 직접 개입할 수 없다. 신은 인간에게 최대한의 자유를 주어 스스로 선택하게 하도록 세상을 만들었는데 신의 직접적인 정의 실현은 그것을 방해하는 가장 큰 요소가 될 것이다. 그래서 신은 정의 실현 대신 자비를 택할 수밖에 없는 것이다. (신이 직접 개입하여 정의를 이룬 일이 없었던 것은 아니다. 성경에 명백한 예시가 있다. 바벨탑의 파괴, 노아의 홍수, 소돔과 고모라의 멸망 같은 세상의 붕괴가 그것이다.)

신은 관계성을 완성하는 존재이므로 그의 성품에 이미 공평함이 확보되어 있다. 그리고 사랑을 위해 이 세계를 창조했으므로 이 세계의 원리에도 공평과 정의가 흐르고 있다. 신은 성경을 통해 자신이 인간에게 자비롭고 공의롭겠노라고 선언하고 약속했다. 그만큼 인간을 소중히 생각한다는 의미이다.

정의는 사람들 사이에 발생하는 문제에 대한 기준이다. 따라서 신의 심판에 의해서가 아니라 인간들 사이의 타협과 투쟁을 통해 이루어져야 한다. 신은 한 발 뒤에서 큰 원칙과 축복으로 응원할 수 있을 뿐이다. 그리고 그것이 신의 자비로움이다. 더디게 느껴지겠지만 공정과 공평은 역사를 통해 인간에 의해 서로 피 흘리며 싸워서 한 발 한 발 더 나은 구조로 진보해 왔다. 불완전한 세상에서 제한된 자원을 가지고 생존해야 하는 강압적 선택이 존재하는 이 세상에서 처음부터 자연스럽게 공평과 정의가 이루어질 수는 없을 것이다. 그러나 신은 인간이 자신과 타인의 관계를 공정하게 설정해 나가는 것 자체도 신과의

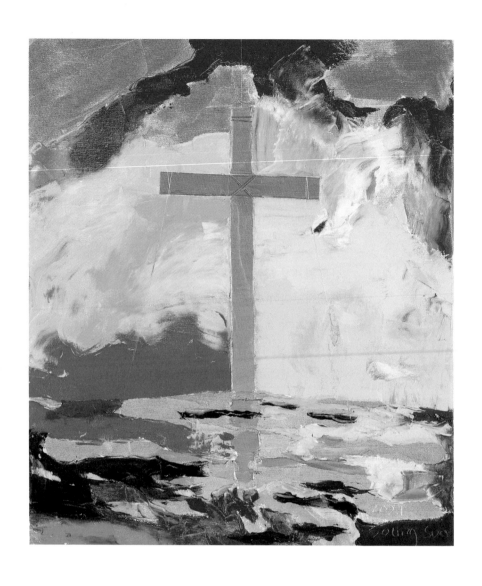

반영 Reflection

관계 회복을 위한 연습이자 성숙의 과정이 되도록 부여한 것으로 이해할 수 있다.

지나온 역사를 보아도 양심을 갖고 남을 생각하며 공평하게 나누려고 노력하는 성숙한 사람들이 싸워서 정의와 공평을 만들어 왔다. 예수도 그러한 정의로운 역사의 흐름에 희생하는 모델로서 초석이 되었다. 민주주의는 신이 인간에게 부여한 정의와 관계성을 회복하기 위해 인간이 만들어 낸 훌륭한 작품이라고 생각한다. 우리는 기술의 발전과 민주주의의 성숙과 함께 이 세상이 정의롭고 공정하고 평등한 세상이 되도록 부단히 노력하며 바꾸어 가고 있다. 인간이 이미 만들어 낸 아름다운 제도와 진보된 사회를 볼 때 우리는 비록 한 명 한 명 개별적인 존재이지만 또한 전체가 복수이자 단수로서 신 앞에 성장하고 있음을 본다. 그리고 그것을 위해 싸우고 피 흘리고 희생한 이들은 신이 인간에게 부여한 정의의 대행자라고 할 수 있다. 우리 모두는 그들에게 존경과 경의를 표해야 할 것이다.

"오직 정의를 물같이 공의를 마르지 않는 강같이 흐르게 할지어다"(아모스 5:24).

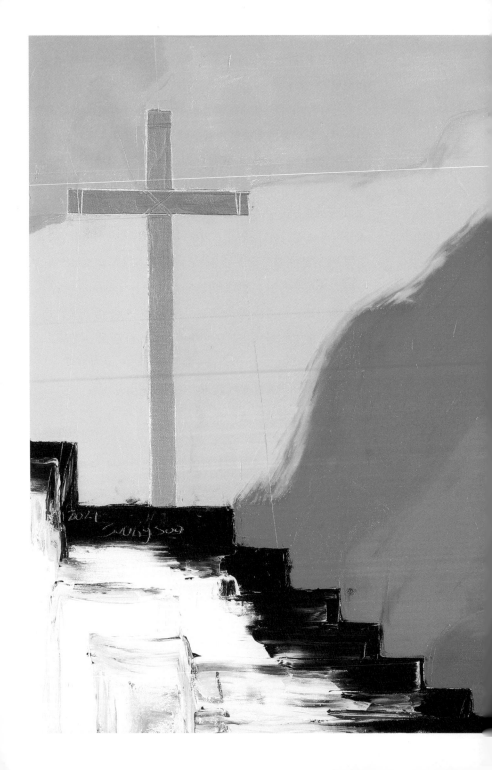

구원, 그 이후

예수를 믿고 구원을 얻었다면 우리는 신과 연합된 것이다.
우리의 모든 죄는 십자가와 함께 무시되고 우리는 신과 동행할
수 있도록 '의롭다 칭함'을 받았다. 문제는 그러고 나서 이 삶이
끝나는 게 아니라는 점이다. '공주가 왕자와 결혼해서 오래오래
행복하게 살았다'로 끝나는 동화와 달리 우리 인생은 여전히
진행 중이다.

구원 이전처럼 우리는 여전히 수천 가지 반복되는 삶의
선택과 몇 가지의 단발적인 유의미한 신앙적 선택을 매일매일
하게 된다. 동일한 경향의 반복적인 선택을 습관이라고 하는데
습관은 구원 이후에도 좀체 바뀌지 않는다. 구원 이전에 행했던
눈살 찌푸려지는 습관들이 있는데, 그런 것들이 바뀌지 않고
계속되는 경우도 많다. 다만 신에게 고백하고 의지를 보이면
신이 그냥 괜찮다고 여겨 주는 것이다. 간혹 아주 악한 결정을
내릴 때도 있다. 이 또한 신에게 고백하고 개선 의지를 보이면
신은 없는 것으로 여겨 준다.

이런 이유 때문에 기독교가 범죄자의 비양심을 오히려
세탁해 주는 종교라는 비난을 받기도 한다. 사회에 해악을
끼치면서도 고백을 통해 죄책감을 지우고 구원까지 받는 이상한
형태의 기독인 범죄자가 생겨나기 시작한 것이다. 이들은
상당수가 엘리트이고 성공한 유력가와 그의 가족들이다. 그래서
이들 때문에 구원 자체를 신뢰하지 않게 된 이들도 있다. "저런
사람이 가는 곳이라면 난 천국이라도 가지 않을래" 하는 것이다.

신은 과연 사회적 윤리와 구원을 분리해 놓은 것일까? 어떤 죄를 지어도 예수를 받아들이면 신과 연합할 수 있고 다시 끊어질 수 없는 것인가?

그렇지 않다. 성경은 신의 자비에도 불구하고 용서와 자비에 예외를 두었다. 다시 말해서 (성경은 믿음으로 구원을 받는다고 했는데) 어떤 이들은 구원 이후에 스스로 그 믿음을 고의로 저버리거나 혹은 다른 믿음에 더 큰 비중을 두어 버리는 경우가 있는데 그러한 이들은 다시 용서받을 수 없다는 것이다. 그것은 다음과 같은 경우이다.

씻을 수 없는 죄가 있다

성경은 구원 이후 타락한 자들, 진리를 깨닫고 난 후 의도적으로
범한 죄, 성령을 모독하는 죄는 용서받지 못할 것이라고 한다.

1. 첫 번째 부류는 구원 이후 타락한 자들은 아마 매우 적나라한
 죄를 짓고도 회개할 마음조차 없는 사람들이다. "한번 빛을
 받고 하늘의 은사를 맛보고 성령에 참여한 바 되고 하나님의
 선한 말씀과 내세의 능력을 맛보고도 타락한 자들은 다시
 새롭게 하여 회개하게 할 수 없나니 이는 그들이 하나님의
 아들을 다시 십자가에 못 박아 드러내 놓고 욕되게
 함이라"(히브리서 6장 4-6절).
2. 두 번째 경우는 진리를 깨닫고도 의도적으로 그것을 위반한
 경우이다. "우리가 진리를 아는 지식을 받은 후 짐짓 죄를
 범한즉 다시 속죄하는 제사가 없고, 오직 무서운 마음으로
 심판을 기다리는 것과 대적하는 자를 태울 맹렬한 불만
 있으리라"(히브리서 10:26-27).
3. 세 번째는 성령을 모독한 사람이다. "그러므로 내가 너희에게
 이르노니 사람에 대한 모든 죄와 모독은 사하심을 얻되 성령을
 모독하는 것은 사하심을 얻지 못하겠고 또 누구든지 말로
 인자를 거역하면 사하심을 얻되 누구든지 말로 성령을
 거역하면 이 세상과 오는 세상에서도 사하심을 얻지
 못하리라"(마태복음 12:31-32).

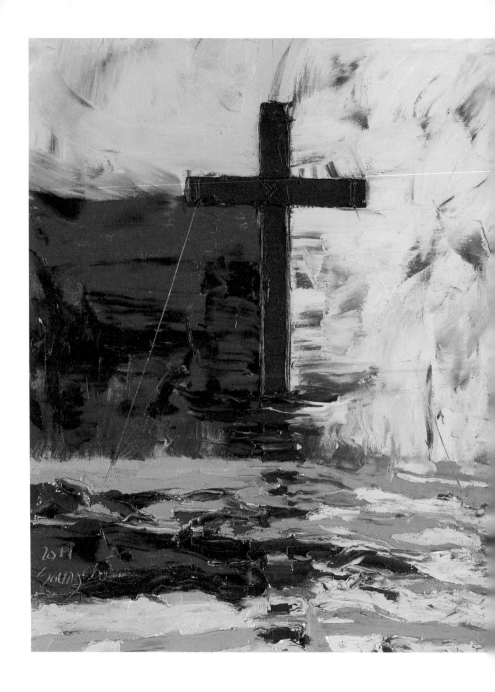

용서받을 수 없는 세 가지 경우의 죄이다. 세 번째 경우는 예수를 바알세불이라고 모함했던 바리새인들을 지칭하는 에피소드에서 나온 결론이다. 예수의 구원 사역을 정면에서 거짓으로 막는 이들이 얼마나 큰 죄를 짓는 것인지 알려 주는 경우라 매우 명료한 교훈이 된다. 그러나 첫 번째와 두 번째의 경우는 해석이 어렵다. 다만 내가 언급하고 싶은 것은 구원을 받은 이후에도 스스로 죄를 택하는 경우 구원에서 멀어질 수 있다는 점이다. 우리가 얻은 구원은 신과의 계약이 아니라 관계이다. 계약은 한 번의 합의가 계속 효력을 발휘하지만 관계는 한쪽이 손을 놔 버리는 순간 끊어질 수 있다. 신은 우리의 손을 놓지 않는다고 했지만 내가 손을 놓는다면 관계는 더 이상 유지되지 않는다. 많은 경우 신보다 더 사랑하는 무언가가 생겨 신을 버리곤 한다. 그 경우 신이 용서할 방법은 없다.

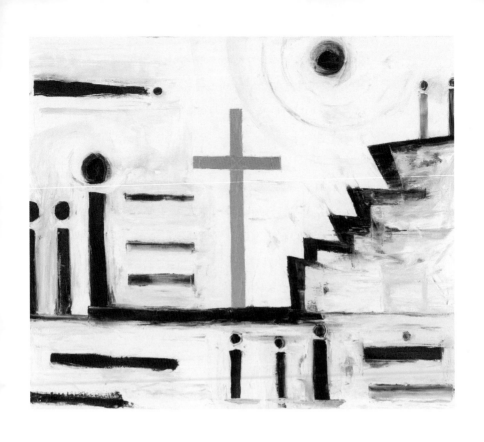

흑백의 시간에 In the Time of Black and White

신비

9권

Three as One

예수와 성령 그리고 신

삼위일체의 이미지

> "관계에 의해 규정되는 존재는 모두
> 단수singular이자 복수plural인 것이다."
>
> -장 뤽 낭시

신은 처음부터 단수singular이자 복수plural의 존재였다.
삼위일체[84]라는 개념이 어려운 내용은 아닌데 이해를 방해하는
것은 (자꾸 그리스 신화식으로) 삼위일체를 의인화해서 생각하려
하는 경향 때문이다. 성부는 제우스[85]로, 성자는 프로메테우스[86]
또는 아폴론[87]과 영웅들을 조합해 놓은 존재로, 성령은
큐피드[88]나 헤르메스[89] 등으로 자꾸 이미지화하려 한다. 그리고
그들이 어두운 신전 같은 공간에 모여서 마치 안개 속에서

84 신의 위격person(페르소나)은 성부, 성자, 성령 세 가지이며 서로 구별되면서도
 본질은 같다ὁμοούσιος는 그리스도교의 교리이다.

85 제우스(그리스어), 유피테르(라틴어), 주피터(영어)는 그리스 신화의 주신主神이
 다.

86 프로메테우스는 고대 그리스 신화에서 올림포스의 신들보다 한 세대 앞서는
 티탄족에 속하는 신이다. '먼저 생각하는 사람', '선지자先知者'라는 뜻이다. 인
 간에게 불을 돌려주었다.

87 아폴론(그리스어)은 그리스 신화에 나오는 태양과 예언 및 광명, 의술, 궁술, 음
 악, 시를 주관하는 신이다. 로마 신화의 아폴로(라틴어)와 동일시된다.

88 큐피드는 로마 신화의 사랑의 신으로 날개를 달고 있고 사랑의 화살을 쏘는 변
 덕스런 아기로 종종 그려진다. 열정적인 욕망passionate desire을 뜻하는 라틴어
 Cupido에서 유래했으며 그리스 신화의 에로스와 상응한다.

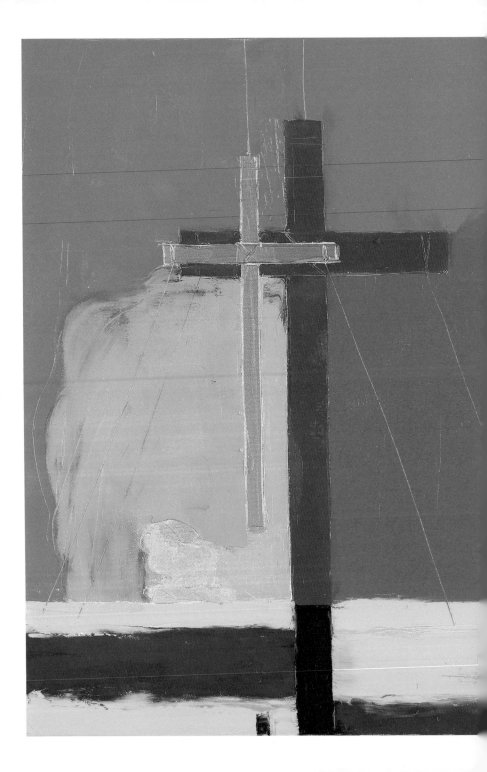

배후 2 Behind 2

만나듯이 대화하는 그림을 머릿속에 그리게 된다. 그러나 신은
영이고 영은 추상抽象이거나 무상無象이다. 물리적 세계에서
구상具象으로 존재하는 양태로 연상해서는 많은 오류와 오해만을
야기한다. 신은 이곳에 존재하나 동시에 모든 곳에 있다. 신은
역사의 밖에 있으면서 동시에 모든 역사에, 모든 인간의 선택에
함께 있어서 인간의 선택을 본 후에 역사를 조정한다. 처음부터
끝을 알았음과 동시에 인간의 선택을 존중하여 역사를
조정한다.

　　신화와 관련하여 한번 시도해 볼 수 있는 의미 있는 접근이
있다. 만약 영적 세계를 이해하기 위해 신의 역사 개입을
이미지화한다면 신화 속 인물보다 슈퍼 히어로의 능력을 적용해
볼 수 있겠다. 마블 코믹스의 슈퍼 히어로 중 하나인 닥터
스트레인지[90]를 예로 들어 보자. 그는 시간 복원 능력을 가졌다.
그가 그 능력으로 가능한 모든 경우의 현재를 다 실행해 보고
다시 현재로 돌아오는 방법을 통해 모든 가능성을 시뮬레이션해
보는 장면이 있다. 말하자면 신에게는 그러한 능력이 작동하고
있다고 할 수 있다. 다만 정확히는 모든 의지가 있는 인간의
역사적 변수를 다 시도해 보고 그러고 나서 다시 이 역사를

89　헤르메스(그리스어, '표지석 더미'라는 뜻)는 그리스 신화에 나오는 여행자, 목동,
　　체육, 웅변, 도량형, 발명, 상업, 도둑과 거짓말쟁이의 교활함을 주관하는 신이
　　며, 주로 신의 뜻을 인간에게 전하는 전령 역할을 한다. 올림포스 12신 가운데
　　두 번째 세대에 속한다.
90　Dr. Strange. 마블사의 슈퍼 히어로 캐릭터. 마법으로 시공간을 조작할 수 있
　　다.

현재적으로 혹은 통시적으로 지켜보고 있는 것이다.

성경에서 예수는 성령에 대해 몇 번이나 제자들에게 설명하지만 어떠한 설명에도 우리는 이 세상의 원리와 배경 지식으로 성령을 이해할 수 없다. 성경에서 예수는 성령을 어떤 때는 마음속 목소리처럼, 어떤 때는 역사에 임하는 신의 개입처럼, 어떤 때는 분위기처럼 말한다. 아마도 성령은 그 모든 것의 총합일 것이다. 그러나 이러한 설명 역시 충분하지 않다. 이 세상에 임한 신의 영을 온전히 담을 언어는 없을 것이기 때문이다.

신의 계획은 미래 예측을 불가능하게 한다

미래를 예측한다고 하는 다양한 사람들이 있다. 여러 가지 변화 요인들을 과학적으로 분석해서 그 인과율을 파악하는 미래학자들이 있고, 또 다른 종류이지만 경험과 직감으로 미래를 변화시킬 여러 요인들을 종합하여 말하는 역술인들도 있다. 또 귀신의 도움을 받아 과거를 맞추고 미래를 얘기한다고 하는 무속인들,[91] 점쟁이들이 있다.

성경엔 종종 신의 뜻을 전하는 '선지자'들이 등장한다. 그들은 신의 음성을 듣고 미래를 예언한다. 그들의 예언은 특별한 구원 사역의 목적에 따라 신에 의해 주어진 기적과 같은 현상이므로 개인의 필요를 위해 이루어지진 않는다. 그리고 그들에겐 일반적인 기도와는 다른, 신과의 소통 채널이 있었을 것으로 보인다. 반면 귀신의 힘을 빌린 예언자들도 나온다. 그들은 점쟁이에 가깝다고 보면 된다. 그리고 점쟁이를 돕는 귀신들에 대한 이야기도 볼 수 있다. 먼저 그 귀신들이 연결되어 있다는 표현이 나온다. 귀신들은 서로 네트워크가 있음을 알려 주는 것이다. 즉, 귀신들이 인간들의 과거 정보는 공유하여 맞출 수 있지만 미래를 맞출 수는 없다는 것이다. 왜냐하면 미래는

91 巫俗人. 무교巫教의 영매 또는 무당. 무교Korean shamanism, 무속 신앙, 무속巫俗, 무巫는 한국의 토착 종교를 말한다. 샤머니즘, 즉 무당으로 불리는 중재자가 신령과 인간을 중재하는 종교로서 토테미즘적인 성격도 가져 자연의 정령이나 토착 신령을 숭배했고 조상신 등의 귀신을 기렸다.

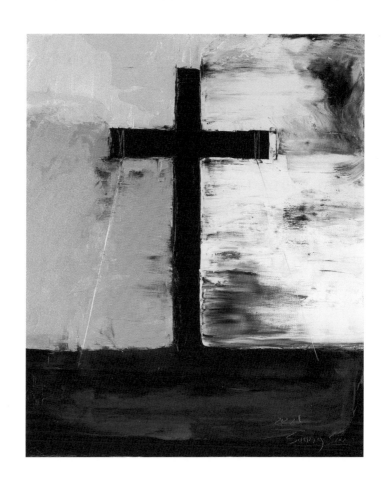

인간의 자유 의지와 그에 대한 시간을 초월해 있는 신의 반응이
합력하여 만들어 내는 예측할 수 없는 영역의 것이기 때문이다.
따라서 인간과 함께 시간 안에 갇혀 있는 귀신이 미래를 알 수는
없다. 다만 그들의 속성상 신의 계획과 인간의 구원을 훼방하기
위해 미래를 꾸며내고 속이려고 노력할 수 있을 뿐이다.

사람들은 미래를 무척 알고 싶어 한다. 그래서 무당에게

미래를 묻고 그 대가로 많은 돈을 내지만, 무당에게는 미래를 알 수 있는 능력이 없다. 무당은 미래가 아닌 인간의 과거를 맞춤으로써 신뢰를 얻는 것이다. 미래에 대해서는 직감적으로 추측해서 듣고 싶어 하는 얘기를 적당한 권위를 가지고 알려 준다고 보는 게 맞다. 그들의 추측은 둘 중 하나의 결과를 가져온다. 맞거나 틀리거나. 그들의 추측이 맞으면 맞추었으므로 의뢰인의 더 큰 신뢰를 얻는다. 틀리면 의뢰인의 정성이 부족하다거나, 자신에게 솔직히 말하지 않았다거나, 다른 영이 방해해서라거나 하는 변명으로 더 강한 물질적 보상과 종교적 행위를 요구한다. 무당을 찾아간 사람은 돈을 지불할 만큼 그들을 신뢰하기로 작정하고 간 것이므로 맞을 때뿐 아니라 행여 틀릴 때도 그들이 시키는 대로 할 수밖에 없다. 무당들은 감성이 매우 발달한 사람들인 경우가 대부분이다. 언론 보도를 통해 알려진 바에 의하면 무당들은 의외로 고객에 대한 정보 수집을 많이 하고 그 정보를 종합하는 능력이 탁월하다고 한다. 상대방이 의심하지 못하도록 단정적인 표현을 많이 쓰며 연기를 잘하고 격정적이다. 그들은 인류애나 신의 경륜[92] 등의 관계성을

92 經綸, dispensation. 신의 계획 안에서 신의 뜻을 이루기 위한 신의 역사. 신학적으로는 신의 거룩하신 뜻(계획)과 다스림과 관련해, 세상 만물의 운행과 질서를 주장하시고 온 역사를 주관하시며, 인간 구원의 계획과 실행 등에 관여하시는 신의 거룩한 역사(섭리)를 가리킨다(에베소서 1:9, 골로새서 1:25, 디모데전서 1:4). 경륜을 뜻하는 히브리어 칼칼라흐חַכְלִיל 는 목자가 양을 다루듯 필요한 것을 채워 주며 다스리다는 뜻이다. 따라서 경륜은 살림을 하는 행위, 즉 살림살이를 가리킨다. 영어로 번역하면 이코노미economy 이다.

중심 가치로 한 큰 신학적 체계가 없고 오직 개인의 길흉화복에 대한 욕망을 만족시켜 주며 그 일을 위해 저주와 축복과 음모와 결탁의 조언을 번갈아 가며 던진다.

무당과 점쟁이 같은 무속인들은 한때 민중의 정신적, 육체적 치료자로서 순기능도 담당했다고 한다. 그러나 의학이 그 자리를 대체하고 고등 종교가 개인의 욕망에 근거한 신앙을 제한하기 시작하자, 그들은 지하로 숨어들어 개인의 미래를 점쳐 주고, 윤리적으로 잘못된 삶을 산 결과로 찾아온 화가 있더라도 아랑곳없이 귀신의 도움을 받아 그 화를 막아 주는 역할을 자임하는 매우 위험한 존재가 되었다. 그들 중 탁월한 이는 사회 지도층과 부유층의 내밀한 정보를 고백 받고 실제로 그 정보를 토대로 네트워크를 엮어 주거나 조언을 해 주어 영향력을 미치기도 한다. (한 회사의 회장이 무속인을 찾아가서 속마음을 털어놓는다면 부회장도 당연히 그 회장의 내심을 알고 싶지 않겠는가? 그렇다면 이사도 부장도 평사원도 그 무속인을 만나기 위해 주머니를 열게 되는 것이다. 이것이 정치계뿐 아니라 교육계, 언론계에도 적용되는 무속의 영향력이다.) 그런데 성경은 신이 무당과 점쟁이를 무척 싫어한다고 말한다.[93]

93 "음란하듯 신접한 자와 박수를 추종하는 자에게는 내가 진노하여 그를 그 백성 중에서 끊으리니"(레위기 20:6). "주문을 외우는 사람과 귀신을 불러 물어보는 사람과 박수와 혼백에게 물어보는 사람이 있어서는 안 됩니다"(신명기 18:11, 새 번역). "또 그 아들을 불 가운데로 지나게 하며 점치며 사술을 행하며 신접한 자와 박수를 신임하여 여호와 보시기에 악을 많이 행하여 그 진노를 격발하였으며"(열왕기하 21:6).

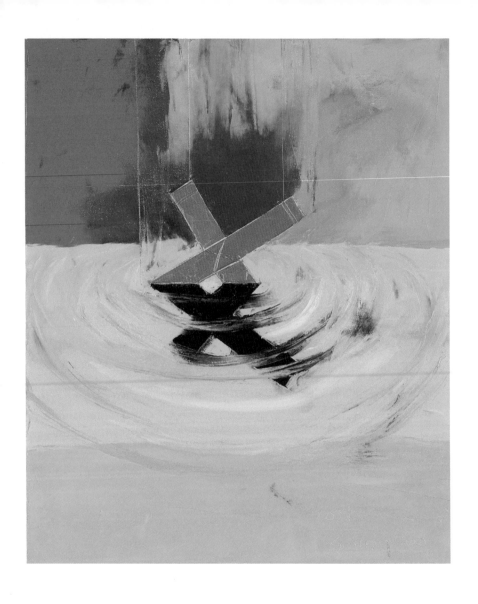

인양 Salvage

고통의 문제

고통[94]이란 인간에게 '이상異常'을 경고하는 알람이다. 고통은 몸의 통증과 심리적 괴로움으로 나누어 정의할 수 있다. 또 성경에선 인간에게 주어진 고통이 자연의 고통, 즉 인간으로 인해 겪는 세계의 고통으로 확장된다고 한다. 그런데 신은 이 달갑지 않은 장치를 왜 세상에 허락했을까? 생각해 보자.

신이 세상을 만들었을 때 세계는 표면적으로 완전해 보였다. 그러나 신이 인간에게 선택이라는 변수를 주면서 당연히 귀결되는 엔트로피 법칙,[95] 즉 파괴와 타락의 시나리오가 가동되었다. 인간은 신의 완전함보다 자신의 주권을 더 선호했다. 그렇게 완전함의 시간은 끝나고 불완전함의 시대가 열렸다.

에덴동산에서 완전함과 함께 멈춰 있던 인간의 역사는 인간이 자신의 주권을 행사하면서 비로소 작동하기 시작했고, 그 결과 자연과 인간에게 공통적으로 원하지 않는 상황들을 발생시켰다. 그리고 고통이 시작되었다. 신을 떠나 자기만의 선악의 기준을 가진 인간들은 매 사건의 옳고 그름을 판단하게 되었고, 서로 다른 입장의 인간들은 서로 싸우는 과정을 통해

94 苦痛. 불쾌한 감각적·감정적 경험.
95 entropy. 물체의 열적 상태를 나타내는 물리량의 하나로 흔히 일반인들에게 무질서도라고 알려져 있기도 하다. 모든 물질과 에너지는 오직 한 방향으로만 바뀌며, 질서에서 무질서로 변화한다는 열역학 제2법칙을 이르는 말이다.

합의점을 만들어 가게 되었다. 인간을 포함한 자연은 파괴와 죽음의 위협 앞에서 생존을 위해 투쟁하게 되었고, 대기와 토양과 천체는 아슬아슬한 균형과 충돌을 겪으며 신음하고 통곡하고 비탄에 빠지게 되었다. 이러한 고통은 (죄가 그랬던 것처럼) 인간의 자유로운 선택을 위해 신이 부여한 세계의 불완전함, 즉 변수變數로 인해 발생한 것이다. 이것은 발생한 것이지 만든 것이 아니다.

그래서 내가 주장하고 싶은 것은 이것이다. '우리 모두는 고통의 근본적인 원인을 자기 자신에게서 발견하려고 노력할 필요는 없다.' 세상의 고통은 불완전하도록 허용된 세상 때문이지 나의 선택 때문이 아님을 인정할 필요가 있다. 또한 그 불완전한 세상을 허용하고 자신을 희생한 신을 원망할 수도 없다. 신의 허용이 아니었으면 우리는 자유와 구원을 얻을 수 없었을 테니 말이다. 다만 우리는 언젠가 고통의 육체를 벗어나 어떤 감각도 없는 완전한 영적 상태에서 신과 연합하여 영광을 누리게 될 것을 소망하며 현재 삶의 고통을 견디고 가능하면 극복하도록 노력할 뿐이다.

이것을 아는 것이 고통을 극복하는 출발점이라고 나는 생각한다.

감사의 비밀

『시크릿』[96]이라는 논란이 많은 책을 본 적이 있다. 어떤 긍정적인 생각이 우주를 돌아서 내게 다시 긍정적인 결과로 돌아온다는 내용이다. 사회적 성공을 이룬 많은 인물들이 이 원리를 알고 적용하여 그런 성과를 냈다는 것이다. 대상이 없는 긍정적인 생각이 비결이라면, 성경에서는 신이라는 대상에 대한 '감사'와 '믿음'을 근거로 하는 긍정적인 생각을 제안하고 있다. 감사는 누군가가 나를 이롭게 하는 행위나 말을 했을 때 마음의 표현으로 그 값을 지불하는 것이다. (이것은 명백히 지불해야만 하는 대가이며, 감사를 해야 할 때 하지 않으면 채무자가 되는 것이다.)

성경에서 말하는 감사의 이유는 매우 다양하다. 신으로부터 창조되고 존재하게 되었음에 대한 기본적 감사, 세상을 살아가기 위한 필요를 채워 준 것에 대한 감사, 구원에 대한 감사, 그때그때 죄를 사하여 주심에 대한 감사, 아직 이루어지지 않았지만 최선의 결과를 줄 것이라는 믿음에 의한 감사 등 감사의 이유는 끝이 없다. 그리고 그 이유를 통틀어 은혜[97]라고 말한다. 성경에서 은혜는 없어도 되는 것을 신에게서 받았을 때를 말하는 것이 아니라, 없어서는 안 될 중요한 것을 받은

96　*The Secret*. 2006년 호주의 TV 작가 겸 제작자인 론다 번이 쓴 자기 계발서이다. 주제는 '끌어당김의 법칙'이라는 원리인데 긍정적인 생각을 하면 우주의 기운을 끌어당겨 실체화할 수 있고 성공하는 방법으로 사용할 수 있다는 것이다.

97　恩惠, grace. 고맙게 베풀어 주는 신세나 혜택.

231

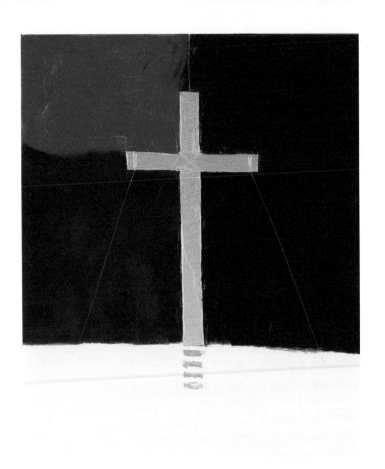

경우를 의미한다.

성경은 감사가 왜 중요하다고 하는가? 그것은 인간이 받은 것을 생각해 볼 때 신에게 감사하는 것은 최소한 해야 할 당연한 도리이기 때문이다. 당연한 것에도 신은 인간의 감사를 신에게 드리는 최고의 선물로 받아들이고 기뻐하기 때문이다. 그리고

감사하는 인간에게 다시 축복[98]으로 보상하기 때문이다. 그 외에도 감사는 인간의 심리와 내면에도 축복의 기름을 붓는다. 축복이 이루어져 가는 과정은 다음과 같다.

감사하려는 의도가 있는 인간은 비로소 현실을 영적으로 해석하려고 노력한다. 그러한 감사는 기본적으로 신이 준 삶에 대해 긍정적인 태도를 갖게 한다. 그래서 그는 현재까지의 자신의 상황을 신의 관점에서 재해석하게 된다. 그리고 그 해석을 통해 신의 의도를 묵상하게 된다. 그러고 나면 신의 뜻과 세상을 대하는 원리를 이해할 수 있게 되고 과거에 신이 베풀어 준 은혜를 기억하며 다음 선택의 방향도 자신 있게 결정할 수 있게 되는 것이다. 그리고 당장 부정적으로 보이는 일들에 대해서도 좌절하는 게 아니라 가장 좋은 결과로 해결될 것을 과거의 기억에 의존해 믿으며 방안을 찾아보게 되고 힘을 내어 실행하게 된다. 이것이 또 하나의 감사의 자기 완성적 기능이며 기독교인으로 하여금 세상을 행복하게 살게 하는 감사의 신령한 비밀이다.

98 　祝福. 신이 인간에게 복을 내리겠다고 약속하는 것이다. 인간의 입장에서는 다른 이를 위해 복을 빌거나 신의 권한을 대리해서 복을 베푸는 행위이다. 일반적으로 축복은 인간에게 좋은 일이 일어나는 것인데 그 좋은 일이 무엇인지는 매우 다층적이고 다양할 수 있다. 구원에서부터 생존의 안전까지. 쾌락과 부는 생존의 안전에 속하는 문제로 축복의 범주에서는 매우 작은 부분을 차지한다고 볼 수 있다.

찬양의 원리

성경은 인간이 신을 찬양[99]하기 위해 창조되었다고 한다. 찬양은 무엇인가? 찬양은 일반적으로 어떤 특별한 존재에 대해 그의 높은 가치를 효과적으로 고백하고 전달하는 행위이다. 또 종교적인 의미의 찬양은 한 인간이 신에게 영광[100]을 돌리는 행위이다. 그러면 '영광을 돌린다'는 의미는 무엇인가? '영광 돌림'은 어떤 존재가 자신의 현저함을 근거로 다른 존재의 현저함을 지지하는 것이다. 즉 뭔가 명예롭고 빛나는 순간 그 존재감을 근거로 다른 존재가 더욱 빛나도록 호명하는 행위인 것이다.

영광은 이 세상을 살아가는 데 크게 중요한 요소가 아닐 수

99 讚揚. 훌륭함을 기리어 드러내는 것. 성경에는 찬양을 뜻하는 여러 표현이 나온다.
송축(바락BARAK): 무릎을 꿇다. 낙타의 무릎을 꿇게 한다는 의미를 갖고 있다. 주인에게 봉사하기 위하여 무릎을 꿇는 것을 말한다.
찬송(자마르ZAMAR): 손가락을 퉁기다. 연주하면서 시를 읊다. 악기를 연주하면서 노래하는 것이다.
고백(야다YADAH): 던지다. 고백하다. 찬양하다. 구약에서 고백은 찬양의 성격을 가진다.
낭독(셔어SHIIR): 명예를 노래하다. 노래하듯 말하다. 큰 소리로 낭독하다.
경배(샤카SHCHAH): 몸을 굽히다. 절하다. 숭배하다. 손을 내밀다.
절하다(프로스케오PROSKUNEO): 손에 입 맞추다. 절하다.
100 榮光, Glory. 찬란하게 빛날 정도로 명예로움을 말한다. 주로 이름을 가진 존재의 아름다움의 상태를 밝음에 비유한 표현이다. ('신'은 발광체, '인간'은 반사체라고 할 수 있다.)

있다. 그러나 물질을 벗어난 영적 존재에게 있어 영광은 그 존재를 이루는 모든 것이며 몸과 같은 것이다. (결국 천국이라는 상태도 신과 연합하여 그의 영광에 참예하는 것 아닌가?) 따라서 영광을 돌리는 것은 영적 존재가 다른 영적 존재에게 베풀 수 있는 가장 중요하고 절대적인 제스처이다.

그런데 여기 한 가지 문제가 있다. 모두가 똑같은 피조물인 인간들은 누군가 다른 이로부터 호명되어야 영광스러워진다. 그러나 신은 그 본질상 이미 스스로 영광스럽게 존재한다. 어떤 이에 의해서도 규정되지 않는다. 따라서 영광 돌림을 받을 필요도 없고, 누군가의 찬양을 받을 필요도 없다. 또 인간에겐 신에게 돌릴 영광이 확보되어 있지 않다. 없는 영광을 어떻게 신에게 돌릴 수 있다는 말인가? 인간이 영광을 획득하는 방법이 있다. 그 과정을 살펴보자.

물질세계에서는 영광을 획득하는 몇 가지 방법이 있다. 주로 인간들 사이에서 발생하는 것인데 무엇인가 선망되는 업적을 이루어 다른 인간에게 영광을 받든지, 스스로 영광을 꾸며내든지 하는 것이다. 이렇게 얻은 작은 영광을 인간은 신에게 돌릴 수 있다. (신은 인간이 인간들 사이에서 신을 높이는 찬양을 의미 있는 것으로 여긴다고 성경은 말한다. 그것은 신이 인간을 소중하게 생각하기 때문이다. 그래서 인간이 인간 앞에서나 심지어 골방에서 신에게 영광을 돌릴 때에도 신으로부터 영광을 획득하게 된다.) 이러한 인간의 영광 돌림이 신을 더 영광스럽게 할 수는 없지만 신을 기쁘게 할 수는 있다. 그리고 다시 신의 그 기쁨과 주목은 인간의 영광이 되며 점차 확장되어 간다. 신을 찬양하는 것은 인간이 그것을 통해

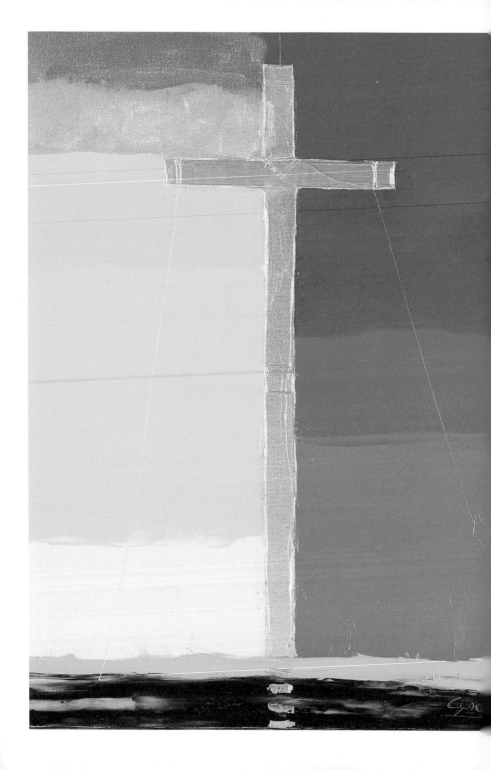

자신의 영광을 찾는 순환적이며 상호적인 증폭 현상이다. 그래서 신앙인은 찬양을 통해 신의 영광에 참예하는 경험을 하게 되고, 신을 찬양할 때 자신도 영광 속에서 큰 은혜를 받게 되는 것이다. 이 세상에서 인간들 사이에 발생한 영광은 매우 한시적이고 육체를 벗는 순간 사라져 버린다. 유일하게 영원히 남는 영광은 신에게서 부여받은 영광과 신에게 드린 (감사와 사랑을 담은) 찬양뿐이다.

또 신의 구원을 통해 획득한 영광은 인간을 매우 특별한 존재(신의 자녀 등)로 만들어 준다. 이것을 근거로 하여 아무런 영광의 자본도 없던 피조물인 인간이 이제 신에게 영광을 돌릴 수 있게 된 것이다.

그래서 신이 인간의 영광과 찬양을 받는 것은 신을 위한 과정이 아니다. 오히려 찬양은 신이 인간으로 하여금 신의 영광에 동참하여 함께 누릴 수 있도록 베풀어 준 은혜라고 볼 수 있다. 다시 말해서 피조물인 인간이 신을 찬양함으로써 신이 영광스러워지는 것이 아니라 인간이 신의 영광을 받아 입게 되는 것이다. (인간이 신에게 영광을 돌리면 신과 연합된 인간도 함께 그 영광을 공유할 수 있게 된다고 말할 수 있다.) 이것이 신을 찬양함으로써 영광스러워지는 인간 상태의 본질인 것이다.

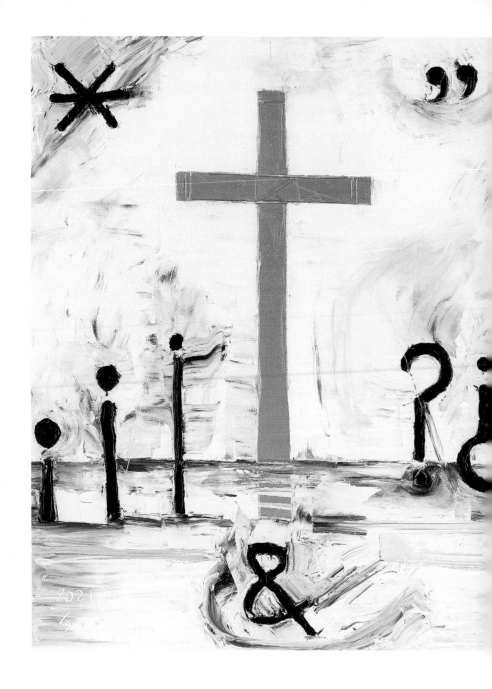

238

창조를 믿으면서 과학을 연구할 수 있을까

창조과학의 성과와 한계

창조과학[101]이 선풍적인 인기를 끌던 때가 있었다. 창조는 종교적 단어이고 과학은 합리적 분야인데 이 두 단어를 붙여 놓은 것 자체가 아이러니이며, 주창자들의 의도를 읽을 수 있게 하는 작명이다. 창조과학의 가장 큰 공격 대상은 진화론이다. 인간이 유기물에서 진화했다면 창조의 서사는 신화가 되어 버리기 때문이다. 그래서 창조과학은 진화론의 허점이나 창조의 증거를 찾기 위해 많은 노력을 기울였다. 물론 이러한 창조과학을 유사 과학이라고 치부하고 부정하는 사람들도 많이 있다. 나도 창조과학의 모든 주장에 동의하는 것은 아니다. 그런데 창조과학을 부정하는 무신론자들이나 신자들도 귀 기울여 볼 만한 창조과학에 내재된 두 가지 설득력 있는 논의가 있다. 1)진화론도 창조론과 마찬가지로 큰 종교적 믿음이다. 2)성경의 창조에 대한 기술記述도 많은 부분 과학적으로 증명될 수 있다. 어쩌면 창조과학의 궁극적 목표는 '성경이 모두

101 創造科學, creation science. 19세기 말 미국 개신교계인 제칠일안식일예수재림교에서 시작된 유사 과학이다. 한국에서는 1960년대 통일교에서 처음 도입했다고 한다. 성경무오설과 축자영감설 등 기독교 근본주의를 바탕으로 젊은 지구설, 노아 홍수 증명, 진화 부정 등을 주로 설파한다. 반대하는 신학자들이 국제적으로는 주류라고 하지만 미국 남침례회 선교사들의 영향과 칼뱅주의 신학의 영향이 큰 한국의 장로교 대부분에서 교단과 상관없이 창조과학의 콘텐츠를 활용하여 성경의 진실성을 증명하고 있다.

과학적이다'라고 증명하기 위함이라기보다 '우리 모두는 어떤
믿음 위에 살고 있는데, 진화론자는 진화라는 믿음을 선택했고
기독교인들은 신의 창조라는 믿음을 선택했다는
차이뿐이다'라는 것을 증명하고 싶은 것이다. (그것이 설득된다면
기독교인들은 자신이 비이성적이고 비합리적이어서 종교를 갖고
있다고 자책할 필요가 없고, 무신론자들도 신의 창조를 믿는 종교인들을
비난할 근거를 잃게 되는 것이다.)

 그리고 역설적이게도 나는 이러한 의도가 한국 교회 안에서
충분히 성공적인 결과를 낳았다고 본다. 결국 과학도
'가설이라는 믿음'에서 시작하는 과정이니 말이다. 그런데
문제가 있다. 변증적으로 발전하는 과학은 (인문 과학을 포함하여)
연구를 위해 객관적인 제로 베이스의 첫 출발점이 필요하다.
그러려면 그 출발점은 지적 설계자[102]의 의도적 창조가 아니라
무언가 '우연'이 개입된 '발생'[103]이어야 한다는 것이다.
창조에서 출발하여 만들 수 있는 실험과 증명은 존재하지 않기
때문이다. 신의 창조를 바탕으로 과학 이론을 만들고자 한다면
우린 데이터나 실험의 결과를 쉽게 무너뜨릴 수 있는 세계
외부의 힘(신의 존재와 개입)을 늘 염두에 두어야 할 것이다. 그런

102 intelligent desgner. 미국의 철학자 윌리엄 뎀스키 William Dembski (1960-)가
 주도하는 대체 창조과학인 지적 설계론에서 신을 대신하여 부르는 이름이다.
103 發生. 생겨나거나 나타나는 것.

불가지[104]한 변수를 포괄한 연구가 가능할 리 없으며, 더 이상 연구자의 연구 의지는 남아 있지 않게 될 것이다. 그래서 창조과학을 믿음의 기초에 갖고 있는 기독교인이라도 학문을 하는 사람이라면 진화론과 빅뱅을 인정할 수밖에 없다. 그것을 믿든 믿지 않든 그 토대에서 사고하지 않으면 인류는 과학적 발전을 이룰 수 없다. 그리고 앞에서 언급했듯이 신은 인간의 올바른 선택을 위해 세상의 질서를 유지하고 인간이 그것을 충분히 이해하길 바란다. 초자연적인 현상으로 인간의 상식과 역사와 과학을 쉽게 무너뜨리는 것을 기뻐하지 않을 것이다.

104 불가지론agnosticism은 몇몇 명제(대부분 신의 존재에 대한 신학적 명제)의 진위 여부를 알 수 없다고 보는 철학적 관점, 또는 사물의 본질은 인간에게 있어서 인식 불가능하다는 철학적 관점이다. 이 관점은 철학적 의심이 바탕이 되어 성립되었다. 절대적 진실은 부정확하다는 입장을 취한다.

중년의 한 기독교인이 느끼는 부끄러움

내가 대학을 다니던 1990년대엔 한국의 대형 교회가 그 성장의 정점에 있었다. 요즘과 같은 교회 부패상은 언론에 많이 나오지 않았고(사이비 종교 문제는 간혹 발생했다) 기독교인이라는 것만으로도 성실하고 정직한 사람일 거라는 기대를 받는 분위기였다. 대형 교회 목사들은 어떤 사회 인사들보다 존경받았다. (정치인들도 선거 때가 아니더라도 인사를 하러 교회에 종종 방문했다.) 매 주일마다 거대한 교회 본당은 다섯 번에 걸쳐 가득 채워졌고 잠실 체육관을 빌려 새벽 기도 행사를 할 정도로 기독교는 부흥했다. 신학교는 엄청난 경쟁률 속에서 인재들을 빨아들였다. 대학에서도 학생 운동이 점점 약화되고 취미 동아리와 종교 동아리가 각광 받았다. 이런 분위기 속에서 한국 기독교 청년들은 윤택하고 자부심 넘치는 신앙생활을 누릴 수 있었다. 당시 나는 내 전공인 예술 분야 외에도 성경 공부와 신학 공부에는 비중을 두었지만 (기독교사를 포함한) 현대사에 대해서는 거의 관심을 갖지 않았다. 일부 역사를 배우더라도 위인 중심의 선교 역사가 전부였고 기독교 역사에 대한 부정적인 목소리가 조금이라도 나오면 좌파 빨갱이나 교회를 무너뜨리려는 악한 세력으로 단정했다.

그래서 부끄럽지만 교회 역사를 알지 못했다. 그렇게 대학을 졸업하고 작가로 살아오면서 교회에서 벗어나고 싶은 뭔지 모를 답답함을 느꼈다. 무언가 내가 모르는 세상이 돌아가는 것 같았다. 교회 밖에는 다른 역사가 돌아가고 내가 사는 세상은

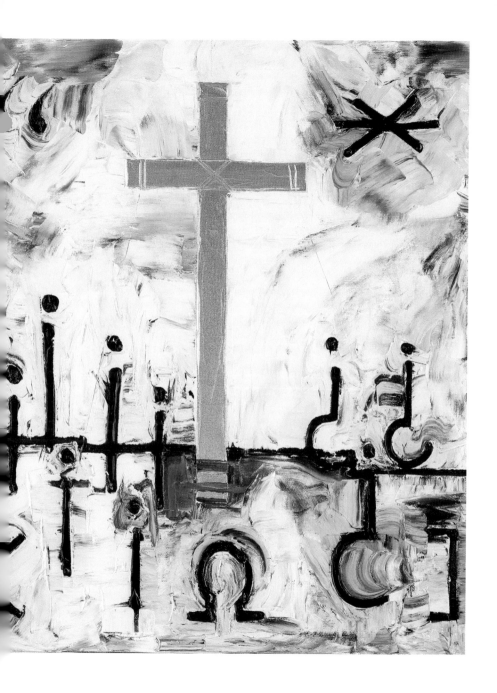

환상 속에 있는 것 같기도 했다. 그래서 다양한 매체를 찾아보기 시작했고, 역사를 알게 되었고, 한국 기독교를 직시하게 되었다. 그리고 고백하는 나의 마음은 '부끄럽다, 부끄럽다, 부끄럽다'였다.

그러나 나는 비난하는 마음으로 부끄러운 것이 아니다. 당사자로서 부끄럽다.

무지해서 부끄럽고, 사회 문제에 관심을 갖지 못해서 부끄럽다. 의식이 없어서 부끄럽고, 사회 변혁을 위해 노력한 이들을 몰라봐서 부끄럽다. 그리고 그 과정 안에서 예수를 바로 알지 못해서 부끄럽다.

예배

10장

곡선은 직선일 수 있다

십자가를 그리지 말라
십자가를 그린 이유

미술 학도로서 십자가를 그리는 것은 여러 가지 이유로 피해야 할 일이었다. 먼저 종교화 작가로 규정되는 순간 순수 미술 작가로서 인정받기 어렵고 기능적 프로파간다 작가로 인식되기 때문이다. 두 번째로 십자가라는 주제가 너무 현저하고 벌써 2천 년간 소재로 사용되어 이젠 고루한 취급을 받는다. 반면 또 대가들에 의해 나온 시대적 명작들이 이미 너무 많아서 웬만큼 잘 해석해서 뛰어난 솜씨로 그리지 않는 한 그나마 종교 작가로 인정받기도 힘들기 때문이다. 세 번째로는 주제적 어려움이다. 십자가 작품은 두 가지 상반된 방향의 주제로 구상되는데 십자가를 모독하고 종교와 신화를 거짓으로 규정하여 풍자하는 방향과 십자가를 찬양하는 방향이다.

새롭고 주목받는 시도들조차도 곧잘 십자가를 모독하는 방식으로 등장하는 경향이 있다. (소변에 빠뜨린 십자가 사진이 그 예라고 할 수 있다.) 이건 지양하고 싶은 길이다. 그런데 반대로 십자가를 찬양하는 방향은 유치하거나 더 이상 새롭게 해석하기 어렵다. 이처럼 십자가는 참 그리기 어려운 소재이다. 오랫동안 십자가를 그리지 않았다.

그런데 이제 난 갑자기 십자가 100개를 연작으로 그리고 있다. 100개는 상당한 수를 그리겠다는 다짐과 그 이상 평생 그것만을 그리고 싶지는 않다는 제한이 함께 담겨 있다. 십자가를 그리겠다는 다짐은 어머니의 요청으로부터

247

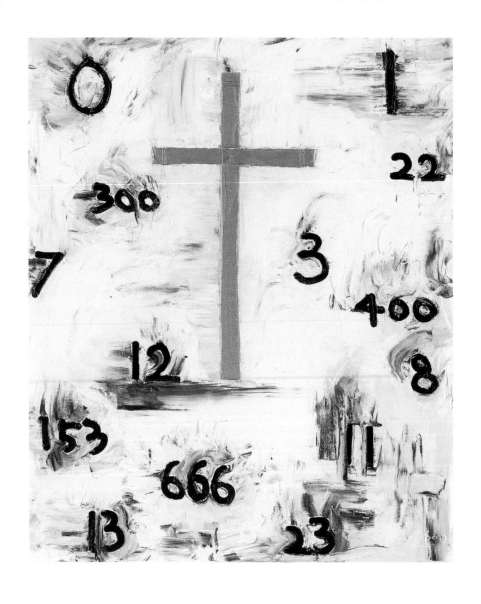

십자가와 특별한 숫자들 Special Numbers Meet the Cross

시작되었다. 꾸준한 지지자이자 후원자이기도 한 어머니는 나에게 말했다. "너만의 십자가가 있을 거다. 그걸 한번 꺼내 보자. 그리고 모두들 십자가 하나쯤은 집에 필요하다." 그래서 시작한 십자가가 전혀 다른 방향에서 내게 만족감을 주기 시작했다. 그것은 내가 한 번도 십자가 신앙에 대한 자신의 해석을 정리해 본 적이 없었음을 인식하게 한 것이다. 그리고 글과 함께 나는 매일 3.6도씩 앵글을 달리하며 입체적으로 십자가를 돌아보고 있다. 모든 기독인들이 자기만의 방법으로 자신의 십자가를 꺼내 놓은 것은 매우 의미 있는 구도적 작업일 것이라는 생각이 든다. 그리고 멋진 예배가 될 것이다.

우상을 제작하지 말라 1

교회 미술에 대한 고민

개신교는 표면적으로 성상[105]을 포함한 미학적 효과를 거부하는 경향이 있다. 그 시작은 교회 건축과 장식에 지나치게 투자를 하면 형태에 현혹되어 신앙의 본질인 신과의 만남에 오히려 방해가 된다는 생각(구교에 대한 비판)에서 비롯된 건강한 절제였을 것이다. 또 장식보다 자선과 선교에 돈을 쓰는 편이 예수의 정신에 더 부합된다는 점에서도 동의를 얻었을 것이다. 그러나 성상 제작을 금하면서 교회가 사회 전체에 대한 시각 미술의 주도권을 놓아 버렸을 뿐 아니라 미학에 대한 관심을 잃어버렸다는 것은 안타까운 현실이다. 이제 교회 안에서 쟁점이 될 만한 예술에 대한 생각들을 몇 가지 정리해 보려 한다.

교회 예술에 대해 논의하기 위해 먼저 예술과 미[106]에 대해 간단히 정의할 필요가 있을 것 같다. 예술은 매체를 사용해 미를 물질적 형태로 만들어 내는 것이다. 물질적 형태가 되면 많은 이들이 그 작품을 공유할 수 있게 되고, 그것이 보여 주는 미를

105 　聖像, icon. 기독교에서 성인이나 신을 그린 그림이나 조각. '성상 파괴 운동'이라는 역사적 흐름도 존재했으나 그것은 구교 초기에 정치적인 이유로 자행된 것이었고, 형상을 거부하는 이슬람교 지역 출신의 신학자들과 예수의 신성에 대한 신학적 논쟁으로 인한 성상 파괴도 주후 9세기에 마무리되어 근현대 신교의 성상 거부와는 그 흐름을 달리한다.

106 　美, beauty. 눈 따위의 감각 기관을 통하여 인간에게 좋은 느낌을 주는 아름다움. 개인적인 이해관계 없이 내적 쾌감을 주는 감성적인 대상.

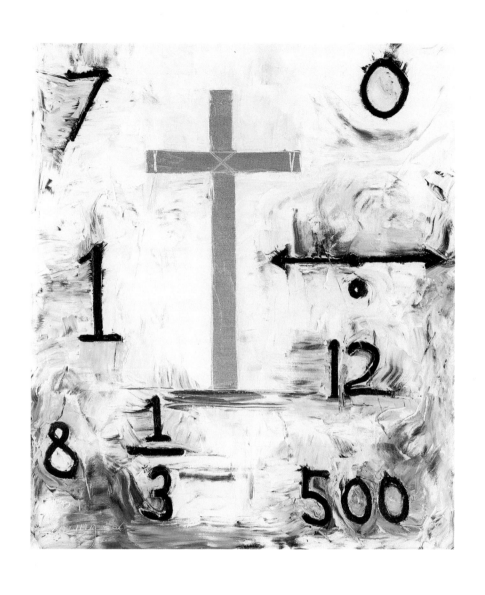

은십자가와 특별한 숫자들 Special Numbers Meet the Silver Cross

함께 즐기며 공감할 수 있게 된다. 여기서 다시 미를 정의해 보자. 미를 정의하는 여러 가지 방법이 있겠지만, 사전적으로 말하자면 '감각적 기쁨과 만족을 주는 대상의 특성'이라고 정의한다. 다시 말해서 미의 정의는 순환적이고 모호한데, "만약 '미'를 느끼게 하는 물건이 있다면, 그 물건이 미를 느끼게 하는 이유가 '미'이다"라는 식이다. 여기서 나는 순수한 미 자체의 정의보다 그것을 보고 느끼는 관객의 입장에서의 정의가 훨씬 쉽고 유용하다고 생각하여 미에 대한 정의를 다시 제시해 보고자 한다.

우상을 제작하지 말라 2

미와 믿음의 공통점

그 정의는 다음과 같다. 미는 '내재적[107] 가치의 물질화[108]
단위'라고 할 수 있다. 단어는 어려워 보이지만 풀어 보면
간단하다. 말하자면 이렇다. 인간의 심리 속에 바람을 담은 어떤
가치가 있다. 그리고 그것이 내면에서는 단지 어떤 단위의
추상적 덩어리일 뿐이었다. 그런데 그것이 외부의 어떤 의미
있는 물질적 현상으로 재현되면 매우 실체적인 감각이 되어 그
사람에게 기쁨이나 만족감을 준다는 것이다. 예를 들어, 한
사람이 알 수 없는 슬픔에 빠져 있다고 하자. 그가 가지고 있는
그 슬픔이 무엇인지 몰랐다. 그런데 길을 가다가 어떤 화가가
그린 아이와 어머니 그림을 보고 감동하여 참을 수 없이 눈물을
흘렸다. 돌아가신 어머니에 대한 마음이 그 그림에 투영된
것이다.

　이 사람에게 있어서 '미'는 모정에 대한 그리움이라고 할 수
있고 모자상은 의미 있게 재현된 물질적 현상이라고 할 수 있다.
이처럼 예술 작품 안에 있는 '미'는 명료하게 미의 작동을 보여
주지만 생각보다 더 많은 삶의 현장에서 '미'는 인간 생의 보편적
원동력으로 작용하기도 한다. '미'가 인간이 추구하는 가치를

107　內在的, intrinsic. 어떠한 현상 안에 존재하는.

108　物質化, materialization. 의식으로부터 독립된 객관적 실재로서 감각의 원천이
　　되는 대상이 됨 또는 그렇게 만듦.

품고 있어서 그렇다. 저급하게는 '생존 문제'에서부터 고상하게는 '영원에 대한 갈망'까지 인간의 사고는 모두 '미'라는 가치 체계에 따라 구조화되고 작동되는 것이다. 심지어 종교적 믿음도 가치의 발견에 의해 시작된다. 히브리서 11장 1절[109]에서 말하는 것처럼, 종교적 믿음 역시 그 내면의 소망하던 가치를 현실에서 만날 때 생겨나는 것이다. 자신이 찾던 것이 현실의 어떤 것에서 실현된 것을 확인하면 그 일이 마치 다른 어떤 사실보다 더 실재인 것처럼 믿음을 주는 것이다. 이런 측면에서 예술과 종교는 매우 닮아 있다.

109 "믿음은 바라는 것들의 실상이요 보이지 않는 것들의 증거니"(Now faith is being sure of what we hope for and certain of what we do not see).

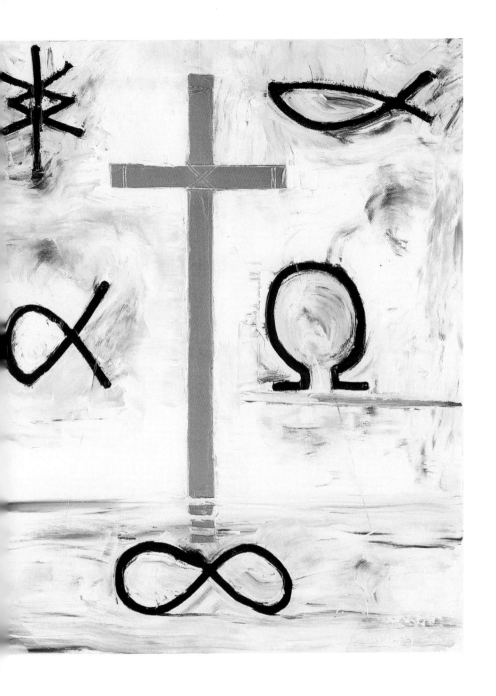

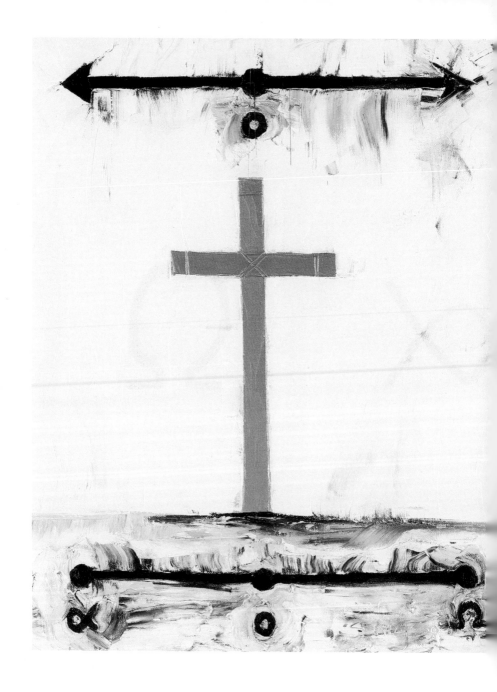

우상을 제작하지 말라 3
사람은 이기적인 이유로만 감동하고 믿음을 갖는다

예술 작품에 대한 감동도 종교적 믿음과 비슷한 양상을 띤다.
대체로 관객이 어떤 작가가 만든 작품을 좋아하는 것은 그
작가의 생각에 동의하기보단 내가 찾고 있던 어떤 욕구나 소망이
그 그림 속에서 실현되어 있기 때문이다. 마치 '내가 내면에서
찾던 누군가'를 닮은 여인을 만나면 마음이 열리고 사랑에
빠지듯, 사람은 누구나 사실상 자신의 내면의 가치와 사랑에
빠진다. (사실 그 여인이 훌륭한지 아닌지는 알 수 없다. 그러나 내 안의
가치 매김은 확실해서 그 여인의 실체와 상관없이 사랑할 대상이라고
확신케 하는 것이다.).

　　종교가 예술을 채택하여 포교나 예배[110]의 수단으로
사용하는 것도 (정도의 차이는 있지만) 미의 사용이 두 분야에서
유사하게 사용되기 때문일 것이다. 예배의 경우를 보면 선명하게
알 수 있다. 예를 들어 청중 예배를 보자. 청중 예배는 대개
'콘티'(행사 진행 순서지)에 의해 진행된다. 그것은 여러 명이

110 　禮拜, service of worship. 예를 갖추어 절하다. 신앙의 대상 앞에 경배하는 의
　　식이다. 성경에서 예배를 규정하는 단어는 히브리어의 '아보다이', 헬라어의
　　'라트레이아'로 이들은 노예나 고용된 종의 노동과 관계 있는 단어이다. 따라서
　　기독교의 예배는 신에게 봉사하고 굴복하여 영광을 높이는 의미를 갖는다고
　　볼 수 있다. worship은 worth와 ship의 합성어이므로 예배에 가치가 간섭하는
　　것이 중요한 부분이다. 신의 가치를 아는 것, 내가 가진 가장 가치 있는 것을 바
　　침으로 신을 높이는 것으로 예배의 본질을 해석할 수 있다.

동시에 참가하는 어느 다른 행사처럼 자연스러운 일이다. 그리고
이 콘티에서부터 '미적 고려'가 작동한다. '어떻게 하면 신도들을
지루해하지 않게 하면서 끝까지 감동과 감격을 주며 신의 임재를
경험하게 수 있을까?'라는 고려가 예배를 처음부터 끝까지
이끌어 가는 콘셉트concept인 것이다. 이제 예배는 참여자 모두를
동시에 참여하게 하여 만드는 한 편의 드라마이자
퍼포먼스performance가 되었다. 일종의 예술 작품인 것이다.

우상을 제작하지 말라 4
예배의 미학적 장치 1

일반적인 주일 예배를 미학적 시선으로(예배 기획자의 의도를 중심으로) 분석하여 보는 것은 미와 믿음의 관계를 인식하는 데 매우 유용한 접근일 것이다. 예배를 보자.

1. 먼저 예배 전 청중의 마음을 열게 하는 찬양이 악기로 연주되거나 성가대에 의해 불린다. (가능하면 신도가 직접 참여하게 하는 것이 의미로나 효과로나 더 낫다.)

2. 찬양을 하고 나면 신의 권위를 최대한 느끼게 하는 장엄한 합창과 함께 예배가 시작된다. 눈을 감고 고개를 숙이고 있으면 그 시간, 하늘이 열리고 천사들이 내려오는 연상이 된다.

3. 그러고 나면 회개의 시간이 온다. 위대한 신 앞에 무릎 꿇고 있으면 나의 작음이 느껴지고 눈물이 흐른다. 아무에게도 말할 수 없는 내 죄를 낱낱이 고백하게 된다. 그제야 느껴지는 해방감과 감사, 이제 비로소 예배드릴 자격이 생긴 것처럼 느껴진다.

4. 신앙고백문을 모두 한 목소리로 암송한다. 암송하는 군중의 소리는 많은 물소리처럼 예배당 가득히 울리고 메아리는 마치 영혼들의 웅성거림 같다.

5. 그 마음을 그대로 담아서 함께 찬송을 부른다. 은혜로운 가사와 감동적인 선율로 인해 고조되는 기분을 느낀다.

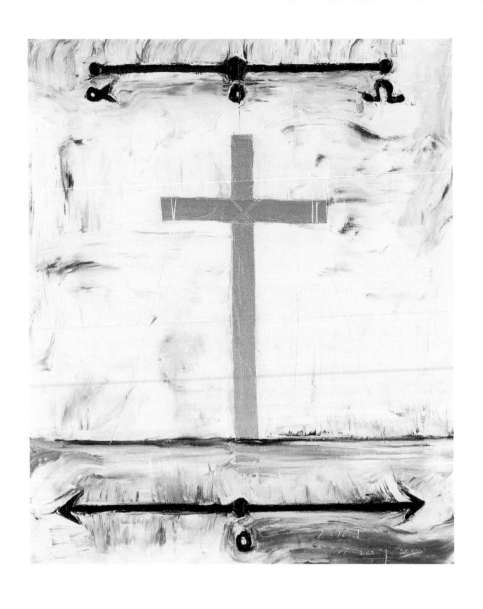

인간의 시간, 신의 시간 Kronos and Kairos

6. 존경받는 원로가 나와서 청중의 마음을 대신해 대표로 신에게 기도한다. 모두가 구절 끝마다 아멘을 외치며 하나 된 공동체임을 느낀다. 다수가 의지를 모아 신에게 올리는 기도는 더욱 강력한 힘을 가진 목소리임을 느낀다. (역시 하나보다는 여럿의 동의가 신에게 잘 전달될 것임을 실감하게 된다.)

7. 드디어 오늘의 말씀 봉독 시간이다. 성서를 펴는 손은 신령하여서 마치 무슨 구도적 존재가 되어서 비밀을 발견하는 듯 진지함과 설렘을 동시에 느끼게 한다. 인도자와 청중이 번갈아 성경 구절을 읽는다. 숨이 차지도 않고 일방적이지 않는 주고받음이 매우 경쾌하고 지루하지 않다. (성경을 읽어도 고어체의 문장이 이해가 되지 않아 목사의 해석이 더 기다려진다.)

8. 이젠 성가대의 합창 시간이다. 클래식 연주를 반주로 한 사성부의 신비로운 화음과 다수의 목소리가 신의 권위와 영광을 느끼게 하고 신의 완전한 임재를 감각하게 한다.

9. 그리고 적막. 목사가 설교대 저편으로 우아하고 권위적으로 나타난다.

10. 설교 단상은 사람 키만큼 높고 목사는 가운을 입고 있어서
 매우 권위적이고 거룩한 존재로 느껴진다. 목사는
 나지막하고 빠르지 않은 목소리로 긴장을 푸는 건전한
 농담을 던진다. 이어서 어색한 웃음이 사라지기 전에 그
 농담에서 건진 실마리로 교훈을 준다. 그리고 본격적으로
 신의 말씀을 대언하기 시작한다. 성경 구절의 의미를
 해석하고 그 말씀이 오늘 우리에게 어떻게 해석되어야
 하는지 다양한 각도에서 예를 들어 논리적으로 설득한다.
 목사의 설교가 끝나는 단락마다 청중들은 동의의 의미로
 아멘을 외친다.

11. 설교가 끝나 갈 무렵 이제 목사는 오늘 받아야 할 신의 지침을
 한두 문장으로 요약하며 함께 다짐하는 기도를 하도록
 유도한다. 청중은 통성으로 함께 기도하며 신이 정말 이곳에
 임재해 있다는 확신 속에 다짐하고 간구하며 기도한다.

12. 통성 기도 소리가 점점 작아지면 목사는 다시 한 번 다짐하고
 눈물을 흘리며 기도를 마무리한다.

13. 그렇게 감동의 시간이 끝나고 신에게 드릴 제물을 헌납한다.
 돈을 모으는 동안 마음을 감동하게 하는 연주가 울린다.

14. 박수 소리와 함께 광고를 전할 목회자가 나와 공동체에
 필요한 정보를 나누고 축복할 사람과 위로할 사람을
 호명하여 공동체의 가족 같음을 느끼게 해 준다.

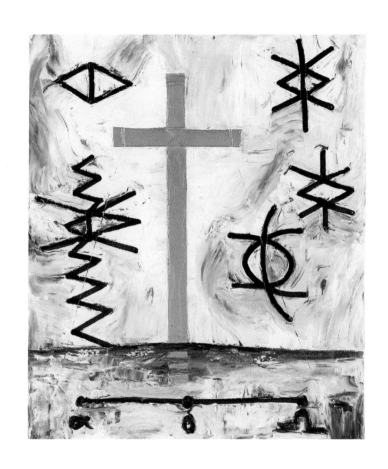

15. 마지막으로 목회자의 축도가 베풀어진다. 설교했던 목사의
 축복 기도를 받고 한 주 동안 살아갈 에너지를 얻어 가는
 느낌을 받는다.

우상을 제작하지 말라 6

미학적 장치를 부정하는 예배의 위험성

이렇게 예배는 성도들의 마음의 흐름을 만들어 가기 위해 디자인된 하나의 아름다운 작품이다. 성공적으로 마쳤을 때 성도들은 신을 만나고 돌아가는 기분을 느낄 것이다. 그러나 바로 이 지점에 위험성이 있다. 예배가 인간이 디자인한 작품이라면 신을 빼고도 충분히 이 행사를 통해 인간이 신을 만났다는 감각을 경험하게 할 수 있는 것이다. 오컬트[111] 이단 집회는 물론이고 개신교 예배에도 그런 경우가 적지 않다.

아이러니한 것은 최초에 '미학'을 부정하고 '성상'(우상)을 거부하여 가장 진실한 예배를 만들겠다던 의지가 오히려 이미 사용되고 있는 미학적 장치의 정체를 가리고 마치 대단히 영적이고 마술적인 현상인 것처럼 호도하는 배경이 되었다는 것이다. 차라리 교회가 미에 대한 연구와 관심을 다시 기울이기 시작해야 하지 않을까 하는 강한 필요가 느껴진다. 만약 현대 예배의 예술적 요소가 신을 직접 보이고 만져지는 것으로 여기게 현혹하는 위험한 것이 되었다면 당장 점검해 볼 필요가 있지 않겠는가?

111 occult. 신비학 神祕學 또는 은비학 隱祕學 은 서양의 전통 사회에서 주술이나 유령 등 설화, 문헌으로 전승되는 영적 현상에 대해 탐구하고, 그것에 원리나 규칙이 있다고 여기며 이를 이용하려 했던 신념을 가리킨다. 오늘날에도 실제로 오컬트적 상징을 추종하거나 연구하고 종교적 신앙으로 삼는 인물, 단체가 소수 존재하고 있다.

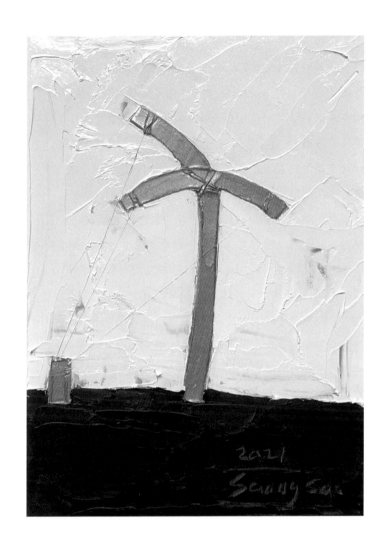

성도를 들었다 놨다 하는, 신앙 없는 설교자가 있다고 해
보자. 그가 언변술만으로 성도를 감동시킬 수 있다면 그것은
위대한 일인가? 위험한 일인가? 당연히 위험한 일이다. 또

출중한 연주자는 찬양 하나만 가지고도 충분히 성도들을 흥분케
하거나 카타르시스[112]를 느끼게 할 수 있다. 성도들이 예배를
통해 신을 만나는 것 자체가 좋아서 예배에 참석하는 것인지,
예술적 효과나 미학적 장치들이 좋아서 예배에 참가하는 것인지
혼동되게 할 수 있다면 이 또한 매우 큰 문제가 아닐까? 현대
대형 교회들이 본질을 잃어 가는 원인이 이러한 흥행을 추구하는
효과주의 예배와 기복주의 설교의 결합이라는 데는 보편적
동의가 이뤄진 것 같다. 그리고 현대 교회는 미학에 대한 주권을
포기하면서 이러한 미적 장치들에 대해 무방비 상태가 되었다.

교회는 다시 미와 예술에 관심을 갖고 해석해야 한다.
그것은 예배 안의 미적인 장치를 영적인 현상으로 여기지 않는
솔직한 태도로부터 시작될 수 있다. 우리는 모두 어떤
아름다움에 이끌려 교회에 왔다. 다만 그 아름다움이 신의
아름다움을 가리지 않도록 구별하는 일은 매우 중요할 것이다.
모든 아름다움이 다 신으로부터 기인한 것은 아니기 때문이다.
이 일을 위해 우리는 미를 배격하거나 감출 것이 아니라 더 많이
논하고 창작하고 공유하고 누려야 한다. 그리고 우리는 교회가
아름다움을 어떻게 사용하는지 알 필요가 있다. 그러지 않으면
신이 주신 아름다움을 즐기되 신을 배제하는 일이 생길 수 있기
때문이다.

112 catharsis. 마음의 정화 혹은 배설. 승화 작용으로 인한 쾌감. 연극에서 감정 이
 입을 통한 감동.

우상을 제작하지 말라 7

다시 예배의 본질로

예배를 위한 미학적 장치들은 절대로 나쁜 것이 아니다. 오히려
그 기획과 실행 자체가 헌신이며 찬양일 수 있다. 그래서 더욱
본질에 충실한 예배 미학을 발전시키고 새롭게 시도할 필요가
있다. 그리고 우리가 사용한 미적 장치들이 기적이 아님을 알릴
필요가 있다. 다만 이 모든 기획과 장치는 신을 향한 찬양임을
모두가 알아야 할 것이다. 그리고 적어도 예배 안에서 예배의
주인공은 인간이 아닌 신이 되어야 한다. 인간의 감동은 찬양의
마음을 하나로 모으기 위한 도구일 뿐 목적이 되어서는 안 된다.

신은 어디에나 계신다. 단지 우리가 그에게 집중할 기회가
드물 뿐이다. 결국 예배는 신에게 드리는 시간이지 인간이
무엇인가를 받는 시간이 아니라는 것을 분명히 해야 한다. 또
신이 특별히 그 행사에만 임재[113]한 것처럼 꾸며서도 안 된다.
예배는 많은 성도가 동시에 신에게 집중할 기회를 주는 시간이지
신이 특별히 임재하는 제사가 아니다. 다시 한 번 강조하지만
신은 어디에나 계신다.

113 臨在, presence. '신이 내려와 있다'라고 번역해 볼 수 있으나 이것은 의역이다.
접신이나 강림 등으로 오해할 소지가 있어서 원어를 보면 히브리어 '파님'은 신
의 얼굴을 의미한다. 즉 '신의 얼굴을 마주한다'라는 의미에 가깝다. 신을 물질
적으로 연상해서 존재를 느껴 보려는 것보다 비유적으로 해석하는 것이 맞을
듯하다.

얽힌 Entangled

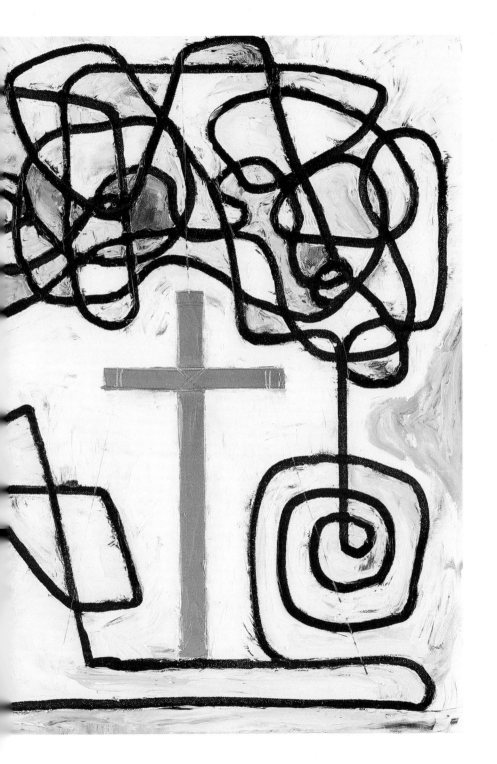

기도

11장

잔영

기도는 무엇인가

신은 인간의 기도[114]를 듣고 그 기도에 반응하여 역사를
바꾼다고 하는데, 정말 그런가? (참고로 신의 작은 개입도 나비
효과[115]로 인해 역사를 전혀 다른 모습으로 만들 수 있다. 또 한 사람의
의견이 신에게 관철된다는 것은 그 사람의 의견이 다른 이들의 역사에
영향을 미치므로 서로의 이익을 침해하게 된다는 말이 된다. 기도가
각자의 의견이라고 규정한다면 모든 이의 기도가 응답되기란
불가능하다.) 기도 응답은 실재하는가? 모든 기도가 응답되는 게
아니라면 어떤 기도가 응답되는가? 이러한 질문에 답을 찾기
위해 기도를 처음 접한 사람처럼 기도를 낯설게 보기로 한다.

기도가 무엇인지 생각해 보자. 기도는 인간이 신에게 말하는
것이다. 그렇다면 기도는 상호적인가? 일단 전제로 알아 둬야 할
배경 지식은 '신이 인간의 마음이나 상황을 인간의 기도라는
매개체를 통해서 보고 받아야 알게 되는 것은 아니다'라는
점이다. 신은 모든 것을 알고 있으므로 기도의 기능은 사실 신을
위해 필요한 것이 아니라 인간에게 필요한 것이다. 그러면
인간을 위한 기도의 기능은 무엇인가? 대부분의 기도는 '인간이

114 祈禱. 신 또는 신격화된 대상과 의사소통을 시도하려는 행위 또는 신에게 무엇
 인가를 간청하는 행위를 말한다.
115 butterfly effect. 어느 한곳에서 일어난 작은 나비의 날갯짓이 뉴욕에 태풍을
 일으킬 수 있다는 이론이다. 미국의 기상학자 로렌즈 E. N. Lorenz 가 사용한 용
 어로, 초기 조건의 사소한 변화가 전체에 막대한 영향을 미칠 수 있음을 이르는
 말이다.

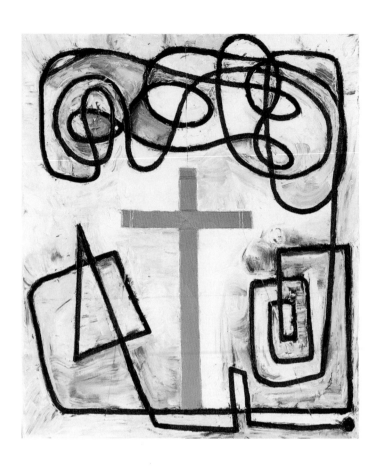

신에게 자신의 말을 일방적으로 하면서 신이 어떤 뜻을 가지고
있는지 추측하는 시간'이라고 표현하는 것이 적확할 것이다.
기도하는 사람은 자신이 지금 무엇을 원하고 있고, 신에게
간구하는 요구가 그의 욕망에서 나오는 것인지 신의 계획에
부합하는 것인지를 아직 알지 못한 채 기도 안에서 끊임없이
가늠해 보고 있는 것이다. 일부 사람들은 기도를 감정의 해소나

신에게 보내는 감성적 호소라고 생각하기도 하는데 그것은 인간의 입장에서 생각하는 기도의 순기능이지 신의 입장에서 보는 기도의 주요 기능이라고 보기 어렵다.

기도의 메커니즘은 다음과 같다. 기도를 진행하기 위해서는 먼저 신의 뜻과 어긋나 있는 생각과 행동, 즉 죄를 제거해야 한다. 그러지 않으면 신의 기준으로 생각할 수 없다. 그래서 먼저 회개를 한다. (성경을 알아야 빨리 자신의 죄를 말할 수 있다.) 그러고 나면 비로소 신의 계획을 정직하게 물을 수 있게 된다. 그리고 신에게 구하는 것이 왜 신에게 의미 있는 일인지 설득하며 명분을 만들어 보게 된다. 이 과정도 역시 신을 설득하는 과정이라기보다 기도자 자신의 선택이 어떤 의미인지 스스로 인지하는 과정이라고 보는 게 더 정확하다. 그러고 나면 기도자의 심리 안에서 신의 목소리처럼 느껴지는 어떤 선택이 도출되어진다. 그것이 실재 신의 음성인지 자신이 만든 것인지는 알 수 없다. 그러나 그는 그것을 신의 뜻으로 받아들이고 감행하고 행동한다. 왜냐하면 그러한 추측만으로도 인간은 신에게 자신의 주권을 양도했음을 충분히 표시한 것이기 때문에 이제 신 앞에 의미 있는 선택을 할 수 있게 된 것이다. 그리고 이 모든 과정을 기도로 여기며 지켜보는 신이 있다.

신이 기도를 들어주지 않는 이유

물론 신이 곧바로 직접 그 바람을 들어주진 않는다. 몇 가지
이유가 있다. 1)우선 기도 중에 기도자의 바람이 수차례 변하기
때문이다. 어느 시점의 바람을 들어줘도 그것이 절대적으로
기도자의 바람이라고 할 수 없다. 그의 생각이 정리될 때까지
기다릴 수밖에 없다. 2)신은 그 인간을 위한 반응을 매우
종합적으로 고려하여 해야 한다. 전체 역사의 흐름을 깨지
않으면서, 다른 이의 기도나 삶과도 충돌하지 않아야 하고, 그
기도자 한 명의 선택도 최대한 자유롭게 반영해야 한다. 또한
3)신은 (그가 신을 부정하지 않는 한) 기도자를 위한 선한 결과를
만들어 주어야 한다. (심지어 무엇인가를 바라며 기도하는 기도자
자신도 자신의 바람이 자신을 선으로 인도할지 알지 못한다.) 그렇게
신은 인간의 기도를 참고하고 그의 자유로운 선택을 역사에
적용한다. 그리고 그 기도는 분명히 신에게 영향을 미친다.
하지만 그것이 한 인간의 기도가 그대로 이루어진 결과라고 말할
수는 없을 것이다. 부분적으로 영향을 미침에도 불구하고 언어적
기도가 신의 온전한 응답을 만들어 낼 수는 없다. 그렇다면
무엇이 신의 응답을 이끄는 보다 더 강력한 방법인가?

　(언어적 기도보다) 인간의 '선택'이다. 인간의 자율적 결정과
선택이야말로 신과의 진정한 상호적 대화이자 기도의 완성이다.
다시 말해서 기도는 신에게 드리는 말뿐 아니라 선택과 행동까지
포괄해야 한다. 그리고 이 결정과 선택에 이르도록 내면에서
도와주는 도구가 바로 언어적 기도인 것이다. 신은 기도자의

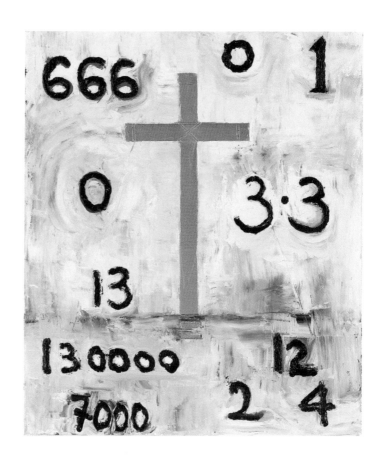

선택과 행동이 반영된 새로운 형태로 역사를 완성한다.

정리해 보자면 인간은 언어적 기도를 통해 신의 뜻을 묵상하게 되고, 그 묵상의 결과로 매일 점차 신의 뜻과 가까운 선택과 실행을 결정하게 된다. (그것이 기도를 통한 영적 자기 성숙이다.) 그러면 그 의지가 신에게 전달되어 역사에 적용된다. 그 과정과 경험을 통해서 인간은 신과 더 깊은 연합을 이루게

277

된다. (기도는 신을 위해 해 주는 것이 아니라 인간 스스로를 위한 것이다.)

기도가 예외적으로 잘 응답되는 것 같은 때가 있다. 내가 신께 부탁한 대로 상황이 흘러가거나 기적과 같은 일이 일어날 때 그런 느낌이 든다. 그러나 많은 경우 이것은 그냥 자연히 그렇게 된 것이다. 그리고 정말 신이 기적을 이루어 낸 때는 그 기도를 통한 인간의 부탁 때문이라기보다는 그 인간의 결정과 선택이 신의 뜻과 동일한 방향이어서 나타난 신의 반응일 수 있다.

마지막으로, 기적적 응답에 대해 언급하고 싶다. 신이 인간의 기도를 듣고 방향을 바꾸어 기적을 일으키는 경우가 있다. 소위 말해서 기도의 실제적 응답이 일어나기도 한다. 하지만 그것은 한 개인의 소망이 너무 절실해서가 아니다. 신이 자신의 경륜을 이루기 위하여, 또 인간을 위해 자신의 존재를 드러내야 할 때뿐이다. 이런 때 신은 자신이 역사 속에 선택한 인간이나 일단의 사람들과 동역하여 자신을 드러내 보이는 기적을 만들어 낸다. 하지만 이러한 초자연적 응답은 앞서도 말했듯이 매우 예외적이다. 그런 기적을 바라고 기도하기보다는 차라리 '신이 자신과 연합한 인류에게 가장 좋은 결론을 준비했고 이 세상의 역사를 만들어 가는 데 인간의 선택을 무엇보다 중요한 요인으로 받아들인다'는 성경의 가르침을 믿어야 할 것이다. 다시 말해서 우리의 모든 기도는 신이 준비한 미래에 신의 방식으로 이미 성취되었다.

신을 싫어하는 이유들

신을 싫어하는 사람들이 있다. 그리고 거기엔 그들만의 합리적인 이유가 있다. 그들을 (신의 다른 피조물로서) 사랑하고 이해하기 위해 그들의 목소리를 있는 그대로 들어 보자.

"신은 독재자다. 신은 인간을 창조하고 자연과 우주를 창조했다는 이유로 인간을 자기 마음대로 지배하려고 한다. 인간은 자신의 존재를 스스로 결정할 때 비로소 초인(깨달음을 완성한 구도자, 한계를 초월한 인간)이 될 수 있다. 그래서 신의 계획이 무엇이든 간에 나는 내가 알고 느끼고 결정한 대로 행하겠다."

"신이 있다는 증거가 없지 않은가? 내가 신에게 종속되기 바란다면 신은 내가 존재하는 게 분명한 것처럼 자신을 분명히 증명해야 한다. 있는지 없는지 모를 내세를 위해 확실하지도 않은 신을 찾기보다 세상이 돌아가는 법칙을 연구하고 충실히 살다가 죽어 사라지는 게 더 합리적이고 이타적이며 숭고하지 않은가?"

"신을 알고 믿는다는 인간들을 많이 알고 있는데 그들을 보면 신을 믿지 않는 사람들보다 더 부정하고 이중적이더라. 그렇다면 신앙은 그냥 이미지용 가면이고 사실은 신이 없는데 믿는 척하는 거 아닌가? 아니면 신을 믿는 사람들은 그냥 약해서 스스로 결정도 못하고 누군가 의지할 대상이 필요해서 허구의 대상을 의지하고 그러는 거 아닌가?"

"성경을 믿을 수가 없다. 너무 오래된 책이고 모순도 많다.

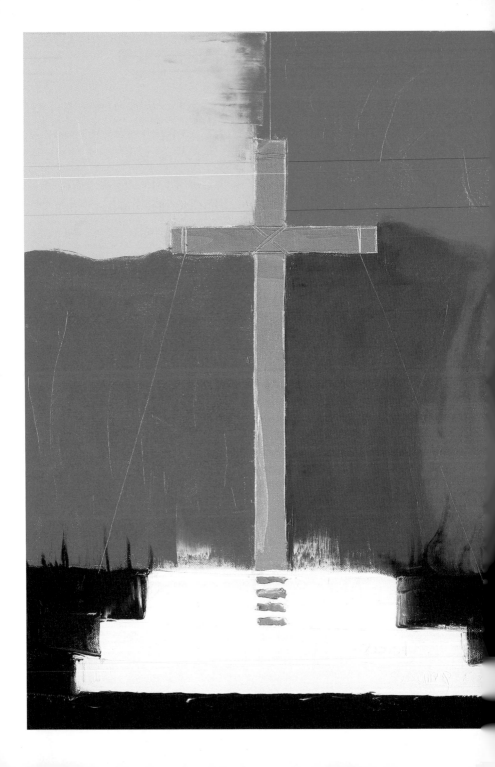

번역도 너무 여러 차례 되었고 현대의 윤리관과 부딪치는 부분도
많다. 그런데 어떻게 그 성경이 주장하는 신의 존재를 믿을 수
있는가? 예수가 신이라는 것도 이상하고 그의 죽음이 세상과
무슨 상관이 있는지도 설명이 되지 않는다. 그가 행한 기적들,
부활을 포함한 초자연적 현상들이 있었다면 지금은 왜 그런
현상이 안 일어나는지도 설명이 되지 않는다. 그래서 나는
무신론을 선택한다. 단 한 문장이라도 설득되는 논리를 따라가야
이성적이고 합리적이며 안전한 삶을 살 수 있지 않는가?"

　　"난 우연을 좋아한다. 난 행운이 좋고, 확률을 사랑한다.
그리고 신은 확률의 적이다."

믿음의 충돌

어떤 종교인이 다른 종교인과 만났다. 그런데 머리가 아프고
가슴이 뛴다. 상대방이 뭔가 위력 있고 나는 쪼그라드는
느낌이다. 그냥 빨리 이 사람에게서 벗어나고 싶다. 그리고
이렇게 말한다. '영적으로 우린 안 맞는 것 같아요.' 이런 장면을
몇 번 본 적이 있다. 같은 교회 안에서도 본 적 있다. 또 친구가
다른 친구를 따라 점 보러 갔다가 허탕 치고 돌아와 뭔가
전리품처럼 꺼내 놓는 이야기 중에도 이런 내용이 있었다.
친구는 자신이 무당과의 영적 전쟁에서 승리했다고 했다. (애초에
점집에는 왜 갔는지 궁금했다.) 이런 영적 충돌은 왜 일어나는가?

　　믿음은 가치 체계라고 말한 적이 있다. 누군가 자신이
소망하는 것을 외부에서 발견하면 그것을 소위 말하는 '알파
진리'[116]로 인정하고, 그 알파 진리로부터 시작하여 모든 세상의
진실을 이해하기 시작한다. 이렇게 만들어진 이해 체계를
믿음이라고 한다.

　　모든 사람은 이런 체계를 하나씩 갖고 있다. 어떤 사람은
매우 단편적인 소망, 즉 개인의 생존과 번영을 위한 바람을
중심으로 이 체계를 만들고(무속이 그런 경우라고 생각한다), 어떤
사람은 그보다 훨씬 종합적이고 보편적인 공생적 가치를
바람으로 이 체계를 만들었다고 하자(고등 종교의 경우이다). 이 두
경우, 믿음의 사람들이 살아가면서 확장시키거나 고도화한

116　진실을 이해하기 위한 기준이 되는 최초의 진리.

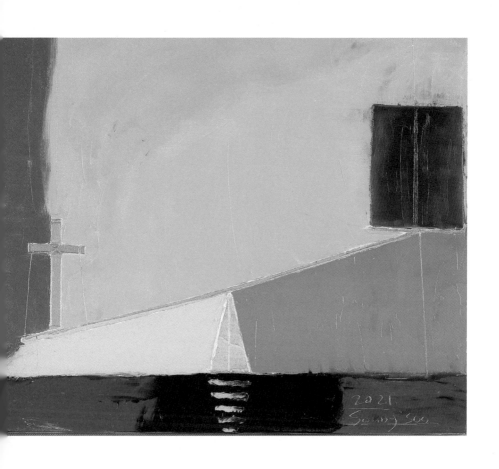

체계는 최초의 소망의 건전성이나 스케일에 기인하여 구성되어 간다. 그러다가 어느 시점에 이 두 개의 체계가 만나 서로의 체계의 스케일과 완결성을 비교하는 순간 (몇 마디의 정보 교류만 해 봐도) 엉성한 체계의 골조는 다 무너져 버리고 수치를 당하게 된다. 그리고 그들이 서로 지속적인 교류를 유지하면 작고 엉성한 체계는 곧 견고하고 완결된 고상한 체계에 설득되어 흡수되어 버릴 것이다.

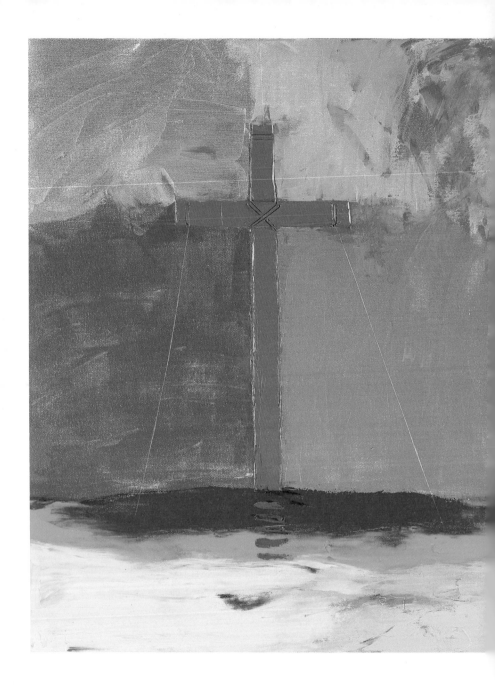

방언의 추억

트랜스 현상 체험

1990년대에는 교회 안에 성령 은사[117] 체험 집회들이 한참 유행을
하던 시기였다. 미국이나 호주의 세련된 찬양 집회 문화와
미국의 카리스마 운동,[118] 신사도 운동,[119] 한국의 무속적
신비주의가 함께 뒤섞여 매우 매력적인 기행들이 예배 안에서
발생하곤 했다. 그중 압권인 이벤트는 병 고침과 예언이었고
널리 대중적으로 체험되는 은사는 방언[120]이었다. (가끔 예배 중에

117 은사라는 단어는 헬라어로 카리스마 χάρισμα나 도레아 δωρεά이며 신약 성경에
 약 20번 정도 나온다. 이 은사라는 말은 넓은 의미로는 신이 사람에게 주는 모
 든 은혜를 지칭하며, 좁은 의미로는 사람이 영적으로 거듭날 때 신이 자신의 교
 회를 성장시키기 위해 성도들에게 주는 특별한 능력의 영적인 기능을 가리킨
 다.

118 카리스마적 기독교 Charismatic Christianity 란 믿는 자의 삶의 모든 부분으로서
 성령의 역사, 영적 은사 및 오늘날의 기적들을 강조하는 기독교의 한 형태이다.
 이런 실천자들을 카리스마적 기독교인 혹은 중생자라고 부른다. 일반적으로
 카리스마적 기독교는 종종 오순절주의, 은사주의 및 신카리스마 운동이라는 3
 개의 분리된 그룹으로 분류된다.

119 新使徒 운동. 영어로는 New Apostolic Reformation(새로운 사도적 개혁) 혹은
 New Apostolic Movement(새로운 사도적 운동)이라고 한다. 미국 언론들이 많
 이 사용하는 용어인 'Charismatic Christianity, Charismatic Movement'도
 결국 같은 의미이다. 사도의 지위를 다시 만들고 신비주의나 기복 신앙 등에 경
 도된 기독교 현상이다.

120 방언이란 말은 헬라어 '혀'(글로싸)와 '말하다'(랄레인)의 합성어로서 '혀로 말
 하다'는 뜻이 있다. 기독교에서 말하는 방언 speaking in tongues 은 성령의 역사
 중 하나로서 '배운 바 없는 언어로서 영과 혼이 분리되는 상태에서 말하는 현
 상'이라고 할 수 있다.

금이빨이 생겼다는 보고도 있었는데, 세상 쓸데없는 기적이라는 생각을 했었다.)

어느 수련회 때였다. 나는 비교적 냉철한 이성을 유지하려 했으나 교회 조직의 중간 리더로서 권위를 위해 그리고 영적 호기심으로 그래도 방언 정도는 하고 싶었다. 그래서 수련회에 가서 열심히 통성 기도를 했다. 3일째 되었을 때 저녁과 밤 사이 어느 즈음의 예배에서 나는 드디어 혀가 얼얼하고 비슷한 발음을 반복하는 영적 체험을 하게 되었다. 목이 메어 왔고 눈물이 터지며 드디어 영의 존재가 내 안에서 확인되는 것 같았다. '성령이 없다면 어떻게 이런 현상이 일어날 수 있는가?' 하는 생각이 들면서 믿음이 강화되는 느낌이었다. 그날 이후로 집회가 있을 때면 종종 방언 기도를 했다. 방언 기도는 그랬다. 묘하게도 비슷한 음절이 반복되었고, 무슨 의미인지는 모르는데 마음의 감정은 어떤 흐름 안에서 울컥하기도 하고 기쁜 마음도 들고 했다.

내게 집회는 매우 즐거운 일이 되었다. 내가 이제 은사 집회의 메인 플레이어가 된 기분이었다. 성령 충만한 기분과 신비로운 세계 이면의 문을 여는 듯한 환희는 대단한 것이었다. 그렇게 참가한 많은 기도 집회에 어느 정도 익숙해졌을 때 발견한 사실은 집회마다 반복적으로 일어나는 이벤트들이 있다는 것이었다. 대표적인 것이 트랜스 현상[121]이었다. 이런 집회에는 그것도 다양한 트랜스 현상들이 함께 일어났는데 혼절하는 사람, 춤을 추며 점핑하는 사람, 손을 저어서 뭔가 말하려는 사람, 소리를 지르는 사람 등 일상에서는 볼 수 없는

금기를 깬 행동들이 일어났다. 한마디로 가관이었다. 그런데 방언도 그 트랜스 현상의 일종이 아닌가 하는 생각을 했다. 그리고 후에 조사해 보니 트랜스 현상들은 대부분 과학적으로 설명되는 거였고 그렇다면 내가 경험했던 방언도 그럴 거라는 생각에 이르러 정리해 보았다.

과학적으로 정리된 트랜스 현상은 다음과 같다. 트랜스 현상은 일종의 무아지경이나 황홀경[122] 속에 특정한 행동이나 뇌의 특정 기능만을 사용하는 부분 마비 상태를 의미한다. 이것은 약물이나 심리적 최면에 의해서도 작동되는 기재이다. 이것을 경험하면 경험자는 신체를 이탈한 초월적 경험을 함으로써 영적 체험을 했다고 생각하게 되고 잠깐의 숙면과 쾌감으로 인한 해소감을 경험하게 된다. 이로써 현실의 두려움, 염려를 잊고 새로운 마음을 갖게 되는 것이다.

121 트랜스trance는 비정상적인 각성 상태로서, 스스로 자각하지 못하고 외부 자극에 완전히 반응하지 못하면서도 목표를 추구하고 현실화할 수 있거나, 트랜스를 유도한 사람이 있는 경우 그 사람의 지시를 따르는 것만 선택적으로 반응하는 상태이다. 트랜스 상태trance states는 비자발적으로 예상치 못하게 발생할 수 있다. 트랜스라는 용어는 최면hypnosis, 명상meditation, 마술magic, 몰입flow, 기도prayer 상태와 연관되어 있다.

122 사람이 황홀의 경지에 이른 것을 황홀경恍惚境이라고 한다. 황홀은 대개 '어떤 사물에 마음이나 시선이 혹하여 달뜸'을 뜻하는 한자어로, 한자로는 恍(황홀할 황)과 慌(어리둥절할 황)이 모두 통용된다. 영어로는 rapture라고 하며, 이는 개신교에서 휴거를 의미하는 어휘이기도 하다.

기독교 방언 연구

언어의 규칙성

그렇다면 방언은 무엇인가? 내가 스스로 관찰하여 본 바를
토대로 내린 방언에 대한 주관적 이해와 설명은 이렇다. 우선
방언은 범종교적으로 나타나는 현상이라고 한다. 충격적이었다.
그 말은 방언이 기독교의 성령이 만드는 현상이 아니라, 신이
어떤 특별한 목적으로 인간에게 준 보편적인 은사(일반 은총)일
수 있다는 말이기 때문이다. 또 약물을 사용하거나 흥분과
최면을 이용한 다양한 무속과 원시 종교의 황홀경에서도 알 수
없는 소리를 내는 신도들은 많이 목격된다고 한다. 그런데
기독교 방언 안에는 이러한 현상과 같은 일이 없는가? 만약
성령이 주는 거룩한 방언이 따로 있다고 주장하려면 이것은
기독교 안에서만 발생하는 특이한 방언이 있어야 성립하는
가정이다. 한번 살펴보자. 기독교의 방언은 만국어 통역 기능을
하는 말foreign language과 이상한 소리strange tongue 의 방언으로
나뉘는데 한국 기독교가 말하는 소위 방언은 후자인 이상한
소리이다. 그런데 내가 경험한 이 기독교 방언은 다행히도 조금
특이했다. 이 방언은 소리를 내는 것뿐만 아니라 의미를
지녔다는 점에서 그랬다. 또 트랜스 상태뿐 아니라 이성의 각성
상태에서도 발화한다는 것이 특징이었다. 또 기독교의 방언은
원하는 사람만이 할 수 있다는 점이 특별하다고 할 수 있다.
의지가 개입된다는 것이다.

　　이런 측면에서 기독교적 방언을 경험에 비추어 묘사해 보면,

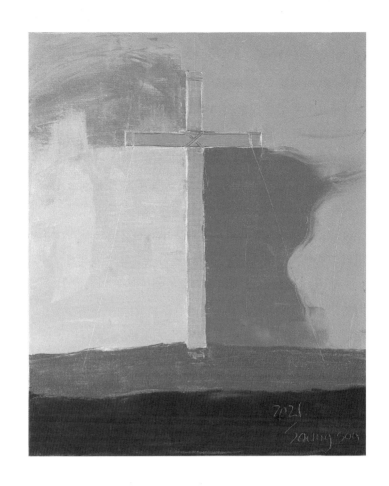

방언의 소리는 각각의 음절이 반복되고 음운이 있음을 알 수
있다. 따라서 이것은 언어라고 볼 수 있다는 생각이 든다. 그러나
내가 알고 배운 다른 사람에게 의미를 전달하려는 목적의 언어가
아니다. 마치 나 자신도 모르게 나 자신이 스스로에게 하는 말
같았다. 말 그대로 내 언어는 그냥 내 무의식이 만든 언어였다.
그럼 이 언어는 왜 만들어졌고 어디에 쓸 수 있는가? 스스로

해석할 수 없는 이 언어의 용도는 무엇인가? 아마 기도자 자신조차 이해할 수도, 표현할 수도 없는 마음을 그 자신에게 전달하기 위해 만든 듯한 언어라고 할 수 있다.

　이해를 돕기 위해 자주 쓰는 회화 비유로 방언을 설명해 보려 한다. 말하자면 내가 만들어 내고 있는 '방언'이라는 이 언어는 작품 경향으로 볼 때 '구상 작품'보다는 '추상 작품'일 것이다. 영적인 콘텐츠는 현상처럼 느껴지는 추상이지 내러티브를 가진 구상이 아니기 때문이다. 따라서 영의 상태나 영의 고백에는 따로 추상적인 영의 말이 필요하다. 신에게 기도할 때 내 상태를 내 영이 한국말로 번역해서 신에게 기도한다면 얼마나 많은 내용이 제한을 받겠는가? 울고 고함을 질러야 할 때 그 감정 상태를 차분히 설명하는 게 얼마나 비효율적인가? (경제적이지 않다.) 이런 제한된 소통의 상황에서 내 뇌가 아마도 영적인 상태를 담을 말을 도저히 찾을 수 없어서 필요에 따라 새로운 언어를 만들어 낸 것이 아닌가 추측해 본다. 그것이 방언인 것이다. 실제로 방언은 내용에 따라 억양과 음절이 바뀌는 것을 기억할 수 있다. 또 기도자가 의지적으로 자신을 나타내며 신에게 기도하려 할 때는 오히려 방언을 하지 않게 된다. 그러나 철야 기도나 금식 기도처럼 오랜 시간 동안 영의 기도를 할 때엔 영의 말로 직접 쏟아내는 것이 더 효과적이고 정확할 것이다. 그래서 신은 인간에게 영의 언어인 방언을 선물했다고 생각한다. 그리고 내가 경험한 방언의 규칙성을 떠올리면 자신의 방언에 대한 해석도 충분히 가능할 것이라는 생각이다.

예술

12장

Balance

비유가 아니면 말하지 않았다

예수가 비유를 사용한 이유는 무엇인가

예수는 청중을 향한 중요한 메시지, 특히 신의 나라나 영적
현상을 설명할 때 묘사나 논리적 설명보다 비유[123]를 사용했다.
그 이유는 무엇일까? 예수가 제자들에게 비유를 사용한 이유를
설명한 것을 살펴보면, '듣고 이해해야 할 사람만 이해하도록
일종의 보안 장치로써 사용했다'고 밝힌다.[124] 비유 자체에
그러한 차별 기능이 있다는 말이다. 처음엔 잘 이해되지 않는
말이지만 '비유'라는 수사법의 특성을 이해하고 나면 예수가
비유를 사용한 것이 자신을 믿지 않는 자들은 알아듣지 못하게
하고 자신을 사랑하고 신뢰한 제자들에게 조금이라도 더 가깝게
영적 세계를 경험하게 하고픈 열정과 사랑이 감춰져 있음을 알
수 있다. 함께 살펴보자.

　(앞에서 영적 세계를 추상화에 비교하며 설명했을 때) 추상적

123　비유, 譬喩, metaphor. 어떠한 현상이나 사물의 설명에 있어서 그와 비슷한 다
　　른 성질을 가진 현상이나 사물을 빌려 뜻을 명확히 나타내는 수사법이다. 또 동
　　물이나 사물에 대한 비유를 사용하여 만든 이야기를 우화parable라고 하는데
　　예수의 비유는 우화의 형식으로 만들어진 것이 많다.

124　"또 이르시되 들을 귀 있는 자는 들으라 하시니라. 예수께서 홀로 계실 때에 함
　　께한 사람들이 열 두 제자로 더불어 그 비유들을 묻자오니 이르시되 하나님 나
　　라의 비밀을 너희에게는 주었으나 외인에게는 모든 것을 비유로 하나니 이는
　　저희로 보기는 보아도 알지 못하며 듣기는 들어도 깨닫지 못하게 하여 돌이켜
　　죄 사함을 얻지 못하게 하려 함이니라 하시고 또 가라사대 너희가 이 비유를 알
　　지 못할진대 어떻게 모든 비유를 알겠느뇨"(마가복음 4:9-13).

세계인 '영의 세계'를 구상적인 방식의 묘사나 물질적 설명으로
보여 주려 하면 오해가 클 수 있다고 했다. 그것이 영을 세속적인
방식으로 잘못 이해하게 만드는 가장 큰 이유이기도 하다.
그렇다면 어떻게 해야 하는가? 예수는 언어로 제자들이 영적
세계에 대한 예수의 말을 각자 내면의 경험으로 직접 이해하도록
해야 했다. 그리고 비유만이 그렇게 할 수 있는 유일한 길이었다.
그 놀라운 과정을 이해하기 위해서는 비유의 본질을 살펴볼
필요가 있다. 그것은 다음과 같다.

　　비유는 화자[125]의 메시지와 청자[126]의 경험을 특정 단어로
연결하여 주는 언어 기술이다. 예를 들어 "오늘 바람이 실크
같아"라고 말했다고 하자. 화자는 청자가 실크라는 천을
경험적으로 알고 있으리라 추측하여 단어를 선택했을 것이다.
만약 화자가 청자의 상황이나 경험을 잘 추측하여 그 말을
적확하게 선택했다면 청자는 우선 당연히 '실크'를 알고 있을
것이다. 그리고 이제 자신의 경험 속에 있는 실크를 천천히
떠올리게 될 것이다. 이때 그는 단순히 실크의 촉감뿐만 아니라
냄새와 온도와 시각적인 반짝거림, 그 실크를 경험할 때의
조명과 실내 분위기, 자신이 그 당시 몇 살이었는지까지도
떠올리며 추억하게 된다. 이제 청자는 화자가 말한 바람의
느낌을 단편적으로 '따뜻하다', '시원하다' 혹은 '세다',
'약하다'로 느끼는 것이 아니라 자신의 기억을 활용하여

125　話者. 말하는 사람.
126　聽者. 듣는 사람.

금속성 색채 안의 십자가 3 Cross in Metallic Colors 3

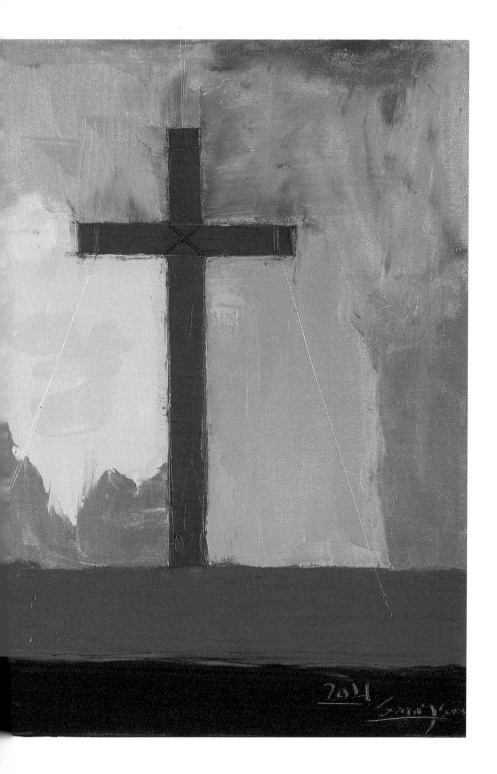

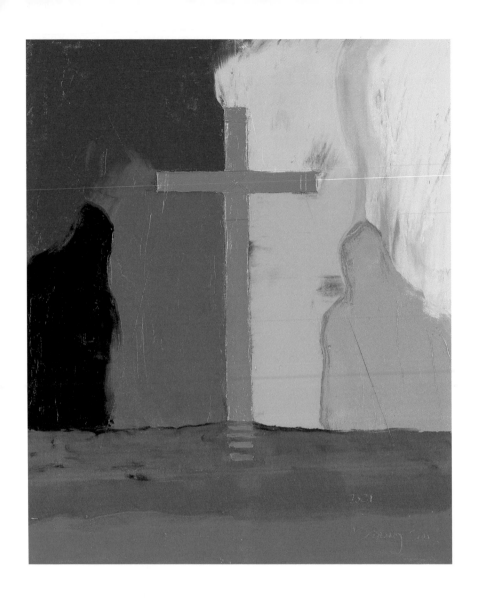

핑크 십자가 Pink Cross

공감각적으로 느끼고 경험할 수 있게 되는 것이다. 이것을 유추類推, analogy라고 한다. 비유는 이렇게 듣는 사람으로 하여금 훨씬 풍성한 입체적 정보를 누리게 해 줄 수 있다.

유추의 놀라운 작용은 이제 청자로 하여금 '실크'라는 것을 화자가 준 정보라고 생각하지 않고 자기 내부에 기억된 자신의 소유라고 인식하게 한다. 여기서 중요한 갈림길이 생긴다. 먼저 화자에게 호감이나 신뢰를 갖는 청자의 경우, 현재 벌어지고 있는 현상인 '바람'과 내가 과거에 경험했던 '실크'를 적극적으로 연결시키게 된다. 그리고 실제 바람과 실크의 경험에 유사점이 있을 경우, 화자의 말에 크게 공감하며 마음을 열고 그 풍성한 느낌을 사실처럼 공유할 수 있게 되는 것이다. 그런데 반대의 경우, 화자를 불신하거나 무시하는 마음이 있는 경우에 청자는 아예 바람과 실크에 대한 경험을 연결시키려는 노력을 하지 않을 뿐 아니라 분노를 느낀다. 그리고 이렇게 한마디 뱉는다. "무슨 말도 안 되는 소리를 하고 있는 거야? 바람이 무슨 실크야?"

이렇게 비유는 화자에 대한 신뢰 여부에 따라 청자로 하여금 그 화자의 말에 대해 더 풍성한 이해를 갖게 할 수도 있고, 반대로 아예 귀를 막아 버리게도 할 수 있는 것이다. 믿지 않는 자에게는 이처럼 화자의 비유가 비밀이 되어 버리는 것이다.[127]

비유의 놀라운 기능은 더 있다. 보이지 않거나 말로 표현하기 어려운 현상을 이해하게 하고 느끼게 해 주는 것이다. 말하자면 위의 예시 문장에서 설명하고 싶은 현상인 '바람'은 보이지 않는다. 보이지 않는 바람을 어떻게 이해시킬 수 있을까? 먼저 과학적인 정보를 기술할 수 있을 것이다. "현재 바람이 초속

몇 미터의 속도이다", "어느 방향에서 어느 방향으로 분다" 등과 같이. 아니면 바람에 대한 사람들의 반응을 간접적으로 묘사할 수도 있을 것이다. "봄바람 때문에 사람들이 다 눈을 감고 음미하고 있어", "바람에 머리카락이 흩날리고 꽃잎이 떨어진다" 등.

하지만 이 정보들은 바람의 실체를 공감각적으로 알려 주기보다 단편적인 이미지만을 전달시키므로 청자는 그 현상을 정보로 받아들일 뿐 입체적으로 풍성하게 경험할 수 없다. (그 객관적인 정보들은 비유와 달리 화자에 대한 신뢰 여부에 따라 거부할 이유도 없기 때문에 앞에서 말한 비유의 보안 장치로서의 기능도 없다.)

비교하기 위해 비유를 써서 전달해 보자. "오늘의 바람은 나에게서 겨울을 씻어 내는 거 같다", "이 바람이 나를 위로하는 것 같다"고 하면 듣는 사람은 바람에 대한 정보를 듣는 것이 아니라 그 자체를 나의 내면의 기억과 함께 경험적으로 느낄 수 있다. 훨씬 더 공감각적인 이해를 가질 수 있게 되는 것이다.

물론 '바람'이라는 것은 보이지 않더라도 실제로 감각할 수 있는 것이기 때문에 좀 긴 시간만 주어진다면 직설적으로도 설명할 수는 있다. 그러나 영적인 현상이나 영원에 대해서라면

127 "예수께서 이러한 많은 비유로 저희가 알아들을 수 있는 대로 말씀을 가르치시되 비유가 아니면 말씀하지 아니하시고 다만 혼자 계실 때에 그 제자들에게 모든 것을 해석하시더라"(마가복음 4:34-35). "예수께서 이러한 많은 비유로 저희가 알아들을 수 있는 대로 말씀을 가르치시되, 비유가 아니면 말씀하지 아니하시고 다만 혼자 계실 때에 그 제자들에게 모든 것을 해석하시더라"(마태복음 13:34-35).

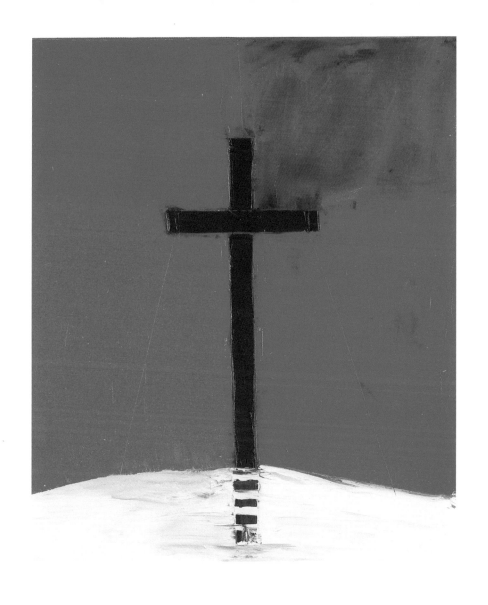

붉은 빛깔 안의 붉은 십자가 Red Cross in Red Colors

어떨까? 여러 가지 객관적인 수치와 과학적 설명, 사람들의
반응만으로 설명이 될까? 그것도 내면의 기억과 경험을
일깨우면서? 그것은 불가능하다. 언어로 영적인 세계를 마치
내가 경험한 것처럼 공감각적으로 느끼게 해 줄 유일한 방법은
'비유'밖에 없을 것이다. 그래서 예수는 영적인 세계를 비유로
설명한 것이다.

천국에 대한 예수의 비유를 예로 들어 보자. "천국은 마치
밭에 감춰진 보화와 같다"라는 예수의 비유를 들은 사람을
가정해 보자. 예수를 신뢰한 사람은 자신의 경험 속에서 밭과
(자기가 경험한 가장 가치 있던) 보물을 연상할 것이다. 그리고
자기가 우연히 발견한 돈이나 공짜로 받았던 경품, 기대하지
못했던 횡재의 쾌감을 떠올릴 수도 있을 것이다. 그리고 그
연상된 기억과 감정 속에서 천국의 감격을 재현해 보는 것이다.
그리고 그 재현된 천국은 자신의 내면에서 만들어진 것이므로
스스로 깨달은 듯 뿌듯함 속에 신의 나라에 대한 믿음을 강화할
것이다.

반면 예수를 신뢰하지 않는 어떤 이가 그 비유를 들었다고
생각해 보자. 그는 이렇게 말할 것이다. "밭에 누가 보물을 숨겨
놔? 바보야? 진짜 있다면 거기가 어디야? 있으면 가르쳐 줘
봐"라고. 그리고 그는 결코 예수의 비유를 통해 천국을 경험할 수
없을 것이다. 그리고 그나마 조금 가지고 있던 예수에 대한
신뢰마저도 비유를 거부함으로 함께 잃어버리게 되는 것이다.
(비유는 이렇게 예수를 믿지 않고 거부하는 마음이 있는 자들이
알아듣지 못하게 하는 보안 장치가 되어 있다고 했다.)

마지막으로 비유의 또 다른 놀라운 기능은 메시지를 살아 있게 만든다는 것이다. 다시 말해서 청자의 경험이 변함에 따라 매번 해석이 새롭게 다가온다는 것이다. "천국은 마치 여러 곳에 뿌려진 씨앗과 같다"라는 말을 들은 사람이 있다. 어느 날엔 자신이 가시밭에 뿌려진 씨앗과 같이 연상되다가, 다른 날엔 좋은 밭에 뿌려진 씨앗으로 연상된다. 그리고 예수의 제자가 되기로 한 다음엔 자신이 이제는 씨를 뿌리고 있는 사람으로 경험되기도 한다. 비유는 이렇게 청자의 마음과 함께 변하며 매일 새롭게 살아난다.

　　그래서 예수는 세상에 외친다. "들을 귀 있는 자는 (천국에 대한 나의 비유를) 들을지어다."

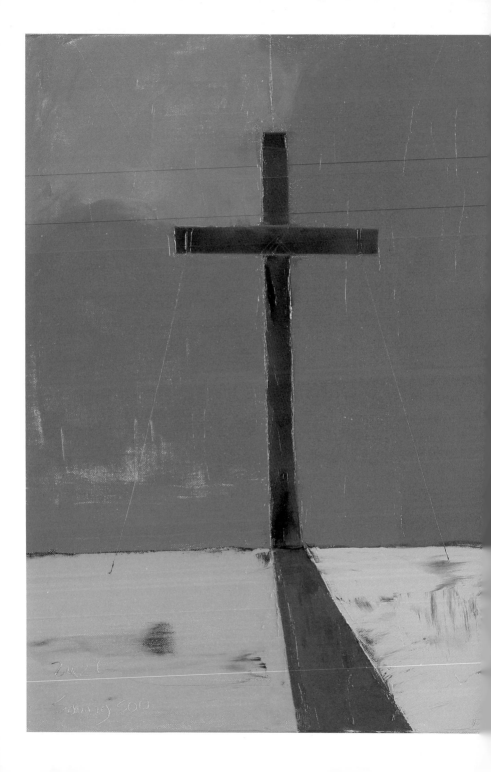

예술과 기독교

예술은 신이 준 선물인가, 신을 모욕하는 위험한 도전인가

예술가가 되기로 결심하기 전부터 나는 기독교 신앙을 갖고
있었다. 그리고 예술가가 되고 나서 깨달았다. 내가 미리
조율되지 않은 종교와 예술이라는 두 현을 연주해서 화음을
만들어야 하는 연주자의 입장이 되었다는 것을. 작품을 창작하고
예술에 대해 공부를 거듭하면서 나는 매우 실험적이고 진보적인
예술이라는 분야가 선교 중심의 배타적 보수 기독교 복음주의
신앙과 충돌하는 지점이 많이 있다는 것을 실감했다.

기독교는 예술을 교육과 홍보와 장식의 도구로 활용해 왔고
거기서 멈춘다. 그 이상으로 작가 개인의 욕구가 예술 작품에
반영되는 것을 신앙의 영역에 포용하고 싶어 하지 않는다.
그러나 예술가의 입장에서는 작가 자신의 미를 실현하는 것이
종교의 도구로 활용되는 것보다 당연히 더 큰 창작의 동기이고
때로는 동기 그 자체이다. 교회 안에서 발전해 온 서구 예술은
이미 오래전 르네상스 시대에 인본주의적 각성을 통해
예술가들의 자기표현의 근거를 마련했고, 근대의 과학과
실존주의의 영향으로 기능적 역할에서 완전히 벗어날 수 있는
예술의 개념을 갖게 되었다.

반면 개신교 주류 흐름은 여전히 예술에 대해 매우 편협하고
금욕적인 태도를 견지하여 새롭게 시도되는 시대정신을
거부하는 모습을 종종 목격할 수 있다. 예를 들어 40대 이상의
예술가들은 1990년대의 기독교 반문화 운동을 기억할 것이다.

'포스트모더니즘은 사탄의 계략'이라는 식의 표어가 아직도
뇌리에 선명하다. 이러한 예술과 기독교의 간극은 너무 크고
깊어 쉽게 메워지지 않는다. 그래서 기독인 예술가들은 이
충돌과 간극을 해결하기 위해 곳곳에서 치열하게 고민했다. 나도
그중 하나였을 것이다. 그 과정에서 심지어 양자택일을 해야 할
것만 같다는 극단적인 생각도 했다. '예술을 택할지, 기독교
신앙을 택할지.' 물론 우리 모두 표면적으로야 신앙을 선택하는
듯했지만, 표현을 안 해서 그렇지 솔직히 찝찝함은 늘 입안에
남아 있었다. 그 둘을 통합할 개념이 없어서 대부분은 미적하게
사고를 미뤄 두었던 것 같다. 마치 두 개의 세계가 평행하게
존재하는 것처럼 '예술은 예술이고, 신앙은 신앙이다'라는
태도로 애매한 작업을 계속 해 나갔던 것이다. 그 결과
자연스럽게 차츰차츰 더 이상 교회에 나가지 않게 되는 예술인
동료들도 있었고, 예술 작업에 기독교 신앙을 억지스럽게
적용하는 착한 작가들도 있었다. 이렇게 이분법적인 기독
예술인의 삶은 매우 유감스러운 것이다. 그리고 그렇게 된 것은
예술이라는 중요한 분야에 대한 교회의 불성실함과 무지
때문이라는 원망이 있다. 작가들이 신학과 신앙에 대해 뭘
얼마나 깊이 있게 알 수 있겠는가? 그 개념은 신학자들과
목회자들이 정리해서 알려 주어야 할 부분이다. 다시 말해서
예술의 개념에 대해 작가들이 올바른 정의를 제공받지 못했기
때문에 현대 미술 작가들이 신앙 안에서 길을 잃어버리게 된
것이다. 적어도 과거에는 그랬다.

　　어쩌면 내가 알지 못하고 공부하지 못해서 이미 정리된

완성도 있는 예술에 대한 신학적 가이드라인을 나 혼자만 모르고 있었을 수도 있다. 그렇다면 다행이다. 하지만 그렇지 않고 여전히 모두가 다 혼란에 빠져 있다면, 나의 생각을 나누고 싶다. 나는 나만의 개념 정리를 통해 예술과 기독교 신앙의 충돌 지점들을 해결해 왔고 이제 그 문제들로부터 자유로워졌다. 그 결과 창작이 신 앞에서 얼마나 자유롭고 벅찬 일인지 확신할 수 있게 되었다. 이러한 문제 해결은 예술은 '신을 위한 것'이 아니라 '신을 향한 것'이라는 방향 전환에서 출발한다.

신을 위한 예술이 아닌 신을 향한 예술
예술은 인간의 것인가, 신이 준 것인가

예술의 역사를 공부하며 그 세밀한 단면들을 직면해서 바라본
결과, 솔직히 말해서 예술은 인간이 만든 것이라는 결론에
이르렀다. 그리고 예술 창작의 과정엔 창조적 본성 이외의 어떤
신의 개입 요소도 찾을 수 없다. 예술 작품은 인간이 자기 내면의
미를 자랑하고 싶어서 만들어 내는 자기실현의 과정일 뿐이다.
자신이 원하는 내면의 추구를 아름다운 형태로 만들어 내기 위해
작가는 최선을 다한다. 기술을 연마하고 자기만의 특별한
아이디어로 기발한 형태를 만들어 내는 것이다. 그렇다면
예술가들은 왜 그렇게 예술품을 아름답고 기술적으로도 완성도
있게 만들려고 애를 쓰는 걸까? 그것은 작품을 보는 다른
사람들을 설득하기 위해서이다. (여기서 예술의 아름다움은 대중의
합의를 이끌어 내기 위한 예술가의 미끼 같은 것이다.) 예술가 자신이
바라는 미가 관객들, 즉 대중들이 바라는 미와 일치하는 것처럼
설득해서 예술가의 욕망이 시대의 욕망으로 받아들여지길
바라는 것이다.

그렇다면 그 설득 과정을 통해 작가는 무엇을 성취할 수
있는가? 작가는 일단 자신의 욕망이 실현되어 시대정신이 되는
것을 경험하며 일종의 '자기 효능감'을 느낄 수 있게 된다. 또
실제로 사회적으로 인정받으며 지위를 갖게 되고, 영향력을 얻게
되며, 그 시대를 대표하는 미의 아이콘이 될 수 있다. 다시
말해서 예술가가 예술품을 통해 그 시대 (거의) 모든 이들의

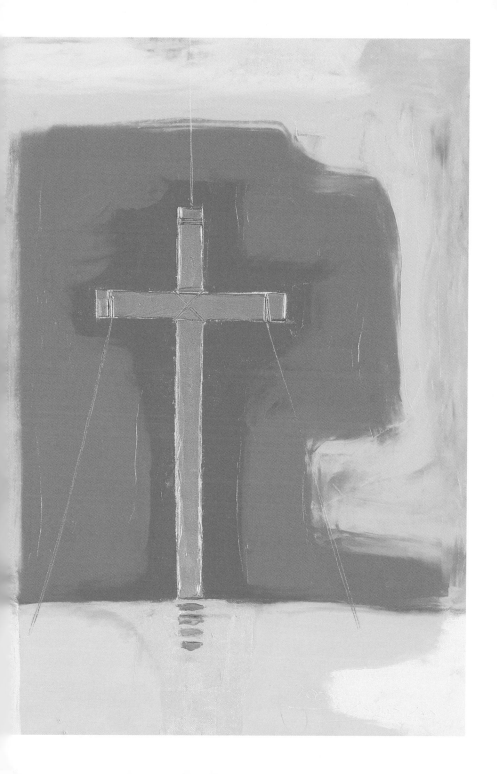

마음을 하나로 모아 낼 수 있게 되는 것이다.

이때 내가 '모든 이들의 마음'이라고 표현한 것은 숭고한 어떤 정신이나 사상만을 의미하는 것이 아니다. 오히려 인류의 저변에 자리하고 있는 저속한 욕망에서 감각적이고 쾌락적인 욕구, 남보다 더 나아 보이려는 허영이나, 또는 반대로 과연 도대체 인간에게 남아 있을까 하는 고상한 영원성의 추구까지 모든 진실된 추앙을 모두 포괄한 인간 실존 자체를 의미한다.

이렇게 예술은 예술가와 그의 작품을 통해 솔직한 인간의 실존적 외침을 총화할 수 있다. 그리고 이 지점에서 드디어 예술 작품이 신에게 의미가 생기는 것이다. 기도와는 매우 다른 종류로 인간의 마음을 전달할 정성스러운 매체가 탄생한 것이다. 신은 찬양과 고백이 담긴 언어적 매체인 인간의 기도를 듣는다. 그러나 기도자는 욕망에 솔직하기 어렵다. 기도는 노력과 훈련이 필요한 매우 정제된 매체이다. 하고 싶은 말보다 해야 하는 말로 채워져 있기 쉽다. 그리고 그의 기도가 다른 이들의 대표성을 갖기 위해 설득하는 과정이 없다면 공동의 고백이 아닌 한 사람의 기도에 그칠 수도 있다. 그러나 예술은 어떤가? 예술은 순전히 이기적이며 진실한 인간의 마음을 내어 놓고 많은 이들이 동의하여 만들어 낸 고백이다. 그래서 거기엔 솔직함이 있다. 신이 인간에게 예술을 허용한 것은 이렇게 솔직한 인간의 현재를 보기 위한 것이라고 생각한다. 그리고 예술가는 그 과정에서 신이 자신의 형상으로 불어넣어 준 창조성을 사용한다.

정확히 순서를 확인하자면, 신은 인간에게 창조성을 주었지 예술을 준 것이 아니다. 예술은 인간의 욕구에 의해 발생한 (신이

주신 창조성을 이용한) 창작의 결과물이자, 그 아름다움에 많은 이들이 공감한 결과 시대의 목소리가 되어 신 앞에 울려 퍼지게 된 강렬한 실존의 메가폰인 것이다. 이런 관점에서 예술을 바라보면 예술은 그 자체가 기도나 찬양만큼이나 존중되어야 할 신과 인간 사이의 소중한 기록이다.

예술 분야를 잘 이해하지 못해 소극적으로 바라봐 온 신학자들은 여전히 예술 작품을 마치 신을 위해 사용하는 어떤 도구라는 식의 정의를 내리고 그 '정의' 안에 예술가들을 가두어 왔지만, 실상 예술은 인간이 가장 인간적인 욕망과 바람을 솔직하게 표현할 때 신 앞에 의미가 있는 행위가 된다. 이 응축되고 합의된 아름다운 기록이야말로 신 앞에 당당히 내어 놓은 인간 공동의 고백이기 때문이다. 이것이야말로 신이 보고 싶어 하는 인간의 실존이자 진심이다. 결국 인간 공동체가 신에게 자신의 현재를 가장 솔직하게 내어 놓는 정성스러운 장치(예술)가 없다면 신이 무엇으로 하나로서의 인류의 마음을 확인할 수 있겠는가? 그래서 신은 예술을 좋아하고 인간이 끊임없이 창작하기를 바라는 것 같다.

예술품은 현대에 와서 언론 매체와 미디어를 타고 그 확장을 더 쉽게 성취하곤 한다. 하나의 예술품은 그것을 만든 예술가가 많은 이들에게서 자신의 미를 동의 받고 싶어 만들어 낸 매우 뛰어난 기술적 정수일 뿐이라고 했다. 그렇게 처음엔 그를 둘러싼 몇몇 소수의 사람만의 동의를 이끌어 내었던 예술 작품이 언론 매체와 네트워크의 발달에 힘입어 이제 그것을 보게 된 전 인류를 대표하는 공통된 미를 성취할 수 있게 된 것이다.

여기서 한 가지 다시 확인해야 할 것은 예술엔 어떤 강요가 없다는 점이다. 심지어 신을 찬양하는 예술을 하는 사람이라도 그것이 자발적이지 않고 다른 사람들의 공감을 획득하지 못한다면 그것은 신이 원하는 하나 된 다수의 마음을 표현한 예술이 아니라 기계적 작용일 수 있기 때문이다. 거기엔 신이 얻을 수 있는 인간에 대한 어떤 의미 있는 진술도 담겨 있지 않을 것이다.

따라서 1)예술가는 자신의 미에 솔직해야 한다. 그리고 2)매우 감각적이고 기술적으로 자신의 솔직한 미를 실현해서 작품으로 대중을 설득해야 한다. 예술가가 (기독인 예술가를 포함해서) 신 앞에 가져야 할 의무는 그 두 가지뿐이다. 그것으로 충분하다. 그리고 신은 그렇게 만들어진 시대적 예술품을 인간의 다른 어떤 기도만큼이나 흠향하실 것이며 어떤 찬양만큼이나 기뻐하실 것이다. 기도가 신에게 드리는 예의 바른 의전적 목소리라면, 예술은 신에게 감출 수 없는 인간 기저의 실존이기 때문이다. 또 찬양은 신을 향한 열심을 보이기 위한 노력이지만, 예술품은 인간 사이에 공유되는 날것 그대로의 인간 진심을 가장 정성스럽게 가공하여 노출한 인간의 정수이기 때문이다. 결국 신이 사랑을 위해 인간의 선택을 허용했고 선택은 인간의 진심에서 시작된다고 가정할 때, 인간의 진심을 확인할 수 있는 예술이라는 매체는 인간들의 생각보다 신에게 더 큰 의미가 있는 현상일 것이라는 게 나의 생각이다.

그래서 예술가는 자유로울 수 있다. 기독교 안에서도 예술가가 해야 할 일은 자유롭게 자기가 표현하고 싶은 것을

표현하고 어느 것에도 얽매이지 않으면서 최대한 많은 이들을 대표하는 미를 실현하는 것이다. 그럴 때 그 작품을 바라보고 이해하는 신의 시선, 그 따뜻한 광선을 느낄 수 있을 것이다.

기독교와 예술

내가 대학을 다니던 90년대 중후반, 한국 미술계에 존재하던
'기독교 미술'이라는 것은 민중 미술의 영향을 받은
프로파간다[128]식 작품들과 성물에 가까운 공예품들, 그리고
개인의 신앙을 표현하는 도구로서의 성화 작품들로 나눌 수
있었다. 민중 미술 형태의 기독 미술은 다소 처참한 현실에
공감하는 혁명 리더로서의 예수의 모습을 보여 주는
작품들이었는데 세련되기보다는 도발적이고 강렬한 모습이었다.
십자가 등의 장식물을 화면에 옮겨 놓고 꽃과 바람과 햇살을
함께 담은 듯한 장식적 미술은 교회를 중심으로 곧잘
유통되었으므로 고정 값처럼 모두들 해야 하는 형식이었다.
그나마 순수성을 지닌 미술이라면 개인적 신앙을
표현주의적으로 그린 매우 그로테스크한 그림들이었던 것으로
기억한다. 그 밖에 교회 건물에 공공 미술처럼 들어가는 조각과
대형 그림, 십자가상이 있었는데 가톨릭 성당 미술의 역사와
경험에 비해 짧은 고민과 적은 자본, 반우상주의의 영향
때문인지 뭔가 어설프고 통일성이 결여된 작품들이
대부분이었던 것 같다.

　한국 개신교 성장의 황금기였던 1990년대 대형 교회의
양분을 듬뿍 받은 내가 속해 있던 당시 아카데믹한 기독교

128　propaganda, 선전, 宣傳. 일정한 의도를 갖고 세론을 조작하여 사람들의 판단
　　이나 행동을 특정의 방향으로 이끌어 가는 것.

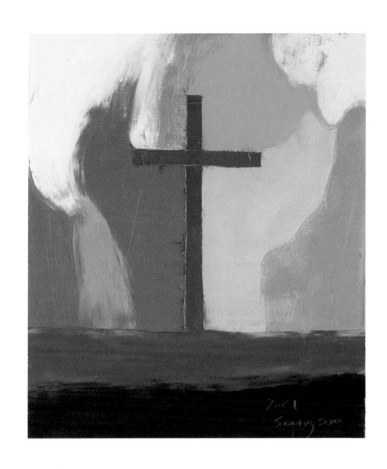

미술인 그룹은 이러한 기독교 미술의 한계 속에서 발버둥치고
있었다. 매주 한두 번씩 세미나를 하고, 선배 기독인 예술
이론가들의 책을 함께 읽고 토론도 하고, 실험적 예배와
퍼포먼스도 시도하며 기독교 미술의 보편화를 모색해 본 기억이

난다. 섹터[129]화되지 않은 기독교 예술, 유치하거나 공감이 되지 않는 그런 개인의 영적 고백이 아닌, 예술 자체로 인정받을 수 있는 하나의 장르로서의 기독교 미술을 만들기 위해 고민하고 열정을 다 쏟아부었다.

그러나 젊은 날 우리의 열정의 결과는 그리 성공적이지 못했다. 내부의 감동과 종교적 은혜, 실험의 쾌감은 간혹 경험할 수 있었으나 그 과정을 통해 구성원들이 확장되고 예술계에서 새로운 돌파구가 되는 위대한 예술가가 나오지는 못했던 것 같다. 물론 20여 년이 지난 지금, 그 당시 함께했던 우리 멤버들은 사회 각자의 자리에서 성공적인 역할들을 하고 있다. 그들은 기독교인으로서 성실하고 건전하게 살아왔고 가정과 주변에 좋은 영향력을 미치며 성장했기 때문에 그들의 삶은 열매를 맺고 있다. 그러나 내가 말하는 것은 기독인 예술가로서 우리가 어떤 예술적 성취를 이뤘는가에 대한 고민이다. 그리고 나는 몇 가지 한계를 발견하고 다시 그 지점으로 돌아가 새로운 방향의 기독교 미술에 대해 고민하고 있다.

당시 우리의 고민은 지금도 여전하다. 아직도 신앙은 예술과 갈등한다. 그리고 이러한 고민은 여전히 질문의 형태로 존재한다. 마지막으로 이 질문을 공유하는 것이 나의 답을 내놓는 것보다 의미 있을 듯하다.

129 sector. 경제 등의 활동 분야, (군이 통치를 하거나 임의로 붙인 가칭인) 구역이나 지구. 특정 목적을 위해 분류된 사람들을 고립시킨 지역.

기독인 예술가의 질문들

1. 예술 창작의 목적은 신을 찬양하는 것이 먼저인가, 인간의 내면을 표현하는 것이 먼저인가?
2. 기독인의 예술은 선교의 도구인가, 나를 드러내는 도구인가?
3. 예술 작품의 창작은 인간에게 보이는 것인가, 신에게 드리는 것인가?
4. 예술 작품은 영적 능력을 지닌 매체인가, 단지 하나의 창작물인가?
5. 기독 전업 예술가는 숭고한 직업이어야 하는가, 아니면 작품을 팔아서 생활해야 하는 직업이어도 되는가?
6. 교회 건물에 속해 있는 미술은 기독교 미술을 대표한다고 볼 수 있는가?
7. 기독교 미술은 기독교를 비판해도 되는가?
8. 기독교 미술은 보수적인가, 진보적인가? 혹은 진보적이어야 하는가, 보수적이어야 하는가?
9. 기독교 미술은 결과물이 혐오스러운 이미지를 포함해도 되는가?
10. 기독교 미술은 타종교의 종교 미술 개념이나 형식의 차원에서 영감을 얻거나 배워도 되는가?
11. 기독교 미술은 일반적 예술사에 속한 작품들, 더 나아가 전위적 예술에서 영감을 얻거나 배워도 되는가?
12. 기독교 미술이 십자가로 대변되는 것은 바람직한 일인가? 혹은 십자가의 형태를 극복해야 하는가?

13. 기독교 미술은 기독교 건축 과정에 장식이나 인테리어로
 종속되어 창작되곤 하는데 그것은 바람직한 일인가?

14. 기독교 미술은 성이나 폭력이나 범죄를 다루어도 되는가?

15. 기독교 미술품은 복을 주는 특정한 동물이나 사물과 같은
 형태의 주술적 상상력을 자극해도 되는가?

16. 기독교 미술품은 시장 논리에 따라 유통되는 것이 맞는가,
 아니면 교회 단체에 고용되거나 후원을 받아 활동하는 등
 다른 특별한 유통 구조를 갖는 게 나은가?

17. 기독교 미술은 신의 영감으로 쓰인 성서와 같은 원리로 신의
 직접적 영감으로 만들어지는 것인가, 아니면 개인이 자신의
 의식의 흐름을 통해 주체적으로 만들어 내는 것인가?

18. 기독교 미술은 진실을 추구하는 방향으로 창작해야 하는가,
 아니면 이상화를 위해 어떤 허구성을 요소로 받아들여
 효과를 극대화하는 방향으로 창작해야 하는가?

19. 교회에서 기독교 예술가는 목회자 수준의 건전한 삶을
 살아가야 하는가, 아니면 윤리적으로 부족하거나 다소
 방만해도 작품으로 인정받으면 사생활을 용납받을 수 있어야
 하는가? 그렇다면 왜 그런가? 아니라면 왜 아닌가?

20. 기독교 예술가는 기독교 교리를 잘 알아야 하는가, 아니면
 그러지 않아도 기독교 미술을 창작할 수 있는가?

21. 기독교 예술가가 불륜이나 교회적으로 용납되지 않는 죄를
 지었음이 드러나면 그동안 전시되거나 인용되었던 그의
 작품을 모두 철거해야 하는가, 아니면 그의 예술 창작과 삶을
 나누어 용납해야 하는가?

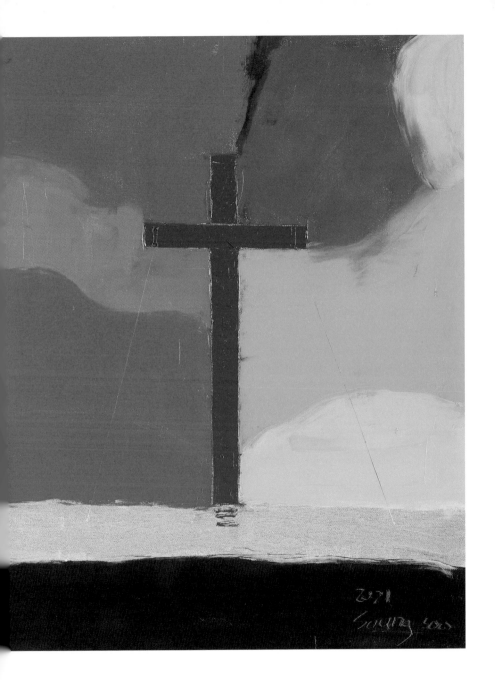

22. 예술과 종교적 믿음 간에는 어떤 상관관계가 있는가?

23. 예술과 종교는 상충하는 것인가?

24. 예술은 사후 세계에 의미 있는 영향을 주는가?

25. 타종교인이나 무신론자 예술가의 작품도 기독교 미술이 될 수 있는가?

26. 모든 위대한 예술품은 기독교 교리 안에서 신에게 선한 것인가?

27. 기독교에서 소위 사탄으로 대변되는 악한 세력의 예술품이 있는가?

28. 기독교 미술은 기독교 음악이나 기독교 문학 등 다른 장르와 어떤 관계가 있는가? 그들 사이에 어떤 위계가 있는가?

유리하다

에필로그

책을 마무리하는 시점에서 발견한 것은 내가 예술 창작에
사용하는 많은 사고 기법을 이 책에 적용했다는 점이다. 그것은
다음과 같다. 역설, 대칭 만들기, 비대칭으로 배치하기, 낯설게
하기dépaysement, 비유법, 의미의 전복, 중의법, 질문으로 끝내기,
센세이션sensation으로 당황시키기, 비난하는 방식으로 칭찬하기
등이 그것이다. 독자 중에 예술 창작자가 있다면 이러한 내 글의
접근 방식이 매우 익숙하게 느껴질 수도 있을 것이다.

그중 '십자가를 부러뜨린 것'은 당황시키기에 가까운
작업이었던 것 같다. 사실 그 배경에는 이유가 되는 미학적
명제가 있었다. '상징symbol은 주제subject가 아니다'이다. 상징은
주제를 가리키는 '화살표indicator'와 같은 것이지 주제 자체가 될
수는 없다. 그런데 누군가 상징과 주제 이 두 가지를 동일시할 때
성경이 말하는 '우상idol'의 문제가 생겨나게 되는 것이다.
그리고 상징인 십자가는 역시 이 우상의 문제로 많은 오해를

받고 있음을 알게 되었다. 그래서 십자가를 부러뜨려야 했다.

첫 작품에서 십자가를 부러뜨릴 때 나의 마음은 두려움과 흥분으로 가득했고 페인팅 나이프를 든 내 손은 땀에 흠뻑 젖어 있었다. 그것은 가능하면 시도하고 싶지 않은 실험이었다. 십자가는 내게도 소중한 상징이므로. 그러나 이 과정을 겪지 않으면 상징일 뿐인 십자가가 가리키는 본질인 신의 희생과 그를 통한 구원, 그리고 부활이 주는 자유로움에 도달할 수 없음을 직감했기에 용기를 내어 감행해야 했다. 그것을 시작으로 신이 우리에게 주신 사랑의 상징인 십자가의 의미를 전혀 새롭게 발견할 수 있었다.

책의 출판 과정을 기록해 두고 싶다. 이 책이 나오기까지 우연과 같고 생장점과 같은 여러 사건이 있었다. 코로나로 인해 전시가 완전히 막혀 아무런 작업을 할 수 없었던 시간이 그 출발이었다. 보여 줄 기회가 없어 더 이상 기존의 '핑크맨' 연작을 그릴 동기가 생겨나지 않자, 나는 기독인 작가로서 오랜 과제로 갖고 있던 십자가를 그리기 시작했다. 그리고 거기엔 25년 전에 그렸던 초기 작품 'bar' 시리즈의 그림 스타일이 적용되었다. 왜냐하면 결국 십자가는 두 개의 막대기bar가 결합되어 만들어진 것이므로 매우 자연스러운 연결을 찾을 수 있었기 때문이다. bar 시리즈는 막대기들이 공간 안에서 서로 작용하는 것을 그린 그림이라 지나치게 단순화된 경향이 있다. 이렇게 단순하고 미니멀한 경향을 가진 십자가 그림에는 필연적으로 개념화가 필요했다. 그래서 그림에 생명을 불어넣기 위해 한 그림에 한

편씩 묵상의 글이 더해지게 되었다. 1년간 100점의 유화 그림을 그리게 되었고 이렇게 쓰여진 글들이 모여서 책 한 권으로 묶여질 정도의 분량이 되었다. 그리고 다시 1년간 이 그림과 글을 어떻게 사용해야 하나 고민하며 수정에 수정을 더하여 스스로 탈고하게 되었다.

어느 날 이 책의 가편집본을 아주 우연한 기회에 문화 NGO 단체 모임인 '길스토리'에서 일러스트레이터 하민아 작가께 보여 드리게 되었다. 하 작가님은 순수한 호의와 친절로 서적 출판 기획 전문가이기도 한 지지향 갤러리의 강경희 관장께 원고를 보여 드렸다. 글의 내용과 시의성에 공감하신 관장님은 다시 다섯 개의 출판사에 이 글의 원문을 보냈고, 글의 방향성에 완벽하게 공감해 준 출판사 '바람이 불어오는 곳'의 박명준 대표가 출판을 하자고 제안해 주었다. "세상에 하나밖에 없는 종류의 책이 될 겁니다"라는 예언과도 같고 축복과도 같은 격려의 말과 함께. 그리하여 십자가 연작을 그리기 시작한 지 3년 만에 책이 나오게 된 것이다. 작가에게는 이 모든 과정이 기적처럼 느껴진다. 그리고 그 과정에서 친절하게 책을 인도해 준 분들을 향한 감사의 마음으로 가득하다.

이 책은 다분히 많은 분들에게 빚을 지고 있다. '영적 성숙'과 '연합'의 의미를 가르쳐 주신 이순근 목사님과 '하나 된 복수united plurality' 개념을 처음 알게 해 주신 이애실 사모님께 먼저 감사를 드린다. 심리적 분석과 인간 욕망에 대한 긍정적인 태도를 갖게 해 주고 첫 독자가 되어 주신 정신 분석가인 아버지

이무석 박사님께도 감사드리고 싶다. 내게 처음 예술을 권하셨고
십자가 그림을 그리도록 지속적으로 후원하고 독려하신 패션
디자이너인 어머니 문광자 선생님께 이 책 탄생의 모태가
되셨음을 감사드리고 싶다. 사랑을 알게 해 준 패션 디자이너인
아내 조고은에게 감사와 사랑을 전한다. 아직 가제본도 되기
전에 처음 감수를 해 주셨던 '시문화운동'의 고상한 투사, 문길섭
드맹 아트홀 관장님께 감사를 드린다. 100점의 그림을
열정적으로 촬영해 주신 사진작가 조성진 선생님께 감사를
드린다. 집에 진동했던 유화 냄새를 잘 참아 주고 가끔 칭찬도
던져 주던 두 딸 다에, 다인에게 감사를 돌린다.

　　그 밖에도 나의 많은 후원자들과 작품 소장자들, 가족들께
감사를 드리고 싶다. 아동 분석가인 김금운 선생님, 일본의
후원자이신 우에노상, 일본의 갤러리스트 최은숙 실장님,
피아니스트 이태은 교수님, 부산의 박종호 원장님, 드맹패션
대표 이에스더 누님, 국제 정신 분석가 이인수 형님, 그랑빌
신경화 대표님, 세인트루크마리 정마리아 대표님, 출판 평론가
김성신 선생님, 길스토리 김남길 대표님, 갤러리 피치 강신덕
관장님, 늘 따뜻한 관객이 되어 주신 외가의 이모님들, 후원자가
되어 주신 드맹의 고객들, 코로나 중 가끔 갑자기 맛있는 밥을 사
주신 응급의학과 김호중 교수님, 소설가 정세진 선생, 성경방의
식구들, 다애교회의 성도들.

　　그리고 예술과 신앙에 대해 함께 고민했던 서울대 미대
기독인 모임 친구들, 서울대 공예과 민복기 교수, 국민대 건축과
박미예 교수, 백남준 미술관 이수영 선생, 화가 한정미 선생, 북한

324

애니메이션을 연구하는 홍주옥 교수, 멘토가 되어 주셨던 국민대 조소과 이웅배 교수님께 감사를 전하고 싶다.

또 신학적 논쟁에 밤 깊은 줄 몰랐던 온누리교회 대학부 11기 친구들, 중앙미디어 원정환 부장, 영국의 이재원 선생, 황상숙 선교사, 박동욱 형, 정신과 의사인 김형일 박사, 서울대 CCC 친구들에게도 감사함을 전한다.

끝으로, 이 책이 많은 사람을 자유롭게 하기를 바란다.

2024년 봄
벚꽃 만개한 내유동에서
이성수

작품 목록

복기
Reconstruction, 2021,
Oil on canvas, 20F

올리다
Raised Up, 2021,
Oil on canvas, 10F

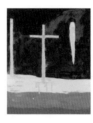

세 개의 대상
Three Objects, 2021,
Oil on canvas, 20F

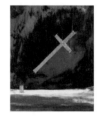

올리다 2
Raised Up 2, 2021,
Oil on canvas, 10F

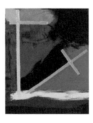

과정
Process, 2021,
Oil on canvas, 20F

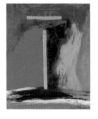

전주곡
Prelude, 2021,
Oil on canvas, 10F

반영
Reflection, 2021,
Oil on canvas, 10F

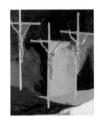

세 개의 십자가형
Three Crucifixions, 2021,
Oil on canvas, 20F

십자가의 종류들
Kinds of Cross, 2021,
Oil on canvas, 10F

축적
Accumulation, 2021,
Oil on canvas, 10F

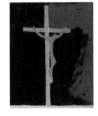

푸른 예수
Blue Christ, 2021,
Oil on canvas, 10F

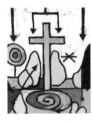

우화 속의 십자가
Cross in Fable, 2021,
Oil on canvas, 10F

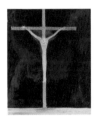

어둠 속의 십자가형
Crucifixion in Darkness, 2021,
Oil on canvas, 10F

하얀 십자가
White Cross, 2021,
Oil on canvas, 10F

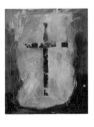

물들다
Dyed, 2021,
Oil on canvas, 10F

십자가 그늘
Shadow of the Cross, 2021,
Oil on canvas, 40F

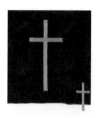

십자가 옆 십자가
Cross by Cross, 2021,
Oil on canvas, 10F

십자가 역설: 다리 2
Cross Paradox: The Bridge 2,
2021, Oil on canvas, 20F

바늘 끝 위에서
On the Tip of a Needle, 2021,
Oil on canvas, 20F

두 개의 십자가는 하나이다
Crosses Are One Thing, 2021,
Oil on canvas, 10F

신의 시간과 인간의 시간 2
Kairos and Kronos 2, 2021,
Oil on canvas, 20F

흰색 안의 금색 십자가
Golden Cross in White, 2021,
Oil on canvas, 10F

십자가 역설: 다리 1
Cross Paradox: The Bridge 1,
2021, Oil on canvas, 20F

부재
Absence, 2021,
Oil on canvas, 20F

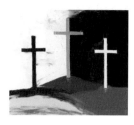

흑백을 알기

Knowing Black and White, 2021,

Oil on canvas, 20F

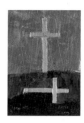

구원자

Deliverer, 2021,

Oil on canvas, 10F

팽창 혹은 확장

Expansion or Extension, 2021,

Oil on canvas, 20S

공동묘지에서 천국을 보다 1

Graveyard 1, 2002,

Oil on canvas, 200F

공동묘지에서 천국을 보다 2

Graveyard 2, 2002,

Oil on canvas, 100F

증폭 혹은 최대화

Increased or Maximized, 2021,

Oil on canvas, 20S

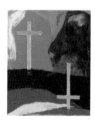

오마주

Hommage 2021,

Oil on canvas, 10F

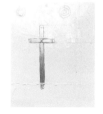

잔영

Afterimage, 2021,

Oil on canvas, 10F

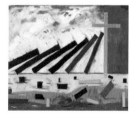

도미노

Domino, 2021,

Oil on canvas, 40F

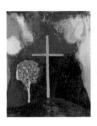

나무와 나무
Tree and Tree, 2021,
Oil on canvas, 20F

반석 위에
On the Foundation, 2021,
Oil on canvas, 50×50cm

구조
Structure, 2021,
Oil on canvas, 10F

흑백 십자가
Cross in Black and White, 2021,
Oil on canvas, 10F

수변에서
By the Water, 2021,
Oil on canvas, 40F

집중
Concentration, 2021,
Oil on canvas, 60F

도미노 2
Domino 2, 2021,
Oil on canvas, 40F

중압감
Pressure, 2021,
Oil on canvas, 10F

산란자
Scatterer, 2021,
Oil on canvas, 60F

은혜의 낙수 효과
Real Trickle-Down, 2021,
Oil on canvas, 10F

아지랑이
Heat Shimmer, 2021,
Oil on canvas, 10F

합력
Coordination, 2021,
Oil on canvas, 40F

분위기
Atmosphere, 2021,
Oil on canvas, 10F

떨림
Trembling, 2021,
Oil on canvas, 40F

구원은 거리의 문제이다
Distance Matters
in Salvation, 2021,
Oil on canvas, 60F

하늘색 십자가
Sky-Blue Cross, 2021,
Oil on canvas, 10F

인력
Attraction, 2021,
Oil on canvas, 40F

구원에 있어서 거리의 문제
Distance Matters
in Salvation, 2021,
Oil on canvas, 100F

지표
Indicators, 2021,
Oil on canvas, 60F

반영
Reflection, 2021,
Oil on canvas, 10F

흑백의 시간에
In the Time of
Black and White, 2021,
Oil on canvas, 40F

경로
Route, 2021,
Oil on canvas, 10F

십자가, 그 다음
Cross and the Next, 2021,
Oil on canvas, 10F

배후 2
Behind 2, 2021,
Oil on canvas, 10F

빗속에서
In the Rain, 2021,
Oil on canvas, 10F

아지랑이 2
Heat Haze 2, 2021,
Oil on canvas, 210F

검은 십자가
Black Cross, 2021,
Oil on canvas, 10F

인양
Salvage, 2021,
il on canvas, 10F

십자가와 특수 문자들
Special Characters
Meet the Cross, 2021,
Oil on canvas, 10F

은십자가와 특별한 숫자들
Special Characters
Meet the Silver Cross, 2021,
Oil on canvas, 10F

눈은 따뜻하다
Snow Is Warm, 2021,
Oil on canvas, 10F

은십자가와 특수 문자들
Special Characters
Meet the Silver Cross, 2021,
Oil on canvas, 10F

십자가와 특별한 기호들
Special Signs
Meet the Cross, 2021,
Oil on canvas, 10F

당신을 높입니다
I Lift You on High, 2021,
Oil on canvas, 10F

십자가와 특별한 숫자들
Special Numbers
Meet the Cross, 2021,
Oil on canvas, 10F

신의 시간, 인간의 시간
Kairos and Kronos, 2021,
Oil on canvas, 10F

인간의 시간, 신의 시간
Kronos and Kairos, 2021,
Oil on canvas, 10F

얽힌
Entangled, 2021,
Oil on canvas, 10F

견고한 반석
Firm Foundation, 2021,
Oil on canvas, 10F

중용 기호와 십자가
Moderation Signs
Meet the Cross, 2021,
Oil on canvas, 10F

실마리
Lead, 2021,
Oil on canvas, 10F

시소
Seesaw, 2021,
Oil on canvas, 10F

땅에 매인 마음
Heart Bound on Earth, 2021,
Oil on canvas, 1F

특별한 숫자와 십자가
Special Numbers
Meet the Cross, 2021,
Oil on canvas, 10F

금속성 색채 안의 십자가
Cross in Metallic Colors, 2021,
Oil on canvas, 10F

금속성 색채 안의 십자가 2
Cross in Metallic Colors 2, 2021,
Oil on canvas, 10F

붉은 빛깔 안의 붉은 십자가
Red Cross in Red Colors, 2021,
Oil on canvas, 10F

화려한 색채 안의 십자가 3
Cross in Vivid Colors 3, 2021,
Oil on canvas, 10F

금속성 색채 안의 십자가 3
Cross in Metallic Colors 3, 2021,
Oil on canvas, 10F

십자가 그늘 2
Shadow of Cross 2, 2021,
Oil on canvas, 10F

화려한 색채 안의 십자가 2
Cross in Vivid Colors 2, 2021,
Oil on canvas, 10F

핑크색 십자가
Pink Cross, 2021,
Oil on canvas, 10F

방출
Discharging, 2021,
Oil on canvas, 10F

십자가 묵상

신의 사랑과 구원, 그 역설에 대하여

초판 1쇄 인쇄 2024년 4월 15일
초판 1쇄 발행 2024년 4월 25일

지은이 이성수
펴낸이 박명준

편집 박명준 펴낸곳 바람이 불어오는 곳
디자인 김진성 출판등록 2013년 4월 1일 제2013-000024호
제작 공간 주소 03041 서울 종로구 자하문로 5, 5층
 전자우편 bombaram.book@gmail.com
 문의전화 010-6353-9330 팩스 050-4323-9330
 홈페이지 bombarambook.com

ISBN 979-11-91887-18-1 03600

바람이불어오는곳 은
삶의 여정을 담은 즐거운 책을 만듭니다.

bombaram.book